职业教育新形态教材

数字摄影摄像

滕文学　主　编

李　松　袁晨雪　李　典　副主编

电子工业出版社.

Publishing House of Electronics Industry

北京·BEIJING

内 容 简 介

本书分为 6 个学习情境。其中，学习情境 1～学习情境 3 讲解摄影技术，分别是静物拍摄、人像拍摄和风景拍摄，主要内容包括摄影基础知识概述、静物拍摄的相关基础知识和技巧、人像拍摄的相关基础知识和技巧，以及风景拍摄的相关基础知识和技巧；学习情境 4～学习情境 6 讲解摄像技术，分别是新闻专题拍摄、纪实专题拍摄和广告专题拍摄，主要内容包括摄像基础知识概述、新闻专题拍摄的相关基础知识和技巧、纪实专题拍摄的相关基础知识和技巧，以及广告专题拍摄的相关基础知识和技巧。

每个学习情境中的内容都采用情境带入的学习模式，使读者可以轻松地进入不同的拍摄环境，再加上相关的基础知识、任务讲解和任务实际操作部分，让读者可以对摄影摄像技术进行全面的了解和充分的实践练习。

本书既可以作为职业院校计算机平面设计相关专业的教材，也可以作为相关人员的学习用书和参考用书。

图书在版编目（CIP）数据

数字摄影摄像 / 滕文学主编. —北京：电子工业出版社，2022.4

ISBN 978-7-121-43255-2

Ⅰ. ①数… Ⅱ. ①滕… Ⅲ. ①摄影技术 Ⅳ. ①J41

中国版本图书馆 CIP 数据核字（2022）第 056260 号

责任编辑：郑小燕　　　　特约编辑：田学清

印　　刷：中国电影出版社印刷厂

装　　订：中国电影出版社印刷厂

出版发行：电子工业出版社

　　　　　北京市海淀区万寿路 173 信箱　　　　邮编：100036

开　　本：880×1230　　1/16　　印张：12.75　　字数：311 千字

版　　次：2022 年 4 月第 1 版

印　　次：2022 年 4 月第 1 次印刷

定　　价：49.80 元

凡所购买电子工业出版社图书有缺损问题，请向购买书店调换。若书店售缺，请与本社发行部联系，联系及邮购电话：（010）88254888，88258888。

质量投诉请发邮件至 zlts@phei.com.cn，盗版侵权举报请发邮件至 dbqq@phei.com.cn。

本书咨询联系方式：（010）88254550，zhengxy@phei.com.cn。

随着人们生活水平和文化素养的日益提高,摄影摄像已经成为人们日常生活中必不可少的一项活动,并被广泛应用于社会的各个领域中。目前,国内很多职业院校的计算机和艺术设计专业都将摄影摄像设定为一门重要的专业课程。为了帮助职业院校的教师全面、系统地教授这门课程,使学生能够熟练掌握摄影摄像技术,以及提高美术鉴赏能力和艺术水平,编者编写了本书。

本书章节及内容安排

本书从实用的角度出发,全面、系统地讲解了摄影摄像技术的基础理论和各种拍摄方法及技巧,内容基本上涵盖了摄影摄像技术的全部基础知识和重要的技术内容,并配合多个任务来加深读者对知识的理解与吸收。

本书分为 6 个学习情境,各个学习情境的主要内容如下所述。

学习情境 1 讲解了静物拍摄的相关基础知识,包括照相机的基本结构、照相机的使用方法、静物拍摄的优点与类型、静物拍摄的布光与构图、静物拍摄的色调与情绪,以及静物拍摄的实用技巧。

学习情境 2 讲解了人像拍摄的相关基础知识,包括人像拍摄的特点、人像拍摄的常见分类、人像拍摄的方式、人像拍摄的景别、人像拍摄的构图、人像拍摄的布光,以及人像拍摄的角度与视角。

学习情境 3 讲解了风景拍摄的相关基础知识,包括风景拍摄的特点,风景拍摄的器材选择,光源在风景拍摄中的作用,风景拍摄中前景、中景和后景的应用,风景拍摄的构图技巧,风景拍摄的构图方式,以及风景拍摄的实用技巧。

学习情境 4 讲解了新闻专题拍摄的相关基础知识,包括摄像机的基本结构、摄像机的持机方式、摄像机的使用方法、新闻专题影片的分类、会议类新闻的角度与切入点、新闻专题影片的画面构成,以及新闻专题影片的拍摄技巧。

学习情境 5 讲解了纪实专题拍摄的相关基础知识,包括影片画面的构图、影片的构图形式、纪实专题影片的特点、纪实专题影片的分类、纪实专题影片的细节,以及纪实专题影片的拍摄技巧。

学习情境 6 讲解了广告专题拍摄的相关基础知识,包括固定镜头的拍摄、运动镜头的拍摄、

拍摄运动镜头的方式、广告专题影片的特点、广告专题影片的类型、广告专题影片的画面构成，以及广告专题影片的拍摄技巧。

本书特点

本书结构安排合理，内容全面，特别是实际操作部分，都以任务的方式进行讲解和排版布局，方便读者查找与阅读。

（1）每个学习情境开始以情境导入的形式引入主讲内容，为读者概述整个学习情境的内容，让读者对以后的学习任务有一个初步的认识。

（2）每个学习情境都将知识点进行集中讲解，方便读者学习的连贯性。

（3）实际操作部分采用任务的形式，大多数任务以组队的形式完成，缓解读者对于实际操作的紧张感。

本书任务丰富、图文并茂，并在每个学习情境中为读者提供了检查评价的内容，让读者可以充分认识自己对知识的掌握情况，同时在每个学习情境的结尾为读者提供一个用于巩固扩展的案例，以供读者测验学习成果。

本书的配套资源包中提供了书中任务实施完成后的图片和影片等内容，请对此有需要的读者登录华信教育资源网免费注册后进行下载。

关于本书编者

本书由滕文学担任主编，由李松、袁晨雪和李典担任副主编，全书由滕文学统稿。由于编者水平和编写时间所限，书中难免会存在疏漏和不足之处，希望广大读者朋友给予批评指正，我们一定会全力改进，在以后的工作中加强和提高。

编　者

目 录

静物拍摄

在摄影摄像技术发展初期，由于技术限制，拍摄时的曝光时间会比较长，因此使得无生命的静物成为最佳的拍摄选择。然而随着照相机的不断升级换代和大众生活理念的改变，人像拍摄和风景拍摄逐渐成为摄影的主流。但是，静物拍摄仍然是十分重要的摄影技术之一。

为了能够拍摄出优秀的静物照片，不仅需要掌握正确的拍摄方式，还需要了解并熟练应用静物拍摄的摄影技术和艺术规律。只有了解这些规律，并在拍摄实践中不断地练习，不断地深化理解，才能把静物拍摄得越来越精彩。

1.1 情境说明

静物拍摄的方式有很多种，所使用的拍摄技巧也有很多。在本学习情境中，读者将通过学习拍摄 3 种不同类型的静物照片，来了解静物拍摄中照相机的设置、镜头的使用和灯光的布置等内容，从而可以快速掌握静物拍摄的基本技法。

1.1.1 任务分析——掌握静物拍摄的内容

本学习情境将完成 3 个场景的静物拍摄任务。通过完成拍摄任务，读者可以由浅入深，逐步地学习拍摄静物的方法。在进行拍摄工作之前，需要先学习静物拍摄的相关基础知识，了解照相机的基本结构、照相机的使用方法、静物拍摄的优点与类型、静物拍摄的布光与构图、静物拍摄的色调与情绪，以及静物拍摄的实用技巧等内容。充分理解这些基础知识，有利于读者完成优秀静物照片的拍摄。

图 1-1 所示为本学习情境中所拍摄的客观型静物照片、演绎型静物照片和自由型静物照片的作品效果。

图 1-1　本学习情境中所拍摄的静物照片的作品效果

1.1.2　任务目标——掌握静物拍摄的技法

通过完成 3 个场景的拍摄任务，读者需要掌握以下知识内容。

- 了解照相机的基本结构
- 掌握照相机的使用方法
- 了解静物拍摄的优点与类型
- 掌握静物拍摄的布光与构图
- 掌握静物拍摄的色调与情绪
- 掌握静物拍摄的实用技巧

1.2　基础知识

静物拍摄是指以无生命（此"无生命"为相对概念，如脱离生存环境的鱼虾、去除根茎的瓜果等）、人为可移动物体为表现对象的摄影形式，它与人像拍摄和风景拍摄相对。

静物拍摄主要以工艺品、瓜果蔬菜和花卉等为拍摄对象，在真实演绎拍摄对象的基础上，经过摄影师对构图、光线、影调和色彩等内容的安排，对拍摄对象进行艺术处理，以准确地体现拍摄对象的质感和立体感。

1.2.1　照相机的基本结构

不管是静物拍摄、人像拍摄还是风景拍摄，都需要使用拍摄工具才能进行。在现阶段，主要的拍摄工具为数码照相机（简称照相机）。接下来为读者简单介绍一下照相机的成像原理、

结构和分类，使读者在之后的学习过程中更加得心应手。

❑ 照相机的成像原理

准确来说，照相机的成像原理是凸透镜成像。为了更好地理解，在简化成像模型后，读者可以简单地认为照相机的成像原理是小孔成像，如图 1-2 所示。

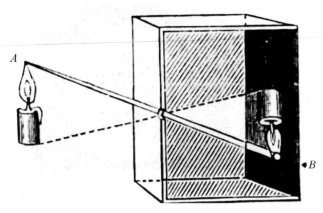

图 1-2　照相机的成像原理

成像模型可以描述为在一个完全无光的黑盒子（暗盒）的一面打开一个小孔，此时，光线只能通过这个小孔进入盒子中，盒子外面的被拍摄对象会在盒子中形成一个倒影，而在小孔正对面有一个记录光线信息的感光元件（胶片照相机的"感光元件"就是胶片；而数码照相机的感光元件是 CMOS 或 CCD），感光元件会把光线信息保存下来，然后进行模数转换，在完成后照片就拍摄好了。

这是一个很简单的成像模型，如果读者还是无法产生联想并理解，接下来以常见的单反照相机为例，对照相机的成像原理进行讲解。

单反照相机主要包括机身和镜头两个部分，光线先通过镜头反射到达照相机内部的反光镜上，再通过反光镜和五棱镜折射到取景器上。图 1-3 所示为单反照相机的取景过程。

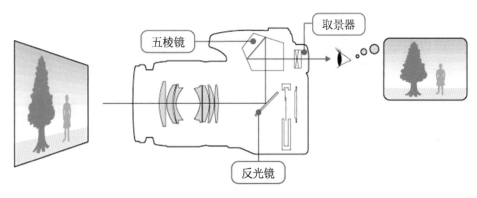

图 1-3　单反照相机的取景过程

当摄影师按下快门时，反光板向上运动露出 CMOS 感光元件，光线到达 CMOS 感光元件上，CMOS 感光元件会记录光线信息，然后交给影像处理器将模拟信号转换到数字信号，再保存到存储卡中，形成照片。

❑ 照相机正面的结构

照相机正面主要由快门按钮、镜头卡口、手柄、电池仓、内置闪光灯、镜头安装标志、镜头释放按钮、反光镜和三脚架接孔等部分组成，如图1-4所示。

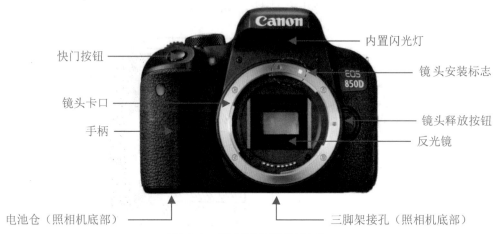

图1-4　照相机正面的结构

- 快门按钮：照相机曝光时间的长短可以通过快门按钮来实现。快门按钮包含两个等级：第一个等级是半按快门按钮，可以启动自动对焦功能、自动曝光测光，以及设置快门速度和光圈；第二个等级是完全按下快门按钮，可以释放快门并拍摄照片。

> **小贴士**：在相同的光线条件下，如果光圈设定得较小，就需要较长的曝光时间来获取正确的曝光效果；反之，如果光圈设定得较大，则只需要较短的曝光时间就可以获取正确的曝光效果。

- 镜头卡口：通过将镜头贴合镜头卡口进行旋转可以完成安装镜头的操作。镜头卡口是镜头与照相机机身的连接部分。
- 手柄：照相机的握持部分。在安装镜头后，照相机整体重量会略有增加。摄影师应紧握手柄，保持稳定的姿势，以免摔坏或损毁照相机。
- 电池仓：可以在电池仓内装入附带的电池。在安装电池时，应保持电池的端子部分朝向照相机内部。
- 内置闪光灯：在昏暗的场景中，可以根据拍摄需求使用闪光灯进行拍摄。在部分拍摄模式下会自动启用闪光灯。
- 镜头安装标志：在安装或拆卸镜头时，将镜头上的标志对准照相机机身上的对应标志后，方可开始安装或拆卸镜头。

> **小贴士**：在佳能照相机系统中，全画幅机身和EF（全画幅）镜头上只有一个红点；半画幅机身上有一个红点和一个白色小方块；EF-S（半画幅）镜头上只有一个白色小方块。在安装镜头时，需要将镜头上的红点对准照相机机身上的红点，或者将镜头上的白色小方块对准照相机机身上的白色小方块。

- 镜头释放按钮：在拆卸镜头前需要按下此按钮，使镜头固定销收回，然后通过旋转镜头将其卸下。在安装镜头时无须按下此按钮，但是需要使镜头固定销与镜头卡口发出咔嚓声，在完成安装后再使用照相机。

- 反光镜：该部件将从镜头入射的光线反射至五棱镜上。反光镜可以上下移动，在拍摄前一瞬间升起。

- 三脚架接孔：摄影师可以通过此接孔将三脚架（云台）固定在照相机的下方。在一般情况下，接孔的螺钉规格是通用标准。

❑ 照相机背面的结构

照相机背面主要由取景器目镜、菜单按钮、液晶监视器、屈光度调节按钮、自动对焦选择按钮、实时显示拍摄/短片拍摄按钮、设置按钮、数据处理指示灯、删除按钮和回放按钮等部分组成，如图 1-5 所示。

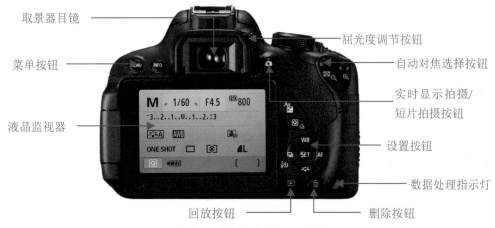

图 1-5　照相机背面的结构

- 取景器目镜：用于查看被拍摄对象的状态。在显示被拍摄对象状态的同时，取景器内还将显示照相机的多种设置信息。

- 菜单按钮：按下此按钮可以显示在调节多种功能时所使用的菜单。

- 液晶监视器：用于观察被拍摄对象和菜单文字等信息。在显示被拍摄对象时，可以对所拍摄内容进行放大操作。如果是可旋转液晶监视器，则摄影师可以在实时显示拍摄时变换液晶监视器的角度，使得低位置和高位置的拍摄更加容易。

- 屈光度调节按钮：用于使取景器内的图像与摄影师的视力相适应，方便摄影师更加精准地观察被拍摄对象。

- 自动对焦选择按钮：当采用自动对焦模式进行拍摄时，该按钮用于选择所使用的对焦位置，摄影师可以根据拍摄需求自由选择。

- 实时显示拍摄/短片拍摄按钮：使用此按钮可以开始或结束"实时显示拍摄"的状态。此外，在拍摄短片时，使用此按钮可以开始或停止拍摄短片。

- 设置按钮：用于选择菜单项目，以及在回放图像时移动或放大显示内容。在进行拍摄时，可以根据实际需要使用四周的其他按钮来完成想要的操作。
- 数据处理指示灯：照相机在读取存储卡上的数据时，数据处理指示灯将处于闪烁状态，用于提示摄影师在此期间不能取出存储卡，也不要打开存储卡插槽盖、电池仓盖或撞击照相机，否则可能会损坏存储卡和照相机。
- 删除按钮：使用此按钮可以删除当前拍摄的图像及选定的之前拍摄的图像。
- 回放按钮：用于回放所拍摄的内容。在按下此按钮后，液晶监视器内将显示最后一次拍摄的图像或之前所回放的图像。

❏ 照相机的分类

自摄影摄像技术诞生后，涌现出了许多不同样式和类型的照相机。可以根据取景方式和画幅面积对多种照相机进行分类。

按照取景方式进行分类，可以将照相机分为单反照相机、无反照相机、双反照相机和旁轴照相机 4 种。

- 单反照相机

单反照相机的全称为单镜头反光式取景照相机，它是使用单镜头（光线通过此镜头照射到反光镜上）通过反光方式来取景的照相机。单反照相机是目前十分流行的照相机种类之一，如佳能的 XD 系列和尼康的 DX 系列，都是比较著名的单反照相机系列。图 1-6 所示为单反照相机。

- 无反照相机

无反照相机即无反光板照相机，也被称为半透镜照相机。现在比较流行的微单照相机其实就是无反照相机的一种，如索尼的 A7 和 A6000 系列照相机、佳能的 EOS M 和 EOS R 系列照相机、尼康的 Z 系列照相机。图 1-7 所示为无反照相机。

图 1-6　单反照相机　　　　　　　　　图 1-7　无反照相机

小贴士：因为"微单"是索尼的注册商标，所以严格来说，其他厂商是不能使用"微单"这个名称为照相机命名的。所以，佳能将 EOS R 系列的微单照相机命名为"专微"照相机。

单反照相机与无反照相机的主要区别在于取景方式的不同。单反照相机的取景方式是首先通过反光镜和五棱镜对光线进行三次反射，然后通过取景器目镜观察取景；而无反照相机则是直接使用传感器将图像通过电子取景器或屏幕取景。

- 双反照相机

双反照相机的全称为双镜头反光式取景照相机，与单反照相机同属于反光式取景照相机。它的两个镜头具有不同的用途：一个镜头用来取景，另一个镜头用来成像。因为双反照相机主要是胶片时代的产物，经过行业发展已经被逐渐淘汰，所以如今使用的较少，比较著名的双反照相机厂商有德国的禄莱，以及我国的海鸥和牡丹等。图 1-8 所示为双反照相机。

- 旁轴照相机

旁轴照相机的全称为旁轴取景式照相机，由于取景光轴位于摄影镜头光轴的旁边，并且彼此平行，因此取名"旁轴"照相机。旁轴照相机是在单反取景系统发明之前使用比较广泛的照相机，所以旁轴照相机与单反照相机使用不同的取景方式。旁轴照相机是通过独立取景器（由光学取景器改进而来）来取景的。图 1-9 所示为旁轴照相机。

图 1-8　双反照相机

图 1-9　旁轴照相机

在整个照相机技术发展过程中，旁轴照相机的品类最为繁多，并且不同品类的旁轴照相机的结构也大相径庭，因此，旁轴照相机也最具文化特色。

> **小贴士:** 从第一台旁轴数码照相机爱普生 R-D1 到著名的禄莱双反照相机，再到非常出名的徕卡照相机，都属于旁轴照相机。这使得旁轴照相机成为照相机发展过程中的重要组成部分。

除了可以按照取景方式对照相机进行分类，还可以按照画幅面积对照相机进行分类，包括全画幅照相机、APS 画幅照相机、M43 画幅照相机、中画幅照相机、大画幅照相机和其他画幅照相机等 6 种类型。

- 全画幅照相机

传统的照相机胶卷尺寸为 35mm，35mm 为胶卷的宽度（包括齿孔部分），35mm 胶卷的感光面积为 36mm×24mm，换算到数码照相机，感光面积的对角线长度越接近 35mm，CCD/CMOS 感光元件的尺寸越大。当数码照相机感光元件的尺寸达到 35mm 胶卷的感光面积或以

上时，其成像质量也相对较好，因此，感光元件的尺寸达到 35mm 胶卷的感光面积或以上的照相机被称为全画幅照相机。

佳能的 5D 系列照相机、尼康的 D800 系列照相机及索尼的 A7 系列照相机，都是全画幅照相机。图 1-10 所示为佳能 5D 系列的全画幅照相机。

> **小贴士**：以前的大部分单反照相机的感光元件的尺寸都比 135 胶卷的尺寸小，而全画幅单反照相机的感光元件的尺寸与 135 胶卷的尺寸相同。所以，全画幅照相机是针对传统 135 胶卷的尺寸来说的。

- APS 画幅照相机

APS 画幅照相机的感光面积在 25mm×17mm 左右，APS 胶卷包含 C、H 和 P 这 3 种尺寸，所以 APS 画幅照相机也被分为 APS-C、APS-H 和 APS-P 等类型。由于感光元件的尺寸比较小，因此 APS 画幅照相机也被称为"半幅"或"残幅"照相机。

常见的 APS 画幅照相机的类型是 APS-C，如佳能的 7D 系列照相机、尼康的 D3000 系列照相机及索尼的 A6000 系列照相机。图 1-11 所示为尼康 D3000 系列的 APS 画幅照相机。

图 1-10　佳能 5D 系列的全画幅照相机　　图 1-11　尼康 D3000 系列的 APS 画幅照相机

- 中画幅照相机

中画幅照相机是指使用画幅宽度为 60mm 的 120 或 220 胶卷的照相机，所以中画幅照相机也被称为 120 画幅照相机。中画幅照相机的传感器的常见规格包括 6cm×4.5cm、6cm×6cm、6cm×7cm 和 6cm×9cm 等。

胶片时代有许多流行的中画幅照相机，如哈苏 503cw 照相机和禄莱的双反系列照相机都是传感器规格为 6cm×6cm 的中画幅照相机。当然，数码时代也有中画幅照相机，但是感光元件的面积会小于胶片的面积，如哈苏 H5D 系列照相机和宾得 645 系列照相机。图 1-12 所示为哈苏 H5D 系列的中画幅照相机。

- 大画幅照相机

大画幅照相机是指使用 4×5 英寸（99.6mm×125.4mm）、8×10 英寸（201.7mm×252.5mm）或更大尺寸的胶片（单位为英寸）的照相机。大画幅照相机的主要拍摄内容和应用范围与其他照相机有所不同，同时，其专业的操作方式也是其他照相机不容易实现的。比较著名的大画幅照相机品牌有仙娜、林哈夫和骑士等。图 1-13 所示为大画幅照相机。

图 1-12 哈苏 H5D 系列的中画幅照相机 图 1-13 大画幅照相机

● 小画幅照相机

小画幅照相机是指使用小于 APS-C 画幅传感器的照相机。常见类型包括 1/2.3 英寸（6.16mm×4.62mm）、1/1.7 英寸（7.4mm×5.55mm）、1 英寸（13.2mm×8.8mm）及 4/3 英寸（17.3mm×13mm）4 种。

比较出名的小画幅照相机包括索尼黑卡 RX100 系列照相机、佳能 G7X 系列照相机、松下 LX10 系列照相机、松下 LX100 照相机及奥林巴斯 PEN-F 照相机等。

1.2.2 照相机的使用方法

对于刚刚接触摄影摄像技术的读者来说，除了必须了解照相机的成像原理、结构和分类，还必须掌握照相机的正确握持方式及一些辅助器材的使用方法，这样才能够在之后的拍摄学习中保持更加轻松愉快的状态。

❑ 正确的握持方式

如果不正确地握持照相机，则摄影师在拍摄过程中会出现手部抖动，使拍摄完成的照片或影片存在模糊的情况，从而造成浪费时间、耗损器材和拖延拍摄进度等后果。

● 基本的握持方式

在拿到照相机后，右手握住照相机手柄，左手托住照相机镜头底部是正确的握持方式，如图 1-14 所示。当使用变焦镜头时，此握持方式会方便摄影师通过左手转动镜头上的变焦环进行变焦。而初学者常常使用双手握住照相机的两侧，但是这样的握持方式很容易使照相机抖动，是错误的握持方式，如图 1-15 所示。

图 1-14 正确的握持方式 图 1-15 错误的握持方式

● 取景器的使用方法

当使用取景器进行拍摄任务时，可以清晰地观察到显示器中的取景内容和照相机参数。在使用取景器时，需要摄影师将眼睛与照相机的电子取景器平行，并尽可能地贴近取景窗口，以获得最佳的视野。同时脸部紧靠照相机，使照相机获得更加稳定的状态。图 1-16 所示为正确使用取景器的摄影师形象。

● 站姿

因为人在弓背时会无意识地放松双臂，导致"手抖"，所以，当摄影师处于站立姿势并进行拍摄任务时，一定要夹紧上臂。然后注意身体的整体姿态，将自己想象成辅助照相机保持稳定状态的三脚架，将双脚分开与肩同宽，为照相机提供稳定的支撑，如图 1-17 所示。

图 1-16　取景器的使用方法

图 1-17　站姿的照相机握持方式

● 蹲姿

当想要拍摄被拍摄对象的全部内容时，可以从较低的角度进行拍摄，这样将得到较好的内容比例。此时，摄影师应采用单腿跪地的蹲姿进行拍摄，即摄影师右膝着地、左手肘支撑在左膝的姿势，如图 1-18 所示。使用这种握持方式可以让摄影师在长时间的蹲姿拍摄中，保持更加平稳的状态。

● 竖构图

当拍摄竖构图时，摄影师需要将照相机旋转 90°进行拍摄，如图 1-19 所示。此时，照相机手柄向上或向下都可以。如果是照相机手柄向上的姿势，则便于摄影师移动；而如果是照相机手柄向下的姿势，则摄影师可以夹紧上臂，使照相机获得更加稳定的状态。

图 1-18　蹲姿的照相机握持方式

图 1-19　当拍摄竖构图时的照相机握持方式

❑ 辅助器材

摄影师在进行拍摄任务时，为了获得更加稳定的拍摄状态和更加符合要求的拍摄环境，需要用到一些辅助器材。例如，用于保持照相机稳定的三脚架、斯坦尼康和轨道等，以及用于调整光源的闪光灯和柔光箱等。

● 三脚架

三脚架是如今摄影摄像行业中最常见、也最实用的稳拍辅助器材。摄影师可以通过三脚架来固定照相机，从而获得更久的拍摄时间。

对于三脚架来说，用户多数为照相机使用者。三脚架的优势是可以固定照相机，但是其缺点也非常明显，即携带不方便，同时三脚架只能将照相机固定在某一个位置，所以在拍摄时也只能拍摄固定的长镜头，而无法在移动中进行拍摄。图 1-20 所示为三脚架。

● 斯坦尼康

斯坦尼康是一款专业的稳拍辅助器材。它的优点是可以帮助摄影师保持稳定的拍摄状态，适合拍摄移动镜头、跟拍镜头及倒拍镜头。人们日常所观赏的 MV 和电影中的一些移动镜头，都可以通过斯坦尼康辅助完成拍摄，如图 1-21 所示。

除了上述优点，斯坦尼康还有一些缺点。因为斯坦尼康是专业设备，所以在设计之初就对人的步伐及拍摄手法有较高的要求；因为其体积较大，并且在拍摄时斯坦尼康和照相机/摄像机的重量将全部压在摄影师/摄像师的身上，所以长时间的拍摄会对摄影师/摄像师的体能消耗较大。另外，需要注意的一点是，在使用斯坦尼康处于近距离拍摄时，将会出现轻微抖动。

● 轨道

轨道拍摄是传统的近距离拍摄方式，它的优点是操作简单且效果稳定。在一般情况下，近距离拍摄会使用轨道辅助拍摄。同时，它的缺点也比较明显。因为一般的导轨只有 1.5 米的长度，所以轨道拍摄容易受导轨的限制；布置导轨太过烦琐，并且只能在平坦的地面架设轨道。图 1-22 所示为照相机轨道。

图 1-20 三脚架

图 1-21 斯坦尼康

图 1-22 照相机轨道

● 闪光灯

闪光灯是加强曝光量的方式之一。例如，当拍摄环境是较为昏暗的地方时，使用闪光灯可

以让被拍摄对象更加明亮。图 1-23 所示为不同类型的闪光灯。

- 柔光箱

柔光箱是静物拍摄时经常使用的辅助器材之一，由反光布、柔光布、钢丝架和卡口 4 部分组成。它的作用是发出更柔和的光，消除拍摄环境中的光斑和阴影。

柔光箱作为辅助器材不能单独使用，属于影室灯的附件，即需要安装在影室灯上才能使用。图 1-24 所示为伞形柔光箱。

图 1-23　不同类型的闪光灯　　　　　　　图 1-24　伞形柔光箱

1.2.3　静物拍摄的优点与类型

由于被拍摄对象是无生命的物体、商品或建筑等内容，因此，静物拍摄拥有非常广阔的选材范围。同时，可以在拍摄过程中按照摄影师的想法设计被拍摄对象和拍摄环境的造型，从而获得多角度的创作灵感和作品。

❑ 静物拍摄的优点

静物拍摄的两大优点如下所述。

首先，静物拍摄是进一步体会艺术视觉的深化过程。当一些日常生活中稀松平常的对象被拍成引人入胜的照片时，摄影师已经完成了深入观察被拍摄对象的过程。

其次，拍摄静物能够获得更多的实用摄影知识。因为对于摄影师来说，静物拍摄的难点在于它是否拥有独特的画面和构图。

❑ 静物拍摄的类型

从拍摄理念和拍摄用途等方面进行划分，可以将静物拍摄分为 3 种类型，包括客观型、演绎型和自由型，如图 1-25 所示。

图 1-25　不同类型的静物拍摄照片

1.2.4　静物拍摄的布光与构图

刚刚接触摄影摄像的读者常常有这样一个误区，认为邀请专业模特或在风景名胜处进行拍摄，就可以拍摄出好的照片。其实不然，如静物拍摄，如果摄影师能够很好地掌握不同的布光方式、构图方式及合理的运用色彩等摄影知识，即使被拍摄对象是很平常的事物，也可以拍摄出有创造力的照片。

❑　布光方式

摄影摄像是光的视觉表现，所以光在摄影摄像中起着至关重要的作用。接下来为读者讲解几种在拍摄静物照片时常用的布光方式。

● 正面光

正面光也被称为顺光，要求摄影师背对光源，即光线是从照相机的后面射来的，图 1-26 所示为正面光的光位示意图。因为被拍摄对象的所有内容都沐浴在直射光中，面对照相机的部分到处有光，所以所得结果是一幅缺乏影调层次的画面。正面光包含两种光源效果，分别是聚光灯和泛光灯。图 1-27 所示为采用正面光的布光方式拍摄的静物照片。

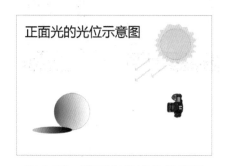

图 1-26　正面光的光位示意图

图 1-27　采用正面光的布光方式拍摄的静物照片

小贴士：当采用正面光，特别是高的正面光的布光方式拍摄面部时，拍摄效果一般，因此不建议使用。

● 主光+辅光

辅光是补充光照射不到的被拍摄对象其他面的光，用以弥补光照的不足，起辅助作用。因为在多数情况下辅光会与主光一起使用，所以又被称为副光。图 1-28 所示为主光+辅光的光位示意图。

在一般情况下，摄影师会使用辅光来平衡被拍摄对象明暗两面的亮度差，从而体现阴影部分的更多细节，以调节拍摄画面中的光照反差。图 1-29 所示为采用主光+辅光的布光方式的拍摄现场。

小贴士：当采用主光+辅光的布光方式拍摄静物照片时，特别需要注意的一点是，辅光的强度应该小于主光的强度。否则，就会造成喧宾夺主的效果，并且被拍摄对象容易出现明显的辅光投影，即"夹光"现象。

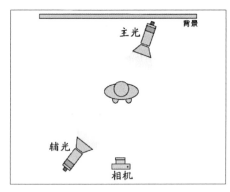

图 1-28　主光+辅光的光位示意图

图 1-29　采用主光+辅光的布光方式的拍摄现场

- 顶光

顶光是指来自被拍摄对象顶部的光线，其与被拍摄对象及照相机成 90°左右的垂直角度。图 1-30 所示为顶光的光位示意图，图 1-31 所示为采用顶光的布光方式拍摄的静物照片。

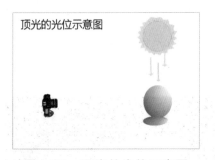

图 1-30　顶光的光位示意图

图 1-31　采用顶光的布光方式拍摄的静物照片

小贴士：当采用顶光的布光方式拍摄静物照片时，如果出现一些不合适的情况，则可以使用银反射板或频闪灯光，将正面光改作辅助光，这样不合适的情况将立即消失。

- 侧光

侧光是指来自被拍摄对象左侧或右侧的光线，其与被拍摄对象及照相机成 90°左右的水平角度。图 1-32 所示为侧光的光位示意图。

从侧面来的光线能产生对比强烈的效果，可以使被拍摄对象的影子修长而富有表现力。如果被拍摄对象的表面结构十分明显，则被拍摄对象每一个细小的外观结构都会产生明显的影子。

采用侧光的布光方式进行静物拍摄，在拍摄完成后，照片将产生比较强烈的造型效果，如图 1-33 所示。

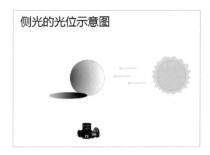

图 1-32　侧光的光位示意图

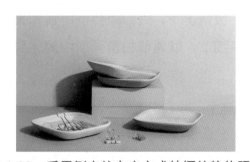

图 1-33　采用侧光的布光方式拍摄的静物照片

- 逆光

逆光是指由于被拍摄对象恰好处于光源和照相机之间而产生的一种光线。图 1-34 所示为逆光的光位示意图。

因为逆光产生的光线很容易造成被拍摄对象的曝光不充分。所以，在一般情况下，摄影师会尽量避免在逆光的布光方式下进行拍摄任务。图 1-35 所示为采用逆光的布光方式拍摄的静物照片。

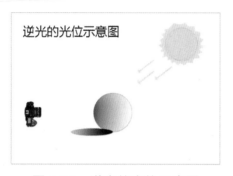

图 1-34　逆光的光位示意图

图 1-35　采用逆光的布光方式拍摄的静物照片

虽然逆光的布光方式增加了拍摄任务的难度，但是在某些时候，逆光条件也可以用于某些艺术创作。技艺高超的摄影师往往可以利用逆光条件达到某种不同寻常的视觉效果。因此，逆光产生的光源效果也不失为一种艺术摄影的技法。

❑ 构图方式

当读者选择了漂亮的被拍摄主体，并且准备好了合适的道具，准备将被拍摄主体和道具放入背景中时，却发现无从下手。这是因为读者还不了解静物拍摄的构图方式。接下来讲解几种在拍摄静物照片时常用的构图方式，以帮助读者进一步完成拍摄任务。

- 圆形构图

静物拍摄中的圆形构图是将被拍摄主体在背景中摆放为圆形，圆内可以是空心的，用以留白，如图 1-36 所示。

图 1-36　空心留白的圆形构图方式

摄影师也可以在圆形构图的空心留白中摆放主体内容，如图 1-37 所示。这种构图方式可以形成重点突出主体内容的视觉效果，也被称为同心圆构图方式。

图 1-37　同心圆构图方式

- 散点构图

散点构图就是将各个被拍摄主体分别看成点并规律地摆放在拍摄背景中，如图 1-38 所示。但需要注意的是，被拍摄主体的大小和形状必须相差不大，同时排列有章可循，而且运用和谐的色彩搭配，最终形成一种动感、规律或庄严的氛围。因此，散点构图也被称为棋盘式构图。

图 1-38　散点构图方式

采用散点构图方式拍摄的静物照片就如同散文一样"形散而神不散"，可以带给观者足够的回味空间。这种构图方式非常适用于主体物众多的场景，用以营造欢庆、忙碌或热闹的现场氛围，也能够很好地传达更多的主题信息。

> **小贴士**：散点构图方式把物体布满整个画面，不刻意突出某件物体，是完全自由松散的构图结构。但是这种构图方式可以通过物体的疏密排列或色调组合来完成画面的结构布置，使无序的画面置于有序之中。

- 对比构图

对比是构图的一种表现形式，并且在静物拍摄中被广泛应用，如图 1-39 所示。对比构图方式包含很多对比内容，如色彩对比、质感对比、大小对比、形状对比、疏密对比、阴暗对比、方向对比、情绪对比和变异对比等。

> **小贴士**：在拍摄静物时，通过对多个被拍摄主体的对比，来营造突出的视觉效果，可以使拍摄画面更具有表现力。并且对比因素运用得越多，拍摄画面越具有观赏价值。因此，对比因素不是独立存在的，往往会有几种对比因素并存在一幅拍摄画面中。

图 1-39　对比构图方式

● 对角线构图

在静物拍摄中，对角线构图方式一般应用于拥有两个或多个被拍摄主体的拍摄场景，如图 1-40 所示。操作方式是将两个或多个被拍摄主体摆放在拍摄画面的对角线上，在确定好被拍摄主体的位置后，再将其他道具摆放在被拍摄主体的周围或底部，其作用是辅助被拍摄主体、点缀拍摄画面，但是不喧宾夺主。

图 1-40　对角线构图方式

● C 字形构图

C 字形构图是将多个被拍摄主体在拍摄画面中摆放成"C"字形，如图 1-41 所示。需要注意的是，在一般情况下，"C"字形内不再摆放其他道具和被拍摄主体，用以留白画面空间，使拍摄画面更具有遐想空间。

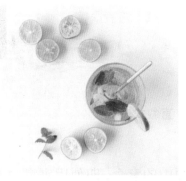

图 1-41　C 字形构图方式

1.2.5　静物拍摄的色调与情绪

在静物拍摄中，摄影师主要通过色调来向观者表达拍摄画面中的情绪。而不同的道具、色彩搭配、布光方式和背景，可以营造不同的色调，用来表现不同的情绪。图 1-42 所示为利用布光方式和色彩搭配营造的休闲午后色调，向观者表达一种悠闲、静谧的情绪。

摄影师可以在一个淡雅的色调中添加一个对比强烈的颜色，犹如柔和的乐曲中插入一句悦耳的高音，用以突出被拍摄主体。在静物拍摄中，也常常采用对比色调的手法来表现被拍摄主体，如图 1-43 所示。

图 1-42　休闲午后色调

图 1-43　对比色调手法

在静物拍摄中，摄影师可以通过下面的 3 种方法来向观者表达拍摄画面中的情绪。

● 直叙式表达

通过选择与被拍摄主体相关的道具，与其组合直接展示被拍摄主体，这是静物拍摄中常用的直叙式情绪表达方法。与被拍摄主体相关的道具包括器皿、背景及光线等内容，如图 1-44 所示。

图 1-44　直叙式表达

● 朦胧式表达

朦胧式表达是间接地向观者表达拍摄画面中的意念，即使用寓意的方式来体现拍摄画面中

的情绪的方法。这种情绪表达方法可以让观者根据自己的经验丰富原作的内容，符合当代人自己探索的思维理念，因此，现代摄影中常常使用这种方法进行情绪的表达。

在使用朦胧式表达方法拍摄静物时，物体的造型和道具的选择非常重要。摄影师需要使用朦胧的柔光，并将反差控制在一定范围内，为拍摄画面营造主题气氛，如图1-45所示。

图1-45　朦胧式表达

- 抽象式表达

抽象式表达是一种无主题的情绪表达方法，这种情绪表达方法追求的是物体的形体表现、光影表现和质感对比，如图1-46所示。

图1-46　抽象式表达

在使用抽象式表达方法拍摄静物时，在布光方式上要特别注意暗影形状的运用，摄影师可以把暗影形状当作构图元素，在安排构图结构的过程中进行灵活应用。在完成拍摄后，摄影师可以更加深刻地了解被拍摄主体的外在和内在联系，不仅可以帮助摄影师通过形象思维来表达拍摄画面中的情绪，还可以突出摄影师的个人特点和思想感受。

1.2.6　静物拍摄的实用技巧

在一般情况下，任何拍摄都会设定一个对象。人像拍摄和风景拍摄的主体对象自身可以发生变化，如一个模特或一座高山，其创作空间是现成的、在摄影师面前的。

然而静物拍摄的主体对象自身无法发生变化，所有的情况都是由摄影师控制的，包括拍摄的主题、环境氛围，以及主体对象的摆放位置等。但是这也在很大程度上激发了摄影师去创造性地捕捉被拍摄对象的特点。接下来讲解几点静物拍摄的实用技巧，以帮助读者更好地完成静

物照片的拍摄。

❏ 选择拍摄对象

初学者可以选择自己周围或身边有趣的但是简单的物体作为拍摄对象。千万不要将拍摄对象的选择范围圈定在"流行物（如花、甜点和水果等常见静物主体）"中，读者应该开放性地选择拍摄对象，如图 1-47 所示。

图 1-47　简单的拍摄对象

当读者完成了一些简单的被拍摄对象的拍摄练习后，可以循序渐进地尝试将拍摄对象选择为一些比较有难度的物体。同时，初学者应尽量避免选择草和金属等带有反射性表面的拍摄对象，因为在拍摄这些物体时，光线十分难控制，这使得拍摄难度变大，所以不适合作为初学者的练习任务。

当读者掌握了实物对象的拍摄技术以后，可以尝试拍摄主体对象的不同形状、颜色、纹理和质感等内容，以进一步提高读者的静物拍摄水平，如图 1-48 所示。

图 1-48　拍摄静物的不同形状、颜色、纹理和质感

❏ 光线

在完成静物拍摄任务时，不一定要使用非常昂贵的光线器材。当读者目前没有足够专业和数量的光线器材时，可以寻找一间房间并使用遮挡板或窗帘来遮住所有的自然光线。此时，读者就可以完全控制照射在被拍摄对象上的所有光线了。

同时，读者需要将有限的光线器材尝试着摆放在几个不同的位置，即采用不同的布光方式进行拍摄，来增加拍摄画面的趣味性、光影性和纵深感，如图 1-49 所示。

图 1-49　采用不同的布光方式进行拍摄

> **小贴士**：读者也可以选择一间只有窗户能够透过光线的房间，将此作为有利条件。然后使用自然光的角度照射被拍摄对象，再使用其他灯光或反射器进行调节，以达到所需的光影效果。

❏ 辅助器材和角度

读者可以使用三脚架和快门线等辅助器材来更好地观察和拍摄主体对象。同时，使用这些辅助器材还可以使光圈速度略微变长、画面聚焦点前移，以及虚化背景。

但是，使用三脚架也有一定的缺点。由于照相机处于固定位置，因此它会极大地限制摄影师的创造性，使所有的静物照片都是从同一个角度拍摄的。此时需要提醒读者的是，在使用三脚架的过程中，需要在每一次拍摄前及时调整拍摄角度和三脚架的高度，以确保摄影师拍摄出的多张照片各具特点。

❏ 正确使用背景

在拍摄静物时，选择一个合适的背景对创作一件成功的作品起着非常重要的作用。在选择背景时，应该遵循简单、漂亮的原则，这样的背景可以很好地将被拍摄对象融入拍摄画面中，使背景与被拍摄对象的视觉效果看起来比较和谐。在一般情况下，一面素色的墙、一张白纸或素色的纸等背景，是大部分实物比较合适的背景选择，如图 1-50 所示。

图 1-50　选择合适的背景

> **小贴士**：如果需要使用背景衬托实物，则有两种选择方式：一种是中性的背景，另一种是与实物色调相匹配的背景。

❑ 元素组合

在为静物拍摄的主体对象选择和布置道具元素时，各种元素之间的组合是非常重要的。在组合的过程中应该结合构图方式，考虑如何使拍摄画面中的各种元素成为最佳组合。

需要注意的是，在完成元素的组合后，拍摄画面中不能包含分散注意力的元素，也就是说，拍摄画面中只有主体对象和背景，如图 1-51 所示。

图 1-51　最佳的元素组合

> **小贴士：** 摄影师也可以尝试着通过创造性思维来组合各种元素并进行拍摄。思考方向包括观者的焦点位置、如何充分利用物体周围的留白空间、如何填满拍摄画面、被拍摄对象的最显著特点，以及元素是作为整体的一部分还是作为单独的一个主体存在等。通过思考方向的延伸，摄影师可以对元素进行最佳组合。

❑ 利用名作来激发灵感

当摄影师在拍摄过程中开始纠结于布光方式、道具摆放、元素组合及构图方式等内容时，说明摄影师对当前的拍摄任务没有明确的想法和灵感。此时，可以通过观赏名家大师的静物作品来获得一些灵感，如图 1-52 所示。

图 1-52　获奖的静物名作

研究和分析一些获奖作品或名家作品，可以帮助摄影师更好地思考如何为拍摄画面进行构图、应用阴影和颜色搭配，从中获得灵感并拍摄出更精彩的静物作品。

1.3 任务实施

在掌握了静物拍摄的相关基础知识后，接下来读者需要完成 3 个静物拍摄任务，从而在实践中理解并掌握拍摄不同类型的静物照片的要点和技巧。

1.3.1 任务 1——拍摄客观型静物照片

客观型静物拍摄相当于为被拍摄对象拍"证件照"，如图 1-53 所示。在拍摄时要求真实、没有扭曲、没有特效，以及选择符合常规视角的方法进行拍摄，以客观地展现被拍摄对象的外观和寓意。

图 1-53　客观型静物照片

在拍摄时，需要使用焦距为 50mm 的标准镜头或焦距更长的镜头，这样不仅可以尽量去除透视畸变，还可以在拍摄完成后最大限度地再现被拍摄对象的长宽高比例。同时，需要选取清淡的颜色作为拍摄背景的颜色，并且与被拍摄对象的颜色具有明显的差别。

> **小贴士**：大多数的客观型静物拍摄需要采用白色背景，然后拍摄没有阴影的"退底"照片。

❑ 关键技术——了解镜头

根据各种拍摄需求，不同照相机厂商研发了许多不同种类的镜头。种类繁多的镜头包含了很多分类方式。根据镜头的变焦属性，可以将镜头分为两大类：变焦镜头和定焦镜头。

● 变焦镜头

变焦镜头是指焦距在一定范围内变化的镜头，如焦距为 12～24mm、24～70mm 和 70～200mm 的变焦镜头，如图 1-54 所示。

变焦镜头的优势在于可以变换取景视野，也就是说，在不更换镜头的情况下可以拍摄不同景别的照片，这就非常适合在活动场景中进行快速抓拍。而如果在户外进行拍摄任务，又需要不同焦距的镜头时，那么一支变焦镜头比多支定焦镜头携带起来更加方便。

因为变焦镜头的结构很复杂，导致它的光路设计也非常困难，所以相对于定焦镜头来说，变焦镜头拥有价格更高、图像质量比较差及光圈更小等缺点。

● 定焦镜头

定焦镜头是指无法改变焦距的镜头，如焦距为 35mm、50mm 和 85mm 的定焦镜头，如图 1-55 所示。

图 1-54　焦距为 16～55mm 的变焦镜头

图 1-55　焦距为 50mm 的定焦镜头

由于不需要变焦功能，因此定焦镜头的光学设计和机械结构比较简单，可以使用较低的制造成本来实现更高的画面质量和更大的光圈，并且相对于同样档次的变焦镜头来说，定焦镜头更加轻便。而更大的光圈一方面有利于在光线较暗的环境下拍摄，另一方面，也更容易拍出背景虚化的效果。

除了可以根据镜头的变焦属性划分镜头，还可以根据镜头焦距的不同，将镜头分为广角镜头、标准镜头、中焦镜头及长焦镜头 4 种。

● 广角镜头

广角镜头也被称为短焦镜头。按照"广"的程度，广角镜头还可以细分为普通的广角镜头和超广角镜头。普通的广角镜头的焦距一般为 24～35mm，而超广角镜头的焦距一般为 12～24mm。图 1-56 所示为焦距为 20mm 的超广角镜头。

> **小贴士**：从镜头的特性上来说，焦距越短，镜头越广，其视角就越大，视野也就越开阔，同时景深也越大，使得摄影师可以轻易看清楚前后的景物，因此特别适合大场景的风景拍摄。

● 标准镜头

焦距为 50mm 的镜头被称为标准焦距镜头，简称"标准镜头"或"标头"。它提供与人眼类似的 50° 左右的视野，与人眼拥有相同的近大远小的透视感属性。另外，市面上焦距为 45mm 和 55mm 的镜头也属于标准镜头。图 1-57 所示为焦距为 55mm 的标准镜头。

由于标准焦距的镜头设计和结构难度较低，因此使得市面上的标准镜头都拥有轻便易携带的优点。同时，将标准镜头设计为大光圈也很容易，因此，标准镜头非常适合在暗光下拍摄和营造虚化效果。

图 1-56 焦距为 20mm 的超广角镜头

图 1-57 焦距为 55mm 的标准镜头

● 中焦镜头

焦距为 85～135mm 的镜头被称为中焦镜头。使用中焦镜头拍摄的照片变形小，最能正确体现被拍摄对象的形状、大小和质感等属性，而且将中焦镜头设计为大光圈也相对容易，所以中焦镜头比较适合静物拍摄。图 1-58 所示为焦距为 85mm 的中焦镜头。

图 1-58 焦距为 85mm 的中焦镜头

● 长焦镜头

焦距超过 135mm 的镜头被称为长焦镜头，而焦距超过 500mm 的镜头则被称为超长焦镜头。读者可以把长焦镜头和超长焦镜头理解为在照相机上装备了一台望远镜。图 1-59 所示为焦距为 200mm 的长焦镜头。

图 1-59 焦距为 200mm 的长焦镜头

由于长焦镜头的景深比较浅，视角也比较窄，因此在拍摄人像或静物时，只会带入很少的环境，使得拍摄作品很容易拥有主体突出的视觉效果。

小贴士：读者需要注意的是，如果摄影师想要或需要手持长焦镜头进行拍摄，则长焦镜头必须具备防抖功能，否则在拍摄过程中很容易发生抖动，造成画面模糊。

❏ 拍摄数据	
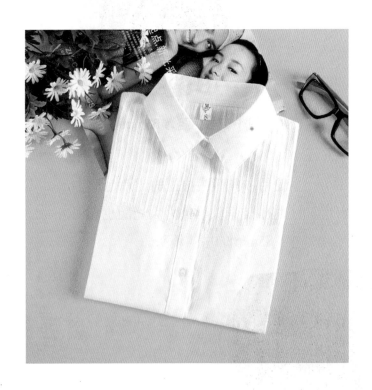	照相机：Canon EOS 6D 镜头：EF 24～105mm f/4L IS USM 曝光时间：1/125s 光圈：f/13.0 ISO 感光度：100 焦距：50.0mm
	拍摄要点

1．保证拍摄时光线充足

在拍摄平铺服饰时，如果自然光线比较充足，则采用自然光线即可；如果自然光线不充足，则可以使用柔光箱辅助拍摄，使拍摄环境保持光照柔和即可。

2．服饰周围可以摆放配套道具

在为服饰拍摄产品照片时，可以将被拍摄对象的配套道具摆放在周围，道具包括套装衣服的上衣或裤子、鞋子、包或配饰等，让观者能够清楚明白地知道如何搭配，给观者一个不错的搭配选择。

3．服饰要保证立体、自然

在拍摄前，摄影师需要正确地摆放平铺服饰。在一般情况下，平铺服饰不能依靠服装本身产生立体感，所以，摄影师需要对服饰的某些部分和位置进行折叠，使服饰拥有一些立体感。例如，拍摄连衣裙之类的服饰，需要将裙摆褶皱表现出来，以及掐出细腰部分；而拍摄牛仔裤之类的服饰，则需要把膝盖等位置掐出波纹。

4．服饰背景选择得当

在拍摄平铺服饰时，还需要注意背景。可以选择比较鲜明且与服饰的颜色形成对比的颜色作为背景颜色，也可以直接使用暖色调的颜色作为背景颜色。另外，背景的材质可以是木板，也可以是毛垫或布匹，只要选择的材质与被拍摄对象形成一个和谐的拍摄环境就可以。

❑ 拍摄技巧

1．照相机的摆放位置

在拍摄平铺服饰时，照相机的摆放位置需要与拍摄背景呈现平行关系。在一般情况下，使用俯拍的角度向下进行拍摄，手持照相机或使用三脚架来固定照相机都可以完成拍摄任务，如图 1-60 所示。

2．服饰的摆放方法

在拍摄服饰产品时，服饰有 3 种摆放方法供摄影师进行选择并拍摄，分别是平铺服饰拍摄、悬挂服饰拍摄和真人模特或人体模特穿衣拍摄。图 1-61 所示为采用悬挂服饰的方法拍摄的静物照片。

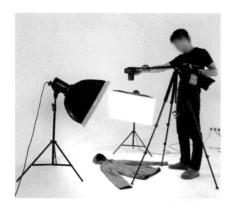

图 1-60　使用三脚架来固定照相机

图 1-61　悬挂服饰

3．拍摄多个部分的细节

除了拍摄服饰的整体外观，服饰的细节部分也要进行拍摄并保证拍摄清晰，特别是不容易注意到的细节，如纽扣、衣领等位置，如图 1-62 所示。进行多个部分的细节拍摄，可以为观者多角度地呈现实物。

4．设置照相机的参数

在拍摄服饰产品之前，摄影师需要对照相机的感光度、光圈和白平衡等参数进行设置，如图 1-63 所示。

图 1-62　拍摄多个部分的细节

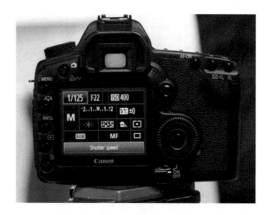

图 1-63　设置照相机的参数

确保照相机的感光度在 640 之下。高感光度会使照片产生灰色或彩色斑点，从而分散观者的注意力。感光度越高，斑点越多。而且在较高的感光度下，照相机无法捕捉产品细节。建议使用三脚架来固定照相机，并且把感光度稳定在 100 或 200，使拍摄的照片获得最佳清晰度。

在一般情况下，照相机的光圈越大，聚焦范围越广。确保光圈设置高于 f/11.0，以保证被拍摄对象在聚焦范围内。

1.3.2 任务 2——拍摄演绎型静物照片

演绎型静物照片比客观型静物照片的自由度更大一些，不需要完全真实地展现被拍摄对象，而只需要展现被拍摄对象最亮眼、最有趣的一面即可，并且可以使用一些造型和道具来表现被拍摄对象，如图 1-64 所示。

图 1-64 演绎型静物照片

在拍摄时，应采用短焦距镜头进行拍摄，当被拍摄对象出现畸变但是不至于失真时，将出现放大镜的效果，可以让摄影师感到被拍摄对象面朝自己而来，这样拍摄完成的照片显得更加精简和突出。

同时，在拍摄时要选用能与被拍摄对象的颜色区分开的中性或淡雅颜色作为背景颜色，并且拍摄画面往往需要漂亮的阴影和反光效果。出色的演绎型静物照片往往会选择真实的背景，并且强化三维效果。

❑ 关键技术——了解光圈和 ISO

在进行拍摄任务时，镜头的光圈大小会影响到进光量与景深，光圈 F 值越小表示光圈越大。在相同的 ISO 与快门条件下，光圈越大，拍摄画面越亮。

如果使用 f/2.8 大光圈，则能够轻松地营造出背景模糊的浅景深；而如果使用 f/16 小光圈，则被拍摄对象与背景会较为清晰，这是光圈与景深的联动关系。

使用"大光圈"的镜头，除了可以比较容易地拍出背景模糊的浅景深照片，在室内与较暗的拍摄环境中，也可以提高拍出稳定图像的成功率。

ISO 是感光度，感光度的数值越高，则镜头接收的光量就越多。在相同的光圈与快门条件

下，拍摄画面会随着感光度数值的增加而越发明亮，相对的画面噪声也会增加。

在使用照相机进行拍摄时，除了可以通过"AUTO 自动"选项设置 ISO 值，摄影师还可以按照下面的建议设置 ISO 值。

如果户外阳光充足，则建议降低 ISO 值，这样可以得到画质较佳的照片，如图 1-65 所示。如果是在昏暗的室内场景或预计容易拍出晃动模糊照片的场景中，则建议提高 ISO 值，增加快门速度，这样也可以得到稳定的图像，如图 1-66 所示。

图 1-65　降低 ISO 值

图 1-66　提高 ISO 值

□ 拍摄数据	
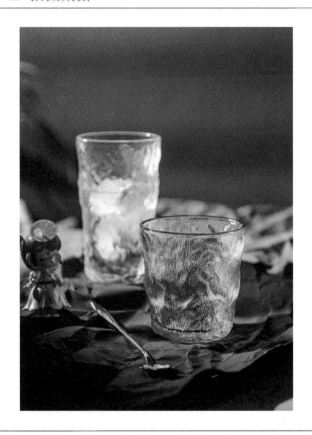	照相机：NIKON D810 光圈：f/18.0 曝光时间：10/1600s ISO 感光度：320 焦距：90.0mm
	拍摄要点

1. 深色背景

以冷色的材质内容作为背景，并且使用闪光灯柔光箱从两侧打光或在顶部打光，两侧安

放反光板，勾出被拍摄对象的透亮效果。

2．背景中间亮、四周暗的渐变色布光

如果想要表现背景中间亮、四周暗的黑线条玻璃器皿效果，则在打光时需要设置小范围的灯光照明，同时需要将被拍摄对象放置在距离背景中的垂直墙面部分远一些的位置，以便形成中间亮区。调整打光的距离，可以改变亮度和区域范围，并控制其在拍摄画面中的大小，以获得比较亮的拍摄效果。

3．背景交错视觉效果

在被拍摄对象中倒入任意颜色的液体，并且倒入一半即可。然后将被拍摄对象摆放在立体平台上，较远距离的背景采用深色并添加一些阴影，使用灯光照明，再为玻璃杯打透射光，从正面取景拍摄。由于盛有液体的杯体部分具有透缝效果，因此产生了奇特的背景交错视觉效果。

4．上明下暗的渐变效果

由于玻璃器皿的透光性，因此可以运用渐变布光的方法，使被拍摄对象产生上亮下暗的渐变效果。渐变布光就是使用带有反光特性的黑色背景板或底板，顶部使用柔光照明，略靠后照亮远处，获得较多的背景反光。另外，靠前的底板部分，亮度应该较暗一些。

❑ 拍摄技巧

1．制作静物台

在拍摄静物时总会在物体的下方产生或大或小、或浓或淡的倒影，这些倒影是物体在光线的折射下产生的，给画面增加了许多美感。摄影师可以使用具有反射光线的台面来做底台，这样可以比较清晰地显现被拍摄对象的倒影。

2．添加液体

在玻璃器皿中倒入果汁等液体，使用投射布光的方法可以提高液体的色彩饱和度，从而获得浓艳的色彩效果。这些液体可以呈现不同的视觉效果，如透明液体呈现清透的视觉效果、果汁呈现醇厚的视觉效果等。既可以为被拍摄对象增加氛围感，也可以表现出液体的质地，如图 1-67 所示。

3．添加道具

在拍摄玻璃制品时，除了可以使用勺子和液体道具，还可以使用塑料冰块来为被拍摄对象增加环境氛围。不采用真冰块是因为真冰块在炙热的灯光下和长时间的拍摄过程中容易融化，由此可见，塑料冰块是简单好用的道具。

在被拍摄对象中放好冰块，然后倒入冒气泡的液体，在前期一切准备就绪后，就可以开始调节灯光位置了。

最后调整好焦距按下快门进行拍摄，此时，可以将一些盐撒入带气泡的液体中，使液体泛起气泡，这样拍摄出来的玻璃制品会具有极佳的氛围感，如图 1-68 所示。

图 1-67　添加液体表现质地

图 1-68　添加冰块表现氛围感

4．布置灯光

在玻璃制品的后面或旁边放置一盏聚光灯，不仅能够照亮玻璃杯的表面纹路和质感，还能够照透杯子的内部，特别是当杯子内部盛有液体时。而且如果采用暗色的背景来加强明暗对比，则玻璃制品的剔透效果会更加突出。

1.3.3　任务 3——拍摄自由型静物照片

自由的情感氛围能够唤起情感或表达情节，从而以夸张的形式表现被拍摄对象的照片。这样的照片就是自由型静物照片。这种类型的照片的被拍摄对象不是很重要，反而是照片中的联想和表达更为重要，如图 1-69 所示。

图 1-69　自由型静物照片

在拍摄自由型静物照片时，摄影师需要利用布光和环境来表现各种寻常、奇特乃至荒诞的事物。这种创作方式是对摄影师的摄影经验、灵感和知识等专业技能的综合考验。

❑　关键技术——了解色温与白平衡

白平衡是指在任何拍摄场景的光源条件下，都能将白色的物体还原为白色，其英文全称为 White Balance。因此，照相机的白平衡选项，就是为了让照相机在不同的光线环境中，把白色的被拍摄对象尽量拍成标准的白色，其实就是为了使拍摄的照片不发生偏色的设置。

在拍摄过程中，有时会出现拍摄完成的照片的颜色与实物的颜色不相符的情况。例如，拍

摄完成的照片会出现偏黄或偏蓝的情况，这是因为在不同的光线下，照相机在侦测色温时产生不同的色彩。图 1-70 所示为采用不同白平衡选项拍摄出的静物照片。

图 1-70　采用不同白平衡选项拍摄出的静物照片

每一种光源都有它自己的颜色。例如，烛光、火堆和落日的光线会使拍摄画面偏橘黄色，这种色彩一般属于"暖色调"；而蓝色的天空则会让拍摄画面呈现出蓝色，这种色彩属于"冷色调"。色温是指冷暖色调的状态变化。

> **小贴士**：色温的单位以 Kelvin（K）表示，人们平时看到的 2000～3000K 等数值就是色温的表示方式。19 世纪末英国物理学家洛德·凯尔文制定出了一整套色温计算法，进而创立了色温系统，此后便以其名为色温单位，即 K（开尔文温度）。

白平衡和色温是两个不同的概念，但是它们之间有着千丝万缕的关系。白平衡是通过调节色温来实现色彩的变化的，而色温对于数码照相机来说就是白平衡的关键所在，这使得白平衡和色温之间拥有十分密切的联系。

不同环境的色温值会呈现出不同的拍摄画面效果，所表达出的氛围效果也不相同。下面举例说明不同色温值的范围可以表达的氛围效果。

① 当色温值＜3300K 时，拍摄画面的颜色将表现出偏红的效果，这种色彩属于暖色调，可以表现出温暖和浪漫的氛围效果。

② 当色温值处于 3300～5000K 时，色彩属于中间色调，可以表现出爽快和明朗的氛围效果。

③ 当色温值＞5000K 时，拍摄画面的颜色将表现出偏蓝的效果，这种色彩属于冷色调，可以表现出清凉、稳重和开阔的氛围效果。

只有分清了色温值范围所属的色调及带来的氛围效果，才能正确地调节色温。这样也有利于摄影师在完成拍摄任务时，创作出更有意境的照片。照相机中不仅包括调整色温值的功能，还包括了白平衡的多种模式，不同模式的白平衡代表着不同色温值的效果。

在一般情况下，照相机的白平衡的调节模式包括自动模式、钨丝灯模式、荧光灯模式、晴天模式、闪光灯模式和手动调节色温等 6 种。不同的照相机所提供的白平衡预设模式有所差别，但是大部分照相机都会提供这 6 种模式。图 1-71 所示为某款照相机中的白平衡选项。

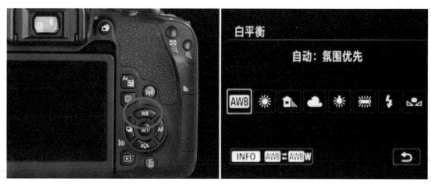

图 1-71 某款照相机中的白平衡选项

❑ 拍摄数据

照相机：Canon EOS REBEL T2i

镜头：EF-S 17～55mm f/2.8 IS USM

光圈：f/2.8

曝光时间：1/125s

ISO 感光度：100

焦距：42.0mm

拍摄要点

1. 使用合适的背景

黑色背景可以很好地突出被拍摄对象——灯具，而使用与灯光颜色相近的颜色来充当背景，则拍摄完成的照片会表现出和谐的氛围效果。例如，如果灯具的灯光是橙红色的，就使用淡橙色作为背景；如果灯具的灯光是蓝色的，就使用淡天蓝色或白色作为背景。

如果拍摄环境中包含多个灯具，并且灯具与灯具之间都保持着一定的距离，以及灯具的颜色比较统一和谐，则摄影师可以考虑不使用背景。然后保持拍摄环境中没有光线射出造成反光，则灯具本身的光就会很突出。

2. 突出被拍摄对象

灯具产品多为反光静物，因此在拍摄过程中，可以选择结合房屋或场景进行拍摄。但是这要求摄影师在构图上应该十分严谨，必须在美化拍摄环境的同时，不能忽略被拍摄对象，反而需要更加突出被拍摄对象，从而达到拍摄目的。

同时，在拍摄时，应该注意灯具产品上面的反光情况，曝光一定要准确，可以多次尝试

33

使用不同的曝光组合进行拍摄。

3. 选择合适的打灯工具

最好不要选择珠宝灯作为打灯工具。因为灯具本身已经具有发光属性了,如果被拍摄灯具被珠宝灯照射,则将造成反光,这样会影响灯具本身的效果和形象。

4. 设置照相机

如果拍摄环境比较暗,则在拍摄灯具时,使用大光圈、三脚架、近焦距,以及适当调节曝光时间就会有很好的效果;如果噪点过多,则可以适当降低 ISO 值,ISO 值不要超过 400 即可。如果当前使用的照相机不能自由调节,则建议把照相机的测光模式改为点测光模式,同时拉近焦距。

□ 拍摄技巧

1. 框架构图

读者在拍摄灯具时,可以利用框架构图来突出被拍摄对象,方法是把被拍摄对象放在一些"框架"中,"框架"可以是实质的框,也可以是旁边的景物在拍摄环境中形成的"框架"效果。

2. 慢快门创作

快门过慢会令照片模糊,但其实慢快门也可以激发创作的灵感。把快门调慢并移动照相机拍摄灯具,会得到意想不到的视觉效果。

3. 变焦曝光技巧

变焦曝光技巧就是将快门速度调到 1/10 秒或 1/20 秒左右,然后在曝光中转动变焦环。需要注意的是,如果在使用此技巧时,快门过慢使得画出来的光线不是直线,则读者可以通过把照相机放置在三脚架上或稍微加快快门速度,来解决这个问题。

1.4 检查评价

本学习情境完成了 3 个场景的静物拍摄任务。在读者完成本学习情境内容的学习后,需要对读者的学习效果进行评价。

1.4.1 检查评价点

(1)客观型静物照片中光源与道具的选择。

(2)演绎型静物照片中布光与构图的设置。

(3)自由型静物照片中背景的使用及情绪表达。

1.4.2　检查控制表

学习情境名称		静物拍摄	组别		评价人		
检查检测评价点					评价等级		
					A	B	C
知识		了解照相机的成像原理、结构和分类					
		了解照相机辅助器材的用途、优点和缺点					
		了解静物拍摄的优点与类型					
		了解镜头的焦距和分类					
		了解光圈和 ISO					
		了解色温与白平衡					
技能		能够掌握照相机的正确握持方式					
		在拍摄过程中,能够正确选择合适焦距的镜头,合理设置静物的拍摄视角					
		能够掌握静物拍摄的布光与构图					
		能够掌握静物拍摄的色调与情绪					
		能够掌握静物拍摄的实用技巧					
素养		能够与客户进行有效沟通,明确静物拍摄的需求					
		能够明确拍摄目标,提出拍摄构思					
		在团队合作过程中,能够主动发表自己的观点					
		能够虚心向他人学习,并听取他人的意见及建议					
		能够细致地观察生活,并反应在拍摄作品中					
		在工作结束后,能够整理并归还器材,同时将工位整理干净					

1.4.3　作品评价表

评价点	作品质量标准	评价等级		
		A	B	C
主题内容	按照任务要求,选择适当的拍摄对象,内容健康、正能量			
直观感觉	画面元素运用恰当,符合当代审美价值导向。作品的真实性不能偏离人们在客观现实基础上的艺术想象,符合大众审美			
技术规范	画面的尺寸与分辨率符合拍摄要求,画幅的长宽比例设置正确			
	静物摆放位置合适,背景处理虚实得当			
	不同焦距的镜头选择合适			
	构图合理,光线、色彩、远近、留白和主客体关系安排等元素运用到位			
镜头表现	作品体现个人的独到见解和鲜明特征,通过艺术方式表达出对人文环境、人文精神的深切关怀和社会担当			
艺术创新	作品具有创新性,具有更高的艺术探索价值,在技术运用和艺术表达方面有提升			

1.5　巩固扩展

　　根据在本学习情境中学习的内容,读者能够举一反三,参考如图 1-72 所示的静物作品,

运用所学的相关知识拍摄一组静物摄影作品。题材不限，可以是客观型静物照片、演绎型静物照片或自由型静物照片。要求合理地运用镜头，熟练地操作照相机，将构图方式、布光方式和情绪表达等充分应用到作品中。

图 1-72　参考静物作品

1.6　课后测试

在完成本学习情境内容的学习后，接下来读者需要通过几道课后测试题来检验一下学习效果，同时加深对所学知识的理解。

一、选择题

1.（　　）是指由于被拍摄对象恰好处于光源和照相机之间而产生的一种光线。

A．顶光　　　　　　B．逆光　　　　　　C．侧光　　　　　　D．顺光

2．在拍摄时要求真实、没有扭曲、没有特效，以及选择符合常规视角的方法进行拍摄，以客观地展现被拍摄对象的外观和寓意的是哪种类型静物照片的拍摄方法？（　　　）

A．自由型　　　　　B．演绎型　　　　　C．客观型　　　　　D．以上都不是

3．在静物拍摄中，摄影师主要通过（　　　）来向观者表达拍摄画面中的情绪。

A．色调　　　　　　B．构图　　　　　　C．布光　　　　　　D．以上都不是

二、判断题

1．在将照相机的成像原理简化为成像模型后，读者可以简单地认为照相机的成像原理是小孔成像。（　　）

2．焦距超过 135mm 的镜头被称为广角镜头，而焦距超过 500mm 的镜头则被称为超广角镜头。（　　）

3．摄影师在采用蹲姿进行拍摄时，应该单腿跪地进行拍摄，即摄影师左膝着地、右手肘支撑在右膝的姿势。（　　）

人像拍摄

人像是我们在生活中经常拍摄的一个题材，家人和朋友都是我们的拍摄对象。但是，每次在拍摄完成后，我们经常会感到有很多遗憾，这是因为满意的照片寥寥无几，那么为什么会这样呢？其实想要拍好人像照片，仅仅能熟练地操作照相机设备是不够的，拍摄人像照片也应该遵循摄影技术和艺术规律。只有了解这些规律，并在拍摄实践中不断地练习，不断地深化理解，才能把人像拍摄得越来越精彩。

2.1　情境说明

人像拍摄的方式有很多种，所使用的拍摄技巧也有很多。在本学习情境中，读者将通过学习拍摄 3 种不同类型的人像照片，来了解人像拍摄中照相机的设置、镜头的使用和灯光的布置等内容，从而可以快速掌握人像拍摄的基本技法。

2.1.1　任务分析——掌握人像拍摄的内容

本学习情境将完成 3 个场景的人像拍摄任务。通过完成拍摄任务，读者可以由浅入深，逐步地学习拍摄人像的方法。在进行拍摄工作之前，需要先学习人像拍摄的相关基础知识，了解人像拍摄的特点、人像拍摄的常见分类、人像拍摄的方式、人像拍摄的景别、人像拍摄的构图、人像拍摄的布光，以及人像拍摄的角度与视角等内容。充分理解这些基础知识，有利于读者完成优秀人像照片的拍摄。

图 2-1 所示为本学习情境中所拍摄的背景虚化人像、广角人像和无线闪光拍摄人像的作品效果。

背景虚化人像　　　　　　　广角人像　　　　　　　　　　无线闪光拍摄人像

图 2-1　本学习情境中所拍摄的人像照片的作品效果

2.1.2　任务目标——掌握人像拍摄的技法

通过完成 3 个场景的拍摄任务，读者需要掌握以下知识内容。

- 了解人像拍摄的特点
- 了解人像拍摄的常见分类
- 了解人像拍摄的方式
- 掌握人像拍摄的景别
- 掌握人像拍摄的构图
- 掌握人像拍摄的布光
- 掌握人像拍摄的角度与视角

2.2　基础知识

人像拍摄是指以人物为主要创作对象的摄影形式。通过摄影的形式，来着重刻画和表现被拍摄者的具体相貌和神态，鲜明地突出人物形象。

一幅优秀的人像摄影作品，通常需要综合神情、姿态、构图、光线、镜头和后期制作等诸多因素。

2.2.1　人像拍摄的特点

相对于其他拍摄种类而言，人像拍摄有题材广泛、捕捉典型特征和捕捉真实情感等特点。接下来逐一进行介绍。

❑ 题材广泛

涉及人并以人为主体的拍摄题材，都属于人像拍摄的范畴。例如，个性写真、婚纱照、家庭生活、童年成长记录、亲友聚会、同学联谊、校园生活、时装展示、舞台演艺和工作现场等。图 2-1 所示为个性人像写真摄影作品。

图 2-1 个性人像写真摄影作品

❑ 捕捉典型特征

人像拍摄十分重要的一点就是一定要抓住人物在形象、气质、精神状态等方面的典型特征，给人留下深刻的印象，让人过目不忘。

图 2-2 所示为以拍摄原始部落民族而闻名的著名摄影师 Jimmy Nelsson 拍摄的人像作品。由于生活环境相对封闭和自然环境相对完善，照片中的人物依旧穿着非常原始的服装，并且带有明显的地域特色；同时，环境造就了人与自然的和谐相处，使得照片中除了人物，还包括了城市中不易见到的飞禽。通过对人物和动物形象的刻画，摄影师将原始部落民族的形象生动地展现给观者。

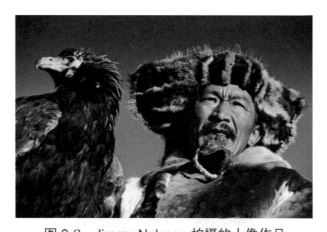

图 2-2 Jimmy Nelsson 拍摄的人像作品

❑ 捕捉真实情感

优秀的人像摄影作品能够捕捉到某一瞬间人物流露出来的最真实的情感特征，不仅能更好地体现人物的内涵和气质，还能传递出更多的东西，更具有感染力，也更容易打动人。

图 2-3 所示为巴西摄影师大卫·拉扎尔在巴西亚马孙丛林中拍摄的一组人像照片。这组写实的照片，记录了巴西亚马孙丛林中部落民族的生活常态，以男男女女、老人小孩的人像照片反映他们的生活、淳朴和神秘。远离了都市，回归到自然，女性的阴柔、男性的阳刚与孩童的

纯真在照片中体现得十分真切。还有他们独特的服饰，作为久居都市的人们，也是很难感受的。

图 2-3　大卫·拉扎尔拍摄的人像照片

2.2.2　人像拍摄的常见分类

人像拍摄是十分常见的拍摄主题，很多人购买照相机的主要目的就是拍人。与其他拍摄题材相同，人像拍摄可以细分为很多种类，常见的有肖像摄影、环境人像摄影和情节人像摄影。

❑ 肖像摄影

肖像摄影的画面主要被人物形象充满，拍摄的重点是人物的脸，这样能够展示出人的外貌特征、表情神态、性格魅力，甚至内在情绪。如果想要拍摄一幅成功的人物肖像，就要懂得运用光线，光线对肖像摄影中人物的形象和情感的塑造起着重要的作用。在拍摄人物肖像时，需要注意营造整幅作品的层次和影调，以体现肖像摄影作品的艺术素质。

在肖像摄影中，对人物眼神的刻画也非常重要。眼睛是心灵的窗户，一个人的情绪会透过眼神传递出来。观者从眼神、容貌中不仅能了解人物的性格并深入到内心情感，诠释出人物故事，还能瞬间被他们的魅力所吸引，如图 2-4 所示。

图 2-4　肖像摄影作品

小贴士：肖像摄影不仅要写实，还必须有内涵。肖像摄影不是艺术写真照，也不是简单地拍得漂亮即可，而是要在一瞬间捕捉到人物的神韵甚至灵魂，并真实生动地呈现在画面中。

❑ 环境人像摄影

环境人像摄影是指人物被安排在一个自然环境或室内场景中，主体还是人物，环境对突出人物形象起着重要的作用，能够加强主题思想的表现力，如图2-5所示。

图2-5　环境人像摄影作品

小贴士：环境要与人物的外在形象、气质相协调，构图上要和谐一致。在实际生活中，人们在旅行中拍摄的旅游纪念照，大多都属于环境人像摄影。

❑ 情节人像摄影

情节人像摄影通常具有故事情节，由一组人物在事先设计好的情景中分别扮演特定的角色，将人物关系和人与环境之间的关系表现出来，如图2-6所示。情节人像摄影多以现实生活为题材，也适合商业广告的拍摄。

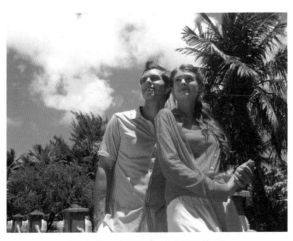

图2-6　情节人像摄影作品

2.2.3　人像拍摄的方式

人像拍摄常见的拍摄方式有摆拍、抓拍和摆抓结合 3 种，这 3 种拍摄方式都是人像摄影创作的重要手段，又分别具有各自的特点。

1．摆拍

摆拍是指在整个摄影过程中，被拍摄人物知道摄影师在为自己拍照，并且基本固定在一个位置上刻意地摆出具有美感的动作或姿势，让摄影师有充分的时间来布光、调设照相机，慢慢地拍摄。摆拍所得到的场景和拍摄画面更符合摄影师所想。图 2-7 所示为使用摆拍方式拍摄的人像摄影作品。

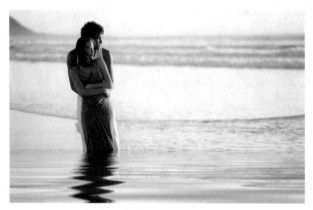

图 2-7　使用摆拍方式拍摄的人像摄影作品

小贴士： 在摆拍时，被拍摄人物要放松，摆的姿势要自然，否则会显得做作、单调呆板。摆拍是婚纱照、旅游纪念照和广告摄影作品中使用的最多的表现手法。

2．抓拍

抓拍是指在整个摄影过程中，被拍摄人物并不知道有人在拍照，摄影师直接抓住被拍摄人物在正常活动中瞬间的神情和动作，捕捉到被拍摄人物最典型、最完美的时刻并及时按下快门的一种拍摄方式。图 2-8 所示为使用抓拍方式拍摄的人像摄影作品。

抓拍讲究的是速度，通常会将照相机设置为快门优先挡，因此在构图和用光上会不尽如人意，但是拍摄画面中的人物却处于无拘无束的活动状态中，整幅照片呈现出来的感觉更自然，更能深入生活。

3．摆抓结合

摆抓结合是指在整个摄影过程中，虽然被拍摄人物知道有人在为自己拍照，但是眼睛并不注视镜头，而是将注意力集中在事先设计好的情景动作上，让摄影师有一定的时间调设照相机，然后选择最佳拍摄角度和光线，在适当的时间按下快门。

摆抓结合的拍摄方式是人像拍摄中十分常用的拍摄方式，尤其是儿童摄影，如图 2-9 所示。

图 2-8　使用抓拍方式拍摄的人像摄影作品

图 2-9　使用摆抓结合方式拍摄的人像摄影作品

2.2.4　人像拍摄的景别

在摄影中，景别的运用十分重要，它能够确定拍摄风格，突出摄影师的立意，明确表达主旨。在人像拍摄中，常用的景别分为 5 种，即远景、全景、中景、近景和特写，分别对应了被拍摄人物所处环境、全身、大半身、半身及头像特写等 5 种人像的拍摄。图 2-10 所示为人像拍摄常用的 5 种景别的示意图。

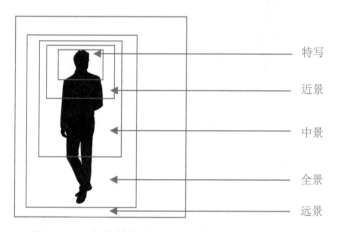

图 2-10　人像拍摄常用的 5 种景别

❑ 远景——被拍摄人物所处环境

远景一般用来表现远离照相机的环境全貌，展示人物及其周围广阔的空间环境、自然景色和群众活动大场面的镜头画面，如图 2-11 所示。它相当于从较远的距离观看景物和人物，视野宽广，能包容广大的空间，人物较小，背景占主要地位，拍摄画面给人以整体感，细部却不甚清晰。

远景通常用于介绍环境、抒发情感。在拍摄外景时，使用这样的镜头可以有效地描绘雄伟的峡谷、豪华的庄园或荒野的丛林等，也可以描绘现代化的工业区等。

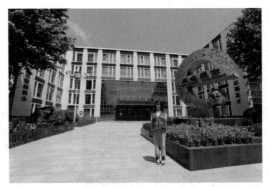

图 2-11　远景拍摄

❑ 全景——表现整个人物

在人像拍摄中，全景就是被拍摄人物的全身照片，如图 2-12 所示。由于被拍摄人物在景别中处于一个全身出镜的状态，因此在拍摄全景人像时，人物造型和背景的斟酌会更加重要。

图 2-12　全景拍摄

被拍摄人物如果处于站姿的状态，应避免笔直地站立，可以让被拍摄人物将头部或身体的重心稍微移动，适当做出一些动作，考虑使用一些简单的背景来突出被拍摄人物，但是需要避免背景过于杂乱干扰视线；被拍摄人物如果处于坐姿的状态，可以让被拍摄人物摆出屈腿、抱膝等姿势，这样可以使照片看起来不会太过生硬，也可以选择一些生活化的背景，让拍摄画面看起来更亲切。

❑ 中景——大半身人像

拍摄半身人像是指拍摄人物膝盖以上的部分，包括大腿、腰、手部、胸部及头部，如图 2-13 所示。半身照又可以分为大半身照和上半身照。大半身照一般包括人物腿部以上的部分，上半身照一般包括人物腰部以上的部分。

半身人像既可以让被拍摄人物占据照片的大部分位置，又可以保留一部分空间交代被拍摄人物所处的背景，所以常见于杂志刊物使用的新闻图片或一些商业模特的摄影作品中。拍摄半身人像一定要注意被拍摄人物的面部表情、眼神等细节，处理好这些细节可以让照片变得更出色。而对于背景，因为人物占据了照片的大部分，所以其对场景的要求不高，小房间、狭窄走廊都是半身照理想的拍摄场地。

图 2-13　中景拍摄

❏ 近景——局部画面

拍摄近景人像是指拍摄人物胸部以上的部分，如图 2-14 所示。当采用近景景别来拍摄人像时，拍摄画面要注重表现被拍摄人物的神态、情绪和细节，处理好被拍摄人物的头部姿态和面部表情。

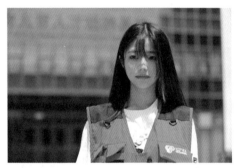

图 2-14　近景拍摄

❏ 特写——细节画面

特写是指只拍摄人物肩部以上的部分，通常都是采用被拍摄人物的眼睛、手部、嘴等局部来映托整个拍摄画面，如图 2-15 所示。

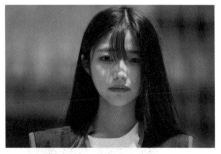

图 2-15　特写拍摄

由于被拍摄人物占据了几乎整个拍摄画面，因此背景大多时候可以忽略或利用浅景深虚化掉。当采用特写景别来拍摄人像时，要注重表现被拍摄人物的局部特征，要使采用这种景别拍摄的画面可以调动观者由局部联想全貌的想象力，丰富拍摄画面内容。

在掌握了常用的 5 种景别的划分后，还可以将人像拍摄的景别进一步划分为大全景（人物对比）、大中景（人物小腿以上）、中近景（人物腰部以上）和大特写（如人物的双眼）等景别，

如图 2-16 所示。为了避免拍摄时划分混淆，初学者应该先掌握好常用的 5 种景别的划分。

图 2-16　进一步划分的景别

在了解了人像拍摄常用的景别的特点以后，摄影师可以先根据自己的立意来判断拍摄人像时应该选择的景别，再根据景别的具体特点进行焦段和参数的调整。

2.2.5　人像拍摄的构图

人像照片能否打动观者，取决于照片的意境、视觉冲击力和构图等因素。在这些因素中，构图为主要因素。一幅照片，即使内容富有形式美，布光合理，色彩漂亮，但是只要画面构图混乱，就不能被看作成功的作品。

在人像拍摄中，构图起着决定性作用。一幅好的人像摄影作品，会使画面保持均衡，让人物在照片中的视觉效果舒服、稳定，能够体现摄影师的拍摄意图。这就要求摄影师在构图上要有一定的创意和想法，并具备一定的艺术造诣。

在人像拍摄中，要根据被拍摄人物自身的情况、环境特点和光照情况等选择构图方式。常见的构图方式有中央构图、对角线构图、九宫格构图、三角形构图、留白构图、引导线构图、局部构图和框架构图。

❑　中央构图

中央构图又称居中构图，是人像拍摄中十分常见的一种构图方式，也是人像拍摄中十分常用的一种构图技巧。中央构图是把主体放在拍摄画面的中间进行拍摄，从而强调主体的效果，如图 2-17 所示。

图 2-17　人像拍摄中的中央构图

❑ 对角线构图

对角线构图是很强调方向性的构图方式，它在画面中不仅可以给人一种力量感、方向感，还可以增强被拍摄人物本身的气势和画面的整体冲击力，如图 2-18 所示。在利用对角线构图的过程中，可以通过被拍摄人物本身的形态在拍摄画面中直接表现出来。

图 2-18　人像拍摄中的对角线构图

❑ 九宫格构图

九宫格构图实际上是"黄金分割"的简化版，又称三分法构图，经常可以在照相机内置的参考线中看到。三分法构图可以分为横向三分法和纵向三分法两种。在拍摄人像时，将拍摄画面横、竖分别分为三等分，每一条分割线上都可以放置人物主体的躯干，而将人物置于分割线四个交汇点中的一个点上，可以更加鲜明地突出人物主体，如图 2-19 所示。

图 2-19　人像拍摄中的九宫格构图

❑ 三角形构图

三角形构图是人像拍摄中一种典型的构图方式，分为正三角形、倒三角形和斜三角形，在拍摄时利用人物主体的肢体或动作姿态来组合构成三角形，如图 2-20 所示。这种构图具有一种极强的稳定感和向上的冲击力，被拍摄人物的脸部通常作为视觉中心位于三角形的顶端，是拍摄人像时常用的构图方式。

图 2-20 人像拍摄中的三角形构图

❑ 留白构图

留白构图是指在构图时给拍摄画面留出一定的空白，其实这个空白不是实际意义上的空白，通常是指环境中大面积的同色调景物景观，如天空、大海、山峰、草原或土地等，留白可以使得画面在视觉中更加舒适自然，更加生动，如图 2-21 所示。

图 2-21 人像拍摄中的留白构图

❑ 引导线构图

引导线构图主要是在线条或一些有延伸的建筑上拍摄，把人物放在相应的线条下，显得人物与线条有个相互的效果，从而增加照片整体的场景景深和透视感，使场景更真实和有立体感，如图 2-22 所示。

图 2-22 人像拍摄中的引导线构图

❑ 局部构图

局部构图主要用于拍摄人物特写方面，如拍摄人物的眼睛、嘴巴等某一特写位置，在整组照片中起到画龙点睛的作用，使画面更加生动形象，让整组照片不那么单一，呈现出更加"高级感"的画面效果，如图2-23所示。

图 2-23　人像拍摄中的局部构图

❑ 框架构图

框架构图主要是用画面中景物的框架结构来包裹人物主体的构图方式。框架构图具有很强的视觉引导效果，利用这一点可以将所要重点表现的人物主体突出呈现在画面之中，这种构图方式大部分适用于拍摄外景，如图2-24所示。

图 2-24　人像拍摄中的框架构图

2.2.6　人像拍摄的布光

人像拍摄需要根据被拍摄者与环境的实际情况进行布光，除了可以使用顺光、侧光、逆光等布光方式，还可以使用眼神光、环形布光和分割布光等布光方式。使用不同的布光方式拍摄的画面效果截然不同。

1. 眼神光

眼神光就是人物眼球上形成的微小光斑，这个小小的光斑可以使眼睛生动传神，帮助刻画人物的神态，它是人像拍摄的特殊手段和点睛之笔。仔细观察很多大师拍摄的肖像作品，一定会发现眼神光的存在。

眼神光的形成自然需要有光的存在，由于使用的光源不同，其在眼睛中显示的反光点在形状、大小和位置上也总是不同的，如图 2-25 所示。

图 2-25　眼神光

在室内拍摄人像，光线从窗户照射进来，当被拍摄者面对窗户时，其眼睛中就会出现明亮的窗影；在使用照相机的闪光灯时，也会在被拍摄者的眼睛中央形成细小的白点；在摄影棚里，使用反光罩或反光伞，也会形成一个反射区，这种反射也会形成眼神光。

2. 伦勃朗光

伦勃朗光是人像拍摄中一种独特的布光方式。它的基本光效是：在被拍摄者的正脸部分由眉骨、鼻梁的投影和颧骨暗区包围形成一个三角形的光斑，因此也被称作三角光，如图 2-26 所示。

> **小贴士**：使用这种布光方式形成的明暗高反差将被拍摄者的脸部一分为二，两边看上去各不相同，这种布光方式一般适合于拍摄男性肖像。

伦勃朗光的布光方式一般需要两盏或三盏灯照明，主光灯的功率要大于辅助灯，主光与被拍摄者大致呈 45°角，使伦勃朗光投在被拍摄者暗侧的面颊上，然后打开正面的柔光灯，直接对着被拍摄者脸部的亮侧，背景灯用来照亮背景，如图 2-27 所示。为了削弱面部过于明显的伦勃朗光，可以在被拍摄者的前面放一个反光板，通过反光板把光反射到被拍摄者的脸上。

图 2-26　运用伦勃朗光拍摄的作品

图 2-27　伦勃朗光的布光方式

3．蝴蝶光

"蝴蝶光"这个名字来自人像鼻子下方所制造的蝴蝶形对称的影子，也被称为派拉蒙光，兴起于 1930 年代。它的基本光效是：在被拍摄者鼻子的下方投射出一个类似蝴蝶形状的阴影，如图 2-28 所示。这种布光方式会使被拍摄者的眼窝处偏暗，在两侧的脸颊和下巴部位制造出阴影，突出两颊颧骨，这样可以让被拍摄者的脸型看起来更瘦、下巴更尖、鼻子更挺拔，能提升被拍摄者的气质，一般适合于拍摄女性肖像，所以并不是十分适合圆脸和有深邃眼窝的人。

蝴蝶光的布光方式是将主光放在被拍摄者脸部的正前方，由上向下 45°角方向投射到被拍摄者的面部，如图 2-29 所示。

图 2-28　运用蝴蝶光拍摄的作品

图 2-29　蝴蝶光的布光方式

4．环形光

环形光是在蝴蝶光布光方式的基础上稍加改动而成的，非常适合于拍摄常见的椭圆形面孔。将主光放置的高度降低，并向距离被拍摄者更近的方向移动，这样被拍摄者鼻子下面的阴影会在面部有阴影的一面形成一个小圆圈，如图 2-30 所示。

主光放置的高度稍高于被拍摄者眼睛水平线的高度，这样鼻子的投影并不会与面颊阴影相连，而是稍稍向下，同时光源的高度也没有过高，以致失去眼神光，如图 2-31 所示。

图 2-30　运用环形光拍摄的作品

图 2-31　环形光的布光方式

5．分割光

顾名思义，分割光就是把被拍摄者的面孔一分为二，一面光，一面暗，这样会营造出较强烈的戏剧感，如图 2-32 所示。这种布光方式适合于拍摄个性或气质较强的人物，如艺术家、音乐家等，当然这种光的阳刚味也会较重。

如果想要制造这种效果，就需要把光源以 90°角置于被拍摄者的左边或右边，根据不同的脸型可以将灯光稍稍移前或移后，如图 2-33 所示。需要注意的是，布光必须跟随被拍摄者的面孔而改变，当被拍摄者的头部转动时，灯光也应跟随转动。

图 2-32　运用分割光拍摄的作品

图 2-33　分割光的布光方式

2.2.7　人像拍摄的角度与视角

除构图和布光之外，在拍摄时被拍摄者的角度和照相机的视角都会影响最终的拍摄效果。下面针对人像拍摄的角度和视角进行讲解。

1．人像拍摄的角度

在人像拍摄中，同一个拍摄对象因为拍摄角度的变化会产生不同的形象、姿态和神韵，因此，摄影师需要根据被拍摄者的形象和体态特征，选择合适的拍摄角度。角度的选择方法主要有以下几种。

❑　正面角度

正面角度是指照相机镜头正对着被拍摄者的脸部进行拍摄，主要表现人物正面具有典型性的形象。采用这种拍摄角度能透过眼睛和面部表情来表现人物的性格特征，给人一种比较端庄、稳重、对称、和谐的感觉，如图 2-34 所示。

❑　斜侧角度

斜侧角度是指照相机镜头对着被拍摄者三分之一侧脸或三分之二侧脸进行拍摄。采用这种拍摄角度能表现被拍摄者的两个面，并且可以将形象和轮廓线条都表现出来，呈现出立体感，使画面显得轻松活泼，富有变化，如图 2-35 所示。

❑　侧面角度

侧面角度是指照相机镜头正对着被拍摄者的侧面进行拍摄，主要表现人物侧面具有典型性的形象。采用这种拍摄角度能使人物的侧面轮廓得到充分表现，尤其是当背景与人物皮肤在影调上能形成鲜明反差时，采用侧面角度拍摄的效果最好，如图 2-36 所示。侧面角度拍摄具有强烈的动势和方向性。

图 2-34　正面角度　　　　　　图 2-35　斜侧角度　　　　　　图 2-36　侧面角度

2．人像拍摄的视角

在拍摄人像时，照相机位置的拍摄高度也是非常重要的。根据拍摄高度的不同，会表现出俯、平、仰的拍摄视角。通过变换拍摄视角，可以使人像更具表现力。

● 俯拍

在俯拍情况下，照相机的位置高于被拍摄者，从上往下进行拍摄。俯拍可以交代人物所处的环境，表现出俯瞰下场景丰富的层次，画面纵深且效果明显。在俯拍时人物的透视变化较大，容易造成视觉上被拍摄者变矮的情况，因此需要注意。俯拍很适合用来拍摄儿童题材的人像摄影，因为拍摄孩子大多时候只能抓拍。如果背景或环境比较杂乱，摄影师就可以选择俯拍，将远处的障碍物排出画面之外，并配合虚化背景使被拍摄的人物主体更加突出，如图 2-37 所示。

● 平拍

在平拍时，照相机的位置与人物的视线平齐，符合人们的视觉习惯，构图平稳。在这种拍摄视角下，人像显得平实，如图 2-38 所示。平拍是使用十分普遍的拍摄视角。

● 仰拍

仰拍一般用来表现男性的高大威武或用来将娇小身材的女性拍出修长、高挑的视觉效果，或者特别强调女性修长的美腿，从而更好地展示女性迷人的气质。另外，仰拍还有利于避开背景中的杂物，简化画面，如图 2-39 所示。

图 2-37　俯视拍摄的人像作品　　　图 2-38　平视拍摄的人像作品　　　图 2-39　仰视拍摄的人像作品

2.3　任务实施

在掌握了人像拍摄的相关基础知识后，接下来读者需要完成 3 个人像拍摄任务，从而在实践中理解并掌握拍摄不同类型的人像照片的要点和技巧。

2.3.1　任务 1——拍摄背景虚化人像

背景虚化是一种可以强调主要被拍摄者，并让画面简洁明了的摄影方法，既可以用于人像拍摄，也可以用于其他场景的拍摄。

制造虚化镜头的要素在于光圈的大小和焦距的长短，这两个要素相互影响产生背景虚化效果。当焦距的长短固定时，光圈越大，背景虚化效果越明显。当光圈值固定时，焦距越长，背景虚化效果越明显。最大光圈明亮且焦距较长的远摄镜头能带来明显的背景虚化效果，图 2-40 所示为两幅背景虚化人像作品。

 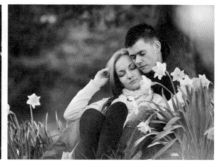

图 2-40　背景虚化人像作品

小贴士：背景虚化意味着合焦范围（景深）窄，很可能细微的原因就产生对焦失败的现象。所以在使用这一技巧拍摄人像时，需要特别注意失焦现象。在不使用三脚架而是手持照相机进行拍摄时，一定要反复拍摄多张照片。要做好合焦不准的心理准备，使用连拍模式尽可能多地释放快门。

❑ 关键技术——了解曝光补偿

曝光补偿就是有意识地变更照相机自动演算出的"合适"曝光参数，从而让照片更明亮或更昏暗的拍摄手法。摄影师可以根据自己的想法调节照片的明暗程度，拍摄出个性的视觉效果等。一般来说，照相机会变更光圈值或快门速度来进行曝光值的调节，如图2-41所示。

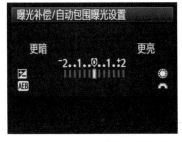

图2-41　曝光补偿的调节

当拍摄模式为光圈优先自动曝光模式（Av）时，改变的是快门速度；当拍摄模式为快门优先自动曝光模式（Tv）时，改变的是光圈值。另外，当拍摄模式为程序自动曝光模式（P）时，照相机能够根据周围的亮度巧妙地变更光圈值和快门速度的组合来进行曝光值的调节。

> **小贴士**：在拍摄时，可以对图像进行正向或负向曝光补偿。需要注意的是，在设置好曝光补偿后，即使关闭电源后再开机，其设置也不会解除。所以，如果进行曝光补偿拍摄，原则上在进行拍摄后，需要将曝光补偿参数还原到±0EV。

只要不处于特殊的拍摄环境或手动曝光拍摄模式下，摄影师在使用佳能 EOS 系列数码单反照相机时，只需要释放快门就可以得到亮度合适的照片。这是因为在不同的拍摄模式下，照相机会自动运算得出曝光值，所以摄影师无须自行测定周围的亮度来决定适当的曝光值（光圈值、快门速度和 ISO 感光度的组合）。

❑ 拍摄数据	
	照相机：EOS 50D 镜头：EF 70～200mm f/2.8L IS USM 光圈优先自动曝光（f/2.8，1/800s） 曝光补偿：+1/3EV ISO 感光度：100 白平衡：自动
	拍摄要点

1．选择明亮的部分作为背景，并进行大幅虚化

尽量选择光线能够照到的较为明亮的景色作为背景，这样可以避免画面显得沉重。需要注意的是，常青树的色彩一般较深，即使虚化了看起来也不太好看。被拍摄者的背景除了可以选择植物，还可以选择色彩斑斓的墙壁。

2．利用逆光让头发出现高光效果

要精心揣摩被拍摄者的站位，选择合适的位置，使被拍摄者的头发出现高光效果，看上去很明亮。头发有光泽，被拍摄者的表情也会给观者留下特别的印象。如果头发看起来很黑，画面整体就会显得较暗，所以摄影师需要有意识地加入高光。

3．使用反光板让较暗的脸部变得明亮

在室外拍摄人像时，反光板是必须携带的拍摄工具，有效使用反光板可以让由逆光造成的昏暗脸部变得明亮，让被拍摄者的皮肤更富有质感。在拍摄人像时，原则上应当使用逆光或侧光，而不适合使用会让人物脸部出现明显阴影的顺光。

4．在构图时可以将手臂裁剪掉

被拍摄者的体势姿态会对画面的视觉效果造成影响。如果被拍摄者笔直地站在镜头前面，则会显得过于呆板，所以摄影师应该引导被拍摄者，使其在镜头前面尽量放松，摆出舒服、自然的姿势。

有时被拍摄者的姿势会让其肩部或手腕部分处于构图范围之外，这完全不会有问题，反而能让画面产生变化，给人以大胆的感觉，所以不要犹豫，继续拍摄即可。如果勉强将被拍摄者的全部都收入画面，照片反而会显得平庸。

□ 拍摄技巧

1．选择明亮的镜头

选择最大光圈明亮的镜头是拍摄背景虚化的照片比较简单的方法。另外，当光圈值固定时，焦距越长，背景虚化效果就越明显。图 2-42 所示的照片是采用 EF 70～200mm f/2.8L IS USM 的镜头所拍摄的，这种镜头的明亮光圈和焦距都适合拍摄人像。

2．关闭自动旋转功能

在拍摄人像时大多采用竖拍方式，所以应当将"自动旋转"选项设置为不在照相机液晶监视器上自动旋转，如图 2-43 所示。特别需要注意的是，如果将照相机安装在三脚架上进行竖拍,则当回放照片时自动旋转 90°会让摄影师难以确认画面,而且画面本身会被显示得较小。

图 2-42　选择明亮的镜头

图 2-43　关闭自动旋转功能

3. 将照片风格设置为人像

如果被拍摄者是女性或孩子，则应该将照片风格设置为"人像"，如图2-44所示，这样拍摄的照片中被拍摄者肌肤的质感会显得更加柔滑。选择"人像"之后曝光也会显得明亮一些，让照片具有更加轻快的印象。在色调上会稍稍偏红，这样拍摄的照片中被拍摄者的肤色会显得比较健康。

4. 使用光圈优先自动曝光模式

能够手动选择光圈值的光圈优先自动曝光模式适合拍摄人像。光圈值和背景虚化有着直接联系，所以应当使用光圈值不会自动变化的拍摄模式。在光圈优先自动曝光模式下，光圈值可以由摄影师自己固定，在拍摄时即使环境光线发生变化，光圈值也不会改变，使得摄影师可以放心进行拍摄，如图2-45所示。

图 2-44　将照片风格设置为"人像"

图 2-45　使用光圈优先自动曝光模式

小贴士：当使用镜头的光圈值不变时，焦距越长，越容易发生背景虚化现象。如果焦距相同，则光圈越明亮的镜头越容易产生背景虚化效果。背景虚化程度还会随着拍摄距离的不同而发生变化。拍摄距离越短，背景虚化效果就越明显。

2.3.2　任务2——拍摄广角人像

使用广角镜头进行人像拍摄需要充分考虑被拍摄者和背景的对比，让照片具有主题性。比如，当新颖的和古老的、鲜艳的和朴素的等看起来矛盾的要素被收进一张照片时，这张照片就有了新的意义，其完整性就更高。图2-46所示为采用广角镜头拍摄的人像作品。

广角镜头能带来具有很大视觉冲击的透视感和变形效果，这些个性效果是远摄镜头和标准镜头所不具备的。如果能够将这样的视觉效果和上述的对比叠加使用，就能让照片的质量更高。

小贴士：人物的内心与情感变化都可以从眼睛中反映出来。当被拍摄者的面前有足够的光亮时，眼睛就会反射出反光点，反光点的形状、大小、位置不同，被拍摄者表现出来的神态也会不同。眼神的状态还能体现出被拍摄者所处的环境，可以挖掘被拍摄者背后的故事。

图 2-46 采用广角镜头拍摄的人像作品

在使用广角镜头拍摄人像时，需要有大胆的决断力，不要拘泥于使用标准镜头和远摄镜头时的常规，大胆尝试透视感和镜头的变形带来的效果。另外，与使用远摄镜头拍摄的人像相比，使用广角镜头拍摄的人像的背景占了整张照片的很大比例。如果在日常生活中偶然发现了有意思的空间，就可以自己思考一下如何在这个场景中配置被拍摄者，这样拍摄水平就会进步很快。

> **小贴士**：在使用广角镜头拍摄人像时，由于它有着近大远小的特性，因此人脸的形状会发生扭曲。与焦距较长的镜头相比，使用广角镜头拍摄人像时的拍摄距离较短，所以相对距离镜头较近的鼻子和脸颊部分就像是突出来一样，发生了"膨胀"。

❏ 关键技术——使用点测光+自动曝光锁

单反照相机一般都有多种测光模式，可以让摄影师根据不同的拍摄状况来选择。佳能 EOS 系列数码单反照相机的测光模式有 4 种（根据照相机机型的不同会有若干差异）。每种测光模式的取景器内测光范围和决定合适曝光参数的算法都不相同。

测光范围最大的是"评价测光"；而测光范围最小的则是"点测光"，它只针对取景器内很小的范围进行测光。此外，"局部测光"会以比"点测光"稍大一些的范围进行测光；而"中央重点平均测光"则是以拍摄画面的中央部分为重点，同时针对整个拍摄画面进行测光。由于上述测光模式的不同，因此照相机自动判断出的合适曝光参数会随着测光模式的改变而产生差异。

❏ 点测光

根据照相机机型的不同设置方法会略有差异，但是首先应该进入测光模式的选择画面，选择点测光模式，如图 2-47 所示。大部分机型的照相机在选择点测光模式之后，都会针对取景器中央的圆框范围进行测光。

❏ 自动曝光锁

在点测光模式下，将取景器中央的圆框对准测光基准部分，按下被设置为自动曝光锁功能的按钮。如果取景器内显示*符号，就表示自动曝光参数已经被锁定，如图 2-48 所示。

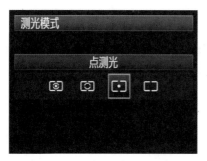

图 2-47 选择点测光模式

图 2-48 锁定自动曝光参数

小贴士：点测光模式只针对取景器内很小的范围进行测光，所以它是一种只针对关键点进行测光的模式。如果被拍摄主体的明暗差十分大，或者被拍摄主体很小、使用评价测光模式无法正确测量被拍摄主体的亮度，这时就需要用到点测光模式。如果利用点测光模式，则自动曝光参数的精度就会大大提高。

❑ 拍摄数据

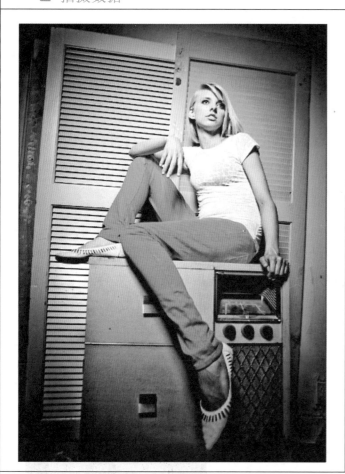

照相机：EOS 5D Mark Ⅱ

镜头：EF 16～35mm f/2.8L Ⅱ USM

光圈优先自动曝光（f/5.6，1/160s）

ISO 感光度：320

白平衡：自动

拍摄要点

1. 展现出空间的宽阔感

照片的视角很宽，连屋顶也被收入画面。在使用广角镜头进行拍摄时，会将预想不到的部分也收入画面，所以必须对构图进行认真整理。摄影师应该利用照相机的取景器视野来进行构图，并考虑如何灵活运用空间。

2．灵活运用画面四周的变形

使用广角镜头拍摄出的画面四周尤其富有透视感，有意识地运用这一特性进行拍摄将会非常有趣。在本任务中，被拍摄者脚的变形比较夸张，产生了个性的视觉效果。

3．大胆享受透视感

如果从下向上进行仰拍，就会像这张照片一样，背景中的木门都会有强烈的透视感。在画面中灵活运用这样的透视感，能让整个构图看起来非常新颖。在使用广角镜头进行拍摄时，大胆变换拍摄角度可以带来个性的视觉效果。

4．不要使用对焦锁定功能合焦

在使用广角镜头从下向上进行拍摄时，应该注意不要使用"中央对焦点+对焦锁定"的方式来对焦。这是因为与合焦的被拍摄者距离过近，容易产生被称为余弦误差的失焦现象。应当预先选定对焦点，以防使用对焦锁定功能带来的照相机移动，这样才能高精度合焦。

□ 拍摄技巧

1．启动周边光量校正功能

由于广角镜头本身的结构，因此镜头周边的光量容易减少。在设置时选择周边光量校正功能，确定照相机内是否有所使用镜头的数据，如图 2-49 所示。如果有相关数据，则启动该功能。

一般来说，照相机内已经内置了大约 20 款镜头的校正数据，这一点会根据照相机型号的不同而有些许改变。还可以使用照相机附带的 EOS Utility 软件向照相机内添加数据，建议只要是自己镜头的已公开数据，就要添加到照相机内。

2．选择 ISO

在环境光线不足的情况下，在拍摄人像时应该适当提高 ISO 感光度进行拍摄，如图 2-50 所示。虽然一般认为在使用广角镜头进行拍摄时，即使快门速度较低也不太会发生抖动，但是人像拍摄的被拍摄主体是人，而人是会动的，看上去似乎静止但实际上还是会有细微的动作，特别是眨眼等动作甚至无法主动避免。因此，如果想要将这些动作凝固得到锐利的照片，就需要一定的快门速度。当照相机的成像看起来不够鲜明锐利时，原因往往是摄影师没有预想到的微小抖动。

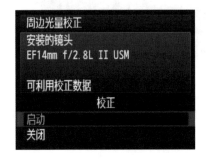

图 2-49　启动周边光量校正功能

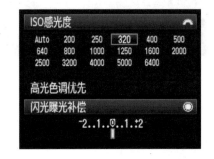

图 2-50　选择 ISO

3．启动高光色调优先功能

当被拍摄者和背景之间的亮度差距较大时，需要选择用户自定义功能中的高光色调优先功能，并将其启动，如图 2-51 所示。广角镜头的视角很广，所以需要特别注意高光溢出等现象发生。将这一功能启动，可以预防可能出现的高光溢出现象，以便摄影师可以放心进行拍摄。

4．灵活运用连拍功能

为了能够捕捉到被拍摄者瞬间微妙的表情变化，应当将驱动模式设置为"连拍"，如图 2-52 所示。但是这并不意味着要像拍摄运动场景那样一直按住快门按钮进行连续拍摄。在拍摄人像时，连拍是为了让拍摄更有节奏感。在使用连拍功能后，摄影师会有一种好像快门反应速度明显变快的感觉。

图 2-51　启动高光色调优先功能

图 2-52　运用连拍功能

2.3.3　任务 3——无线闪光拍摄人像

利用多支闪光灯进行人像拍摄可以通过多个光源让被拍摄者更有立体感。使用闪光灯信号发射器"ST-E2"可以简单地无线控制各支原厂闪光灯的闪光。

首先从单支闪光灯的无线闪光开始，在观察随主闪光灯的位置不同所产生的阴影变化后增加第二支闪光灯。只要明确不同闪光灯的作用，多灯闪光拍摄绝非难事。在摄影师能够根据自己的意图控制光线之后，就能够理解使用闪光灯拍摄人像的真正精髓了。

闪光灯构成的无线闪光系统不仅可以在室内拍摄时发挥威力，还能够在更多拍摄场合让摄影师拍摄出让人印象深刻的人像照片。因为它不像专业摄影师经常使用的大型闪光灯那样需要外接插座电源，所以在室外也能简单进行闪光拍摄。

❑ 关键技术——分离自动对焦和自动测光

在人像拍摄中，合焦和决定曝光参数都很重要。照相机的默认设置是：当半按快门按钮时，自动对焦和自动测光会同时进行。但是，在某些场景下，自动对焦和自动测光分开进行会更加方便，如在进行人像拍摄时，所以应将两个功能的控制按钮分开。可以在自定义功能的设置中将快门按钮设置为自动曝光锁，而将自动对焦功能分配给自动对焦启动（AF-ON 或自动曝光锁）按钮。通过将自动对焦和自动测光操作分离，摄影师可以在自动对焦完成后进行最终的构

图整理时再决定自动曝光参数。

将自定义功能菜单中的"快门按钮/自动对焦启动（AF-ON 或自动曝光锁）按钮"选项设置为"自动曝光锁/测光+自动对焦启动"选项，即可将自动对焦和自动测光操作分配给不同的按钮，如图 2-53 所示。

图 2-53 分离自动对焦和自动测光

小贴士： 人像拍摄要善于捕捉精彩瞬间，抓拍人物的情绪，许多生动活泼和感人的画面都是在意想不到的时刻不经意地拍摄到的。因此，摄影师要有敏锐的洞察力，而且在抓拍时摄影师按下快门的速度要快，否则那一刻的光影、情绪、气氛一旦错过就很难再遇到了。

☐ 拍摄数据

照相机：EOS 50D

镜头：EF 24～70mm f/2.8L USM

手动曝光（f/5.6，1/60s）

ISO 感光度：200

SPEEDLITE 580EX Ⅱ

SPEEDLITE 550EX

拍摄要点

1. 主闪光灯应从侧面照射

当使用多支闪光灯照明时，必须分清每一支闪光灯的作用。在本任务中，使用直接照射被拍摄者的主光源（主闪光灯）从左侧照射，副闪光灯从被拍摄者的左前方照射，闪光灯在照亮被拍摄者的同时让照片具有了立体感。

2．明确副闪光灯的作用

第二支闪光灯设置在被拍摄者的左前方，通过闪光来制造纵深感，让被拍摄者和背景分离，并让被拍摄者的手臂成为亮点。副闪光灯的发光量其实比主闪光灯的发光量要高，有意让照片的一部分曝光过度。

3．充分利用手边道具

被拍摄者被一条丝巾包裹。通过让丝巾飘动来呈现一种神秘的海洋波纹效果，看起来神秘、时尚，并且带有现实感。

4．根据状况决定被拍摄者的造型

当道具带有非现实感时，可以让被拍摄者大胆摆出比较出挑的造型。比如，能够表现出身体曲线的服装，加上被拍摄者摆出的一些造型，就可以拍出非常不错的效果。想要成功拍摄这样的照片，要求的不是被拍摄者自然的动作，而是重视照片表现的衣服和造型。

□ 拍摄技巧

1．设置较高的 ISO 感光度

在拍摄之前确认 ISO 感光度，可以将其设置为稍高的 ISO200 或 ISO400，如图 2-54 所示。相对于 ISO100 来说，在 ISO200 的情况下，照相机对于光线的敏感程度会提高约 1 倍；而在 ISO400 的情况下，照相机对于光线的敏感程度会提高约 3 倍。其结果就是能够更有效地利用闪光，使用全功率闪光的情况大大减少，这样闪光灯的回电时间也会缩短。另外，在进行闪光拍摄时，如果将拍摄模式设置为手动曝光，就能灵活地选择光圈值，拍摄会更加轻松。

2．安装闪光灯信号发射器

闪光灯信号发射器"ST-E2"能让使用无线进行通信的多灯闪光拍摄变得更加便利。只需要将它安装在照相机机身上部的热靴上就可以使用，可以简单地设置光量比并控制多灯闪光。这样即便将外接闪光灯和照相机分离开来，也能无线控制闪光灯，如图 2-55 所示。

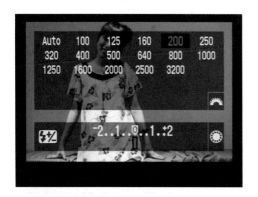

图 2-54　设置较高的 ISO 感光度

图 2-55　安装闪光灯信号发射器

3．设置各支闪光灯

将主闪光灯固定在三脚架上，通过半透明的柔光板照射，这样光线会更加柔和，如图 2-56 所示。为了不让副闪光灯被拍进照片，将其安放在了被拍摄者的左前方，直接照射道具为整张照片添加了亮色。另外，两支闪光灯都采用无线闪光。

4．设置各支闪光灯的光量比

图 2-57 所示为闪光灯信号发射器"ST-E2"的背面操作部分。被分为 A、B 两组的各支闪光灯的光量比可以在 8:1～1:1～1:8 范围内以 1/2 级步进调节。应该反复进行试拍以确定最终光量比。有了闪光灯信号发射器"ST-E2"，就可以直接在照相机上控制闪光灯，这样比四处走动以分别调节每一支闪光灯要简便不少。

图 2-56　将主闪光灯固定在三脚架上　　　图 2-57　设置各支闪光灯的光量比

2.4　检查评价

本学习情境完成了 3 个场景的人像拍摄任务。在读者完成本学习情境内容的学习后，需要对读者的学习效果进行评价。

2.4.1　检查评价点

（1）背景虚化拍摄中光圈与焦距的设置。

（2）人像拍摄中广角镜头的使用与设置。

（3）人像拍摄中无线闪光灯的使用与设置。

2.4.2　检查控制表

学习情境名称	人像拍摄		组别		评价人	
检查检测评价点				评价等级		
				A	B	C
知识	了解人像拍摄的特点、常见分类与方式					
	掌握人像拍摄的景别					
	掌握人像拍摄的构图与布光					
	掌握人像拍摄的角度与视角					

续表

学习情境名称	人像拍摄		组别		评价人	
检查检测评价点					评价等级	
				A	B	C
技能	能够熟练设置光圈和焦距，以拍摄背景虚化人像					
	能够运用曝光补偿					
	能够使用点测光和自动曝光锁					
	能够熟练使用广角镜头进行拍摄					
	能够熟练使用无线闪光灯					
素养	能够耐心与被拍摄者进行沟通，准确地记录任务关键点					
	在拍摄过程中，能够引导被拍摄者摆出各种姿势					
	在团队合作过程中，能够主动发表自己的观点					
	能够虚心向他人学习，并听取他人的意见及建议					
	能够细致地观察生活，并反应在拍摄作品中					
	在工作结束后，能够整理并归还器材，同时将工位整理干净					

2.4.3　作品评价表

评价点	作品质量标准	评价等级		
		A	B	C
主题内容	按照任务要求，选择适当的拍摄对象，内容健康、正能量			
直观感觉	画面元素运用恰当，符合当代审美价值导向。作品的真实性不能偏离人们在客观现实基础上的艺术想象，符合大众审美			
技术规范	画面的尺寸与分辨率符合拍摄要求，画幅的长宽比例设置正确			
	人物景别取景正确，背景处理虚实得当			
	构图合理，光线、色彩、远近、留白和主客体关系安排等元素运用到位			
镜头表现	作品体现个人的独到见解和鲜明特征，通过艺术方式表达出对人文环境、人文精神的深切关怀和社会担当			
艺术创新	作品具有创新性，具有更高的艺术探索价值，在技术运用和艺术表达方面有提升			

2.5　巩固扩展

　　根据在本学习情境中学习的内容，读者能够举一反三，参考如图 2-58 所示的人像作品，运用所学的相关知识拍摄一组人像摄影作品。题材不限，可以是背景虚化人像、广角人像或无线闪光拍摄人像。要求合理地运用镜头，熟练地操作照相机，将构图技术（如光线、色彩、远近、留白和主客体关系安排等元素）充分应用到作品中。

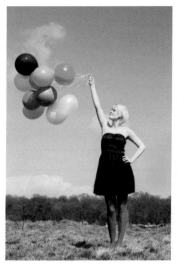

图 2-58　参考人像作品

2.6　课后测试

在完成本学习情境内容的学习后，接下来读者需要通过几道课后测试题来检验一下学习效果，同时加深对所学知识的理解。

一、选择题

1. 在拍摄过程中，能够展示出人的外貌特征、表情神态、性格魅力，甚至内在情绪的人像拍摄种类是（　　）。

A．环境人像摄影　　　　　　　　　　B．肖像摄影

C．情节人像摄影　　　　　　　　　　D．自拍

2. 人像照片能否打动观者，取决于照片的意境、视觉冲击力和构图等因素。在这些因素中，（　　）为主要因素。

A．照片的意境　　　B．视觉冲击力　　　C．构图　　　　D．以上都不对

3. 在下列设备工具中，（　　）是在室外拍摄人像时必须携带的工具。

A．三脚架　　　　　B．遮阳布　　　　　C．反光板　　　　D．闪光灯

二、判断题

1. 如果想要得到明显的背景虚化效果，就应该选择拍摄距离较短、光圈较明亮、焦距较长的镜头。（　　）

2. 在人像拍摄中，同一个拍摄对象因为拍摄角度的变化会产生不同的形象、姿态和神韵，因此，摄影师只需要选择一个角度进行拍摄即可。（　　）

3. 背景虚化意味着合焦范围（景深）宽，很可能细微的原因就产生对焦失败的现象。（　　）

风景拍摄

风景拍摄是以风景为拍摄题材的一种摄影种类，也是摄影爱好者十分偏爱的一种摄影种类。有的摄影师在名山大川之间采风创作，拍摄出许多波澜壮阔的风景照片；也有很多摄影师就在自己的生活中，在人们习以为常的环境里，拍出了许多生动的风景照片。

想要在纷杂的环境中拍出美妙的风景照片，只有一双发现美的眼睛是不够的。还需要运用一些拍摄方法和摄影技巧，并通过不断地实践来逐渐提升自身的拍摄能力，才能在发现美景时，将其完整地记录在照片中。

3.1　情境说明

在拍摄风景照片时，可以使用不同的构图方式，也可以为镜头安装不同效果的滤镜，还可以在拍摄过程中使用一些拍摄技巧，使拍摄出来的风景照片更具观赏性。在本学习情境中，读者将通过学习拍摄 3 种不同类型的风景照片，来了解风景拍摄中滤镜的选择、光源的作用及一些构图技巧等内容，从而可以快速掌握风景拍摄的基本技法。

3.1.1　任务分析——掌握风景拍摄的内容

本学习情境将完成 3 个场景的风景拍摄任务。通过完成拍摄任务，读者可以由浅入深，逐步地学习拍摄风景的方法。在进行拍摄工作之前，需要先学习风景拍摄的相关基础知识，了解风景拍摄的特点，风景拍摄的器材选择，光源在风景拍摄中的作用，风景拍摄中前景、中景和后景的应用，风景拍摄的构图技巧，风景拍摄的构图方式，以及风景拍摄的实用技巧等内容。充分理解这些基础知识，有利于读者完成优秀风景照片的拍摄。

图 3-1 所示为本学习情境中所拍摄的逆光角度风景照片、广角人文风景照片和小场景自然风景照片的作品效果。

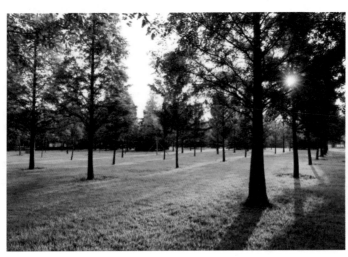

图 3-1　本学习情境中所拍摄的风景照片的作品效果

3.1.2　任务目标——掌握风景拍摄的技法

通过完成 3 个场景的拍摄任务，读者需要掌握以下知识内容。

- 了解风景拍摄的特点
- 掌握风景拍摄的器材选择
- 理解光源在风景拍摄中的作用
- 了解风景拍摄中前景、中景和后景的应用
- 掌握风景拍摄的构图技巧
- 掌握风景拍摄的构图方式
- 掌握风景拍摄的实用技巧

3.2　基础知识

风景拍摄也被称为"风光拍摄"，拍摄内容包括自然风景和人文风景（如城市、乡村等）。风景拍摄不是简单、刻板地将景物再现到照片中，而是要揭示拍摄环境中的独特美景，使拍摄完成的照片给观者一种美景就在眼前的感觉。

3.2.1　风景拍摄的特点

因为风景拍摄的取景主体通常是山川大河或名胜古迹等占地广阔的内容，所以使得风景拍摄具有题材广泛、意境深远、画面优美和色彩鲜艳等特点。而拥有这些特点的风景照片，可以带给观者一种身临其境的感觉。

　　❑　题材广泛

风景拍摄的主体一般是供观赏的自然风景和人文景观，即名山大川的壮丽景色、工业基地

的蓬勃景象、农野田地的作物生长、城镇建设的崭新面貌和少数民族的风土人情等，都属于风景拍摄的题材范围，这些广泛的题材为风景拍摄提供了取之不尽的丰富素材。图 3-2 所示为采用不同题材拍摄的风景照片。

图 3-2　采用不同题材拍摄的风景照片

❑ 意境深远

风景照片擅长以景抒情，它通过对自然景色的生动描绘，来表达或寄托摄影师的思想感情。因此，风景照片一般都具有很深的意境，能引起观者的深刻联想。

一位经验丰富的摄影师，总是善于寻找自然景色中富有诗情画意的场景，并用摄影艺术和技巧把它们记录在照片中。因此，一幅好的风景照片并不是单纯地表现自然外貌，也不是单纯地追求画面美丽，还应具有深刻的主题。图 3-3 所示为不同意境的风景照片。

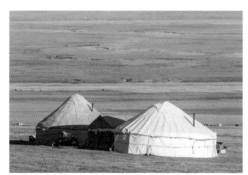

图 3-3　不同意境的风景照片

❑ 画面优美

大自然中存在无数的美景，这些美景经过摄影师的灵感构思与技术加工，可以成为画面优美的风景照片。但是摄影师也需要知道，画面的美是直接为照片内容服务的。

因此，为了更好地突出风景照片中的主题，在取景时，与主题无关的景物不能纳入画面的构图中。摄影师也应该知道，如果只注意画面的装饰而忽略被拍摄主体，则会大大降低照片的感染力。

❑ 色彩鲜艳

自然界中的各种景物的色彩极为丰富，当这些景物被记录在彩色感光片上时，就会使风景照片的色彩也格外丰富和鲜艳。

自然界中的丰富色彩也会让景物的层次感非常明显,这也使得当将风景记录在黑白感光片上时,照片中景物的层次感依然十分丰富,这是风景拍摄区别于其他摄影种类的特点之一。图 3-4 所示为色彩鲜艳且层次感丰富的风景照片。

图 3-4　色彩鲜艳且层次感丰富的风景照片

3.2.2　风景拍摄的器材选择

当使用数码照相机拍摄风景时,摄影师为了实现主观意图,可以在镜头前加上一些特殊的镜片来改变照片的效果,这些辅助镜片统称滤色镜。

滤色镜包含很多种类,不同种类的滤色镜可以实现不同的视觉效果,而在拍摄风景时,常用的 4 种滤色镜分别是紫外线滤光镜、圆形偏振镜、中性灰度镜和渐变灰镜。接下来逐一讲解这 4 种滤色镜的作用和使用环境。

　❑　紫外线滤光镜

紫外线滤光镜的英文名称为 Ultra Violet,因此又被称为 UV 镜,如图 3-5 所示。它是数码照相机中经常使用的一种滤镜,作用是保护镜头和提高画面的质量。UV 镜通常采用无色透明镜片,有些厂商也会为镜片添加增透膜,使其在特定角度下呈现紫色或紫红色。

由于 UV 镜是安装在镜头外侧的,因此它最重要的作用就是保护镜头;同时它还可以通过过滤掉阳光或景物反射光线中的紫外线,使拍摄画面看上去更舒服,从而提高画面的质量。

刚刚接触摄影摄像的读者也许会担心,在镜头上再加一个镜片会不会影响成像的质量,从理论上来说,这样做的确会对成像的质量造成一定的影响,但是如果使用人的肉眼观察这种影响,其实是很难分辨的。图 3-6 所示为安装在镜头上的 UV 镜。

图 3-5　UV 镜　　　　　　　　　图 3-6　安装在镜头上的 UV 镜

❑ 圆形偏振镜

圆形偏振镜的英文名称为 Circular-Polarizing Lens，因此又被称为 CPL 镜；又因为其是根据光线的偏振原理制造出的镜片，所以也被称为圆形偏光镜。它的作用是在拍摄风景照片时，增加色彩浓度和天空蓝色等，如图 3-7 所示。

在阳光的照射下，大自然中不同质地的受光物体都在向不同的方向反射着光线。在拍摄风景时，经常会出现眩光、反光等情况，使物体色彩饱和度下降或看不清物体，而使用圆形偏振镜可以很好地消除有害的反射光，提高画面的清晰度和表现力。

读者可以将圆形偏振镜安装在镜头外的 UV 镜上，如果产生了暗角，则读者需要将镜头上的 UV 镜取下，然后直接将圆形偏振镜安装在镜头上。

圆形偏振镜的使用效果在侧光拍摄时最明显。需要注意的是，使用圆形偏振镜会减弱进入镜头的光线强度，降低快门速度。图 3-8 所示为安装在镜头上的 CPL 镜。

图 3-7　CPL 镜

图 3-8　安装在镜头上的 CPL 镜

小贴士： "暗角"是摄影技术中的专业术语，即在拍摄过程中对着亮度均匀的景物，拍摄画面的四角出现变暗的情况，这种情况也叫作"失光"。

❑ 中性灰度镜

中性灰度镜又称中灰密度镜，英文名称为 ND Filter，其作用是通过削弱镜头的光量来降低曝光量，所以简称 ND 减光镜，如图 3-9 所示。

ND 减光镜的滤光作用是非选择性的。也就是说，它对各种不同波长的光线的减弱能力是相等的、均匀的，并且只起到减弱光线的作用，而对物体的原始颜色不会产生任何影响，因此可以真实再现景物的反差。彩色摄影和黑白摄影同样适用。

在进行风景拍摄任务时，如果光线比较强烈，则采用大光圈和超出照相机最高速度的快门速度进行拍摄，会拍出曝光过度的风景照片，此时就可以使用 ND 减光镜来解决曝光过度的问题。图 3-10 所示为安装在镜头上的 ND 减光镜。

图 3-9 ND 减光镜

图 3-10 安装在镜头上的 ND 减光镜

● 渐变灰镜

在拍摄风景时，昏黄的天空、落日的彩霞都是很漂亮的风景，但是由于这些风景都是逆光拍摄的，因此拍摄出来的天空与地面会出现反差较大的情况。如果按天空曝光，则地面会显得很暗从而失去细节；如果按地面曝光，则天空也会因为过度曝光而失去细节。此时，为镜头安装渐变灰镜，可以很好地解决这个问题。

在一般情况下，当拍摄反差较大的景观时会使用渐变灰镜。原理是此滤色镜半边是暗的，半边是亮的，而中间能够均匀过渡。使用此滤色镜可以使画面中的亮部和暗部的光量比处于可控制的范围内，为正确的曝光和后期制作提供保证。

> **小贴士**：在使用时，将滤色镜中的暗部对准拍摄画面中的亮部，滤色镜中的亮部对准拍摄画面中的暗部，这样就人为地缩小了拍摄画面中明暗的反差，在拍摄完成后，即可获得色彩饱和、层次感丰富的画面效果。

3.2.3 光源在风景拍摄中的作用

光对于摄影具有特殊的意义，这些意义体现在 3 个方面，包括光线强度、光线方向和光线颜色。

❑ 光线强度

当光线强烈时，景物的光影效果也会变得强烈，反映在拍摄画面中就是景物清晰、色彩明快。在晴朗的天气里，一天中拥有最强烈光线的时间是下午 14:00 前后，这时使用较小的光圈和较快的快门速度可以完成最佳拍摄，如图 3-11 所示。

在日出和日落时，光线相对较弱，特别是在日出前和日落后，光线更弱，但是此时也是风景拍摄的一个最佳拍摄时间，如图 3-12 所示。

> **小贴士**：为了保证景深，一般使用 f/8.0、f/11.0 甚至更小的光圈，快门速度也随之调整得很慢，所以为了确保拍摄出的照片是清晰的，可以使用三脚架辅助拍摄。无论光线强弱，都可以拍摄出好看的风景照片，关键是要了解光线的特性，并适当地加以利用。

图 3-11 光线强烈

图 3-12 光线较弱

❑ 光线方向

当使用正面光拍摄风景时，景物的阴影投向背后，在画面中一般看不到阴影，而景物本身的色彩较为突出，影调也较为柔和，此时画面中的立体感相对较弱，也不易表现空间感。图 3-13 所示为使用正面光拍摄的风景照片。

当使用侧光拍摄风景时，景物的阴影倒向景物左侧或右侧，使画面中的明暗对比较为强烈，这可以很好地表现被拍摄对象的立体感和质感。因此，风景拍摄中经常使用此光线手法，但是由于光线比较强烈，使得曝光不易把握。图 3-14 所示为使用侧光拍摄的风景照片。

图 3-13 使用正面光拍摄的风景照片

图 3-14 使用侧光拍摄的风景照片

小贴士：读者可以使用照相机中的点测光模式对高光部分进行测光，并增加半挡曝光，以使拍摄照片的曝光正常；读者也可以通过照相机上的液晶监视器来显示拍摄画面，用以检查、修正曝光。

在风景拍摄中，顶光也是一种侧光拍摄手法，只不过当使用顶光拍摄风景时，景物的投影在景物的下方。例如，当采用顶光的手法拍摄桥梁风景时，顶光会使桥梁在海面上留下阴影，画面会由于这种光影效果而显得更加生动。图 3-15 所示为使用顶光拍摄的风景照片。

逆光也是风景拍摄中常用的一种光线手法。在逆光状态下的景物会产生漂亮的轮廓光，可以很好地表现空间的层次效果。读者在拍摄日出、日落时，其实都是在逆光拍摄，逆光拍摄的最佳拍摄时间是太阳的光线不刺眼或被云彩遮挡时，否则画面会出现光晕和光斑。图 3-16 所

示为使用逆光拍摄的风景照片。

图 3-15　使用顶光拍摄的风景照片

图 3-16　使用逆光拍摄的风景照片

小贴士：必须注意的是，当强光直接射入镜头时可能会对数码照相机的 CCD 造成损伤，同时对人的眼睛造成伤害，特别是在使用长焦镜头时。

散射光也是风景拍摄中经常使用的一种光线手法。它的形成主要是由于云层较厚，看不到太阳，使得光线通过云层很柔和地散射下来，好像为风景创造了一个大的柔光箱。

这也使得散射光照射在场景中时，场景中的风景的阴影会非常弱，也没有了强烈的光影对比，使景物自身的色彩较为饱和。因此，散射光非常适合表现柔和、舒缓的气氛。

❑ 光线颜色

对于风景拍摄来说，一天之中色温的变化也会导致拍摄画面中的色彩出现变化。

在正常的天气情况下，中午前后的色温是 5400K 左右，色彩还原较为真实。在日出和日落时，色温在 3200K 左右，光线呈红黄的温暖色调。在日出前、日落后或阴天时，色温较高，色温在 7500K 左右，景物的色彩将是偏蓝紫色的冷色调。

读者可以使用照相机中的"白平衡"选项，轻松地调整色温，真实地还原拍摄画面的色调，也可以主观地控制拍摄画面的色彩倾向。

3.2.4　风景拍摄中前景、中景和后景的应用

在风景拍摄的构图中，通常可以将一幅照片所表现的景物分为前景、中景和后景 3 个部分，这 3 个部分构成一幅出色的风景照片，如图 3-17 所示。拥有前景、中景和后景的照片，可以让不同层次的景物突出画面的不同透视效果，使拍摄画面的二维平面具有纵深的立体感，从而很好地驱散风景照片中的扁平感。

❑ 前景

如果想要让风景照片表现出透视感、立体感和纵深感等效果，则前景的拍摄是非常重要的。如果是早晨、黄昏或阴天等拍摄时间，则前景的色调会比较深；但是如果有阳光，并且前景的物体色比较浅，则将形成后景是深色而前景是浅色的色调。

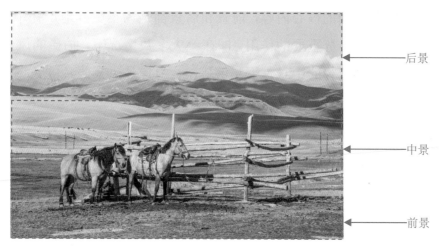

图 3-17　照片中的前景、中景和后景

　　在风景拍摄中，前景大多出现在照片的周围或底部，作用是烘托氛围、奠定画面基调，如图 3-18 所示。在拍摄时可以选择将前景虚化，保留它的意境而摒弃它的表现形式，从而使它的作用能够发挥得更加完整。

图 3-18　风景照片中的前景

小贴士：一些摄影师在拍摄放大的风景照片时，也会特意添加前景内容，这是为了加强风景照片的表现力和景深。

❑ 中景

　　在一般情况下，风景照片的主体出现在画面的中景中，也有一些被拍摄主体会出现在前景与中景之间，如图 3-19 所示。

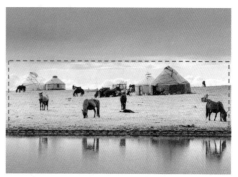

图 3-19　风景照片中的中景

中景作为拍摄画面的核心内容，前景和后景都是为了更好地烘托中景而存在的。所以，中景在拍摄画面时起着十分重要的作用，即在绝大多数情况下，拍摄的风景照片是否出色在很大程度上取决于摄影师选择的中景是否足够优秀。中景是风景照片的色调变化中心，运用前景和后景为中景服务，能达到表达主题思想的目的。

> **小贴士**：读者在拍摄风景照片时，需要注意的是，被拍摄主体的位置不能居于画面的正中位置，而应该居于中间位置的左侧或右侧，这样的布局会使得画面较为活泼。如果被拍摄主体居于画面的正中位置，则很容易被景物重重包围，使画面出现局促不安、呆滞和缺乏生气的视觉效果。

❑ 后景

后景也称远景，作用是将画面中的景物进行延伸，用以烘托气氛、加深意境和感染力，以及为观者留有足够的想象空间，如图 3-20 所示。后景的色调以浅色调为主，但是有的后景也会采用中色调和深色调，只是情况比较少见。

图 3-20 风景照片中的后景

> **小贴士**：如果一幅风景照片能够使观者产生遐想或突破空间的限制，则它绝对是一幅出色的风景照片，而对于这方面的作用，使用后景是至关重要的。

对于一整幅风景照片来说，未必会包括前景、中景和后景等全部内容。有些风景照片只有前景和后景，如图 3-21 所示；而有些风景照片则只有中景和后景，如图 3-22 所示。

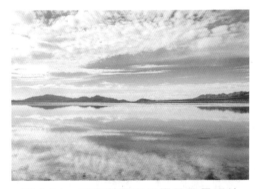
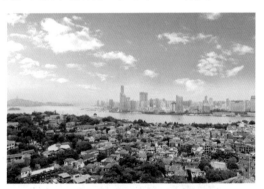

图 3-21 只有前景和后景的风景照片　　　　　图 3-22 只有中景和后景的风景照片

3.2.5　风景拍摄的构图技巧

由于照相机的取景器都设置为长方形,因此在使用照相机拍摄风景时,也会遇到构图问题。怎样取景、主要表现什么,以及怎样才能表现得更好等思维内容,就是摄影师利用构图技巧完成画面构图的过程。接下来讲解一些风景拍摄的构图技巧,以帮助读者可以更好和更快地完成拍摄任务。

❑ 构图的基本原则

读者一定要清楚,当将照相机对准想要表现的拍摄画面时,拍摄画面中必须包含哪些基本原则,这些原则是风景照片的基础,如果拍摄画面中缺少某个原则,则读者需要立刻对拍摄画面进行调整,否则拍摄出的风景照片将失去意义。

● 要有明确的主题

每张风景照片都要有一个拍摄主题。主题是指拍摄的内容,如彩霞满天的落日或秋天的白桦林。

主题是摄影师在构图时首先应该明确的一大前提。主题鲜明的照片,观者一眼就可以看明白这张照片想要表达的寓意。在一般情况下,每张照片只有一个主题。图 3-23 所示为不同主题的风景照片。

图 3-23　不同主题的风景照片

● 要有动人的主体

在确定拍摄主题后,还要确定这张照片的拍摄主体是什么。拍摄主体就是画面中强调和突出的部分,即首先吸引观者视线的内容。例如,广阔草原中的一顶帐篷,皑皑白雪中的几棵树,或者城市夜景中的万家灯火。

在一个拍摄画面中,拍摄主体可以是一个,也可以是两个或三个,还可以是无数个相同或相似的内容。图 3-24 所示为风景照片中不同数量的拍摄主体。

● 要有和谐的画面

和谐是一个比较抽象和笼统的概念。但是对于风景拍摄来说,和谐就是拍摄画面中的色彩、形状和影调等元素带给观者一种舒服的、自然的感受。

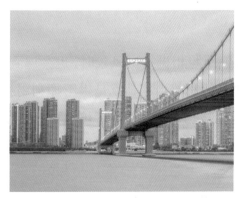
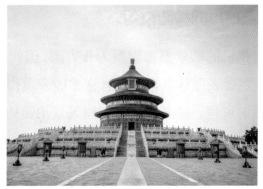

图 3-24　风景照片中不同数量的拍摄主体

也就是说，拍摄画面的整体结构要在视觉和心理上表达一种均衡感，每一个构图元素都按照主次排列，为主题而存在。图 3-25 所示为画面和谐的风景照片。

图 3-25　画面和谐的风景照片

❑ 构图的技巧和规律

下面给读者介绍一些构图的技巧和规律。摄影师将构图方式与这些技巧相结合，可以拍摄出优秀的风景摄影作品。

● 水平与垂直

如果没有特殊要求，则风景拍摄要求画面横平竖直，影像不能歪斜。刚刚接触摄影摄像的读者，可以借助电线杆、高压线或路标杆等与地面平行或垂直的物体作为参照物，尽量让拍摄画面在取景器内保持平衡。图 3-26 所示为采用水平与垂直技巧完成构图的风景照片。

图 3-26　采用水平与垂直技巧完成构图的风景照片

小贴士：目前，市面上的绝大部分照相机都自带网格线，读者根据网格线可以很容易确定拍摄画面是否水平或垂直。如果照相机没有网格线，则当使用 LCD 监视器拍摄时，可以将监视器的水平和垂直边框作为参照物。

● 画面平衡

在风景拍摄中，画面平衡很重要。这里的平衡是指与地平线平行，此种构图技巧采用水平线平衡拍摄画面，所以适合在拍摄画面中包含不断延伸内容的风景时使用，也适合在拍摄观者看到的大部分风景时使用。图 3-27 所示为采用画面平衡技巧完成构图的风景照片。

图 3-27　采用画面平衡技巧完成构图的风景照片

前文讲到在一般情况下，风景都是以前景、中景、后景的结构形成构图，但是，也可以从一侧到另一侧或以上、中、下的形式表现画面结构。构图方法就是分析拍摄画面中的前景与后景，即先选择优美的前景，再观察是否有合适的中景和后景，最后分析它们之间的关系是否吻合。

小贴士：在使用此构图技巧时需要注意，如果将水平线放置在拍摄画面的中心，或者在拍摄画面的左侧和右侧边缘总是出现分散注意力的构图元素，就会破坏拍摄画面的平衡。

● 空白简洁

空白简洁技巧是风景拍摄中比较常用的构图手段，其中的空白是指广阔无物的天空、地面和海面等风景元素。此种构图技巧的原理是将拍摄画面中的空白看作一种构图元素，让空白元素与拍摄画面中其余的构图元素形成平衡。图 3-28 所示为采用空白简洁技巧完成构图的风景照片。

图 3-28　采用空白简洁技巧完成构图的风景照片

> **小贴士**：如果一张风景照片的画面中充满了景物，则会使观者感到压抑与紧迫；而如果为照片添加空白元素，就会使观者感到轻松与舒服，这是采用空白简洁构图技巧的一大优势。

- 明暗衬托

在风景拍摄中，明暗对比是画面构图形成的基础。而在实际的拍摄练习中，摄影师常常使用明暗衬托的构图技巧来表现拍摄画面中风景的明暗关系。图 3-29 所示为采用明暗衬托技巧完成构图的风景照片。

图 3-29　采用明暗衬托技巧完成构图的风景照片

实际上，很多出色的风景照片都是采用丰富的画面基调来突出自然风景的，并使拍摄画面包含明中有暗、暗中有明的丰富层次。例如，采用一块颜色暗淡的岩石来衬托一束花朵，或者采用白茫茫的雪景来衬托一棵白桦树等。

- 冷暖对比

在同样的温度环境下，绿色的草原会让观者感到清凉，空旷的沙漠会让观者感到燥热，这其实是一种心理暗示反应，这种心理暗示作用表现在摄影构图中，被称为冷暖对比技巧。

运用色彩的冷暖对比组合拍摄画面是一种常见的构图技巧。例如，如果拍摄画面中包含大面积的冷色调，只有一小块暖色调，则给观者的感觉就是这个暖色的小物体是从背景中清晰地"跳出"，展现在观者面前的，它是拍摄画面中的突出点。

也就是说，将小面积的对比色放置在画面中，就会有聚焦的效果。采用冷暖对比技巧为风景照片构图时，对比色的植入面积不同，其对比效果也会存在差异。图 3-30 所示为采用冷暖对比技巧完成构图的风景照片。

图 3-30　采用冷暖对比技巧完成构图的风景照片

构图方法就是分析拍摄画面中的前景与中景，即先选择优美的前景，再观察是否有合适的中景，在观察中景时需要考虑精致的色彩是否与前景产生对比、线条是否优美，以及如果拍摄画面不够协调，则可以进行方位调整等。

> **小贴士**：十分明显的对比效果是在萧瑟的环境中，加入两种纯色并占据画面的局部位置，这种特别的色彩对比，会显得格外突出。

- 疏密相间

疏密相间是摄影构图中的一种处理构图元素疏密关系的布局方法，在摄影构图中表现为该疏之处能通车马，该密之处密不透风。

也就是说，在风景拍摄中，当采用疏密相间技巧完成画面构图时，保证拍摄画面中的元素疏而不散、密而不乱。一幅出色的风景照片，其画面构图一定有疏有密、松弛有度。图 3-31 所示为采用疏密相间技巧完成构图的风景照片。

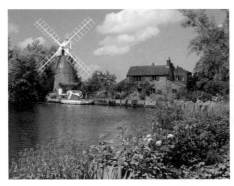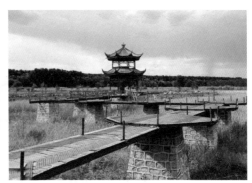

图 3-31　采用疏密相间技巧完成构图的风景照片

- 情感释放

对于摄影师来说，他的心胸有多大，他所拍摄的风景作品的气势就有多大。也可以说，摄影师对于拍摄画面的情感理解有多深，所释放的审美画面就有多么广阔。

因为任何人的任意行为都是在情感支配下完成的，所以摄影师在拍摄画面的过程中，应该有效地运用摄影技术的各种构图手段去表现内心感受。图 3-32 所示为采用情感释放技巧完成构图的风景照片。

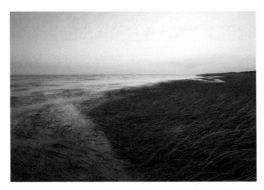

图 3-32　采用情感释放技巧完成构图的风景照片

3.2.6 风景拍摄的构图方式

在瑰丽繁复的景色中，怎样的风景能够吸引摄影师的视线，摄影师又是怎样把它从大自然中截取出来的，这就是构图，即景物在照片中的布局和结构安排。

其实在风景拍摄时，将感受到的、想要表达的和使用何种方式表达就是构图的全部内容。接下来讲解几种在拍摄风景照片时常用的构图方式，以帮助读者进一步完成拍摄任务。

❑ 水平线构图

水平线构图就是在拍摄画面中利用水平线条安排构图元素。水平线条给人一种平静、安宁的感觉，同时可以横向延伸观者视线，给其开阔舒展的印象。

当利用水平线进行构图时，需要注意拍摄画面中的水平线不能毫不间断地从拍摄画面的一侧伸向另一侧，否则拍摄画面可能会产生被分割的感觉。图 3-33 所示为采用水平线构图方式拍摄的风景照片。

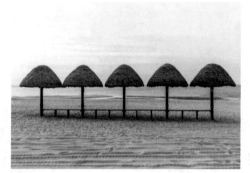

图 3-33 采用水平线构图方式拍摄的风景照片

解决方法就是中断水平线的延续性，并且使水平线的某一部分通过延伸进入另一部分拍摄画面中，让拍摄画面建立牢固的整体感。另外，善于利用水平线上下的色彩及光影的呼应，也可以使拍摄画面变为和谐、统一的一个整体。

❑ 垂直线构图

垂直线构图就是在拍摄画面中利用垂直线条安排构图元素。垂直线条给人一种高耸、直立向上的感觉，同时可以纵向延伸观者视线，显示被拍摄主体的高度。在自然风景中，常见的垂直线条是树干；而在人文风景中，常见的垂直线条则是建筑物的边线、电视塔和电线杆等。

当采用垂直线构图方式拍摄风景照片时，需要注意的是，保持拍摄画面中的被拍摄主体是垂直的，否则被拍摄主体会带给观者一种倾倒的感觉。图 3-34 所示为采用垂直线构图方式拍摄的风景照片。

❑ 斜线构图

风景拍摄中的斜线构图就是被拍摄主体以倾斜角度存在于拍摄画面中。斜线条给人一种运动、明确指向的感觉，同时可以斜线方向延伸观者视线，也可以把画面中的两个趣味内容连接起来。

图 3-34　采用垂直线构图方式拍摄的风景照片

当摄影师希望把观者的目光明显地导向某事物或表现线条本身的魅力时，就会采用斜线构图方式拍摄风景照片。图 3-35 所示为采用斜线构图方式拍摄的风景照片。

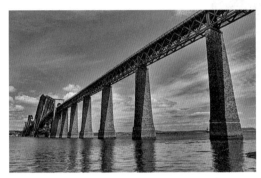

图 3-35　采用斜线构图方式拍摄的风景照片

❑ "S" 形线构图

"S" 形线构图就是在拍摄画面中利用接近人体曲线的 "S" 形线条安排构图元素。因为 "S" 形线条如同女性的优美身材，所以也被称为形体线条构图。"S" 形线条给人一种优雅、柔顺和富有活力的感觉，同时观者的视线会随线条的走势改变方向。图 3-36 所示为采用 "S" 形线构图方式拍摄的风景照片。

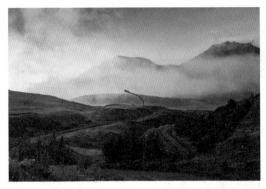

图 3-36　采用 "S" 形线构图方式拍摄的风景照片

小贴士： "S" 形线条也可以引导视觉向画面纵深移动，拓展深度空间。当 "S" 形线条横向出现在画面中时，画面感觉宽广、从容。

❏ 图案构图

风景拍摄中的图案构图就是把大自然中有规律、有秩序的形与色提炼出来，形成图案化的画面，在具象中找出抽象的视觉因素，形成最终的拍摄画面。

无论是自然风景还是人文风景，都有很多可以图案化的风景，这些美景都能够形成抽象化的美感。图 3-37 所示为采用图案构图方式拍摄的风景照片。

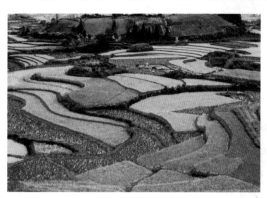

在左侧的照片中，摄影师将具有一定规律的梯田和梯田中的各色农作物提炼出来，组成了拍摄画面，然后摄影师在具象的梯田中找到不同梯田的层次感和空间感，在形成拍摄画面后，完成拍摄任务。

图 3-37　采用图案构图方式拍摄的风景照片

❏ 边框构图

风景拍摄中的边框构图就是利用前景中的构图元素形成框架，然后将被拍摄主体框定在框架中，此构图方式也是风景拍摄中经常采用的构图方式之一。

读者可以通过树枝、门窗或框架将画面中的被拍摄主体框住，以便更好地将观者的视线引向画面中的被拍摄主体。图 3-38 所示为采用边框构图方式拍摄的风景照片。

图 3-38　采用边框构图方式拍摄的风景照片

小贴士：读者在完成风景拍摄任务时，也可以使用"中央构图"、"三角形构图"、"对比构图"和"圆形构图"等传统构图方式，这些构图方式已经在本书的"学习情境 1 静物拍摄"的 1.2.4 节和"学习情境 2 人像拍摄"的 2.2.5 节中进行了详细讲解，此处不再赘述。

3.2.7　风景拍摄的实用技巧

对于风景拍摄来说，不管是自然风景还是人文风景，可以拍摄的内容都非常多。而刚刚接触摄影摄像的读者，还不能灵活自由地拍摄出好看的风景照片，此时，读者应该掌握一些拍摄

风景的技巧和规律，从而拍摄出更加出色的风景作品。

❏ 表现空间

在拍摄的风景照片中，画面内的景物要具有前后分明的层次关系，以营造出一定的空间感和纵深感，从而增加作品的表现力。可以利用透视上的变化，通过拍摄画面中远大近小的对比，来有力地表现出空间感；还可以利用景物影调的明暗变化，来有力地表现出空间感。

图 3-39 所示为采用逆光拍摄的梯田风景照片，画面中清晰明了地勾画出景物边缘的轮廓线，同时，画面的影调使前后景物层次分明，最后画面的明暗对比反差体现出空间感。

图 3-40 所示为城市建筑风景照片，该照片利用了清晨的浅淡雾霾来弱化后景的影调和轮廓，同时衬托了前景中影调浓重的清晰景物，使画面中的景物具有远淡近浓的视觉效果，很好地表现出了照片的空间感。

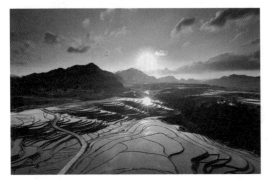

图 3-39 采用逆光拍摄的梯田风景照片

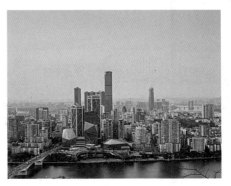

图 3-40 城市建筑风景照片

❏ 展示时间

一幅出色的风景摄影作品，可以将动人的、精彩的和有纪念意义的瞬间永久地记录在画面中，并且有些照片还包含着某种时代特征或象征意义的内涵。摄影的本质决定了它的意义是时间变化的观察者和寄托者。

图 3-41 所示为山顶的日出照片，一轮红日从东方冉冉升起，金色的影调呈现出一种温暖、舒适的环境氛围，向观者表达出奋发向上的信息，既展示了时间，又深化了主题，使拍摄画面极具感染力。图 3-42 所示为繁华都市的夜景照片，通过城市夜晚的万家灯火表现出时间，同时渲染出大都市夜间的繁华景象，体现了城市不同时间的魅力。

图 3-41 山顶的日出照片

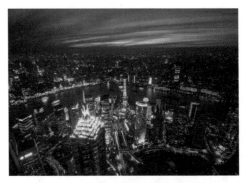

图 3-42 繁华都市的夜景照片

❑ 表达天气

风景拍摄通过对天气的表现，可以交代画面的后景及渲染气氛。不同的天气受光线和色温变化的影响，展现出的画面效果也不尽相同。

当在晴朗的天气中拍摄风景时，由于光线充足、视觉通透，以及画面色彩鲜艳，可以得到阳光明媚的风景照片，如图 3-43 所示。在晴天拍摄时，光线的运用非常重要，大多采用顺光拍摄。

当在阴沉的天气中拍摄风景时，由于光线柔和、环境暗沉，将得到宁静或低沉氛围的风景照片，如图 3-44 所示。在拍摄过程中，需要正确地使用曝光才能获得理想的视觉效果。

图 3-43　晴朗天气的风景照片

图 3-44　阴沉天气的风景照片

当在下雨的天气中拍摄风景时，更容易展现摄影师的创意，以及体现不同的创作表现形式。例如，在雨天拍摄主体的倒影，可以得到景影相容的画面；或者隔着带水珠的玻璃拍摄外面的风景，景物会随着水珠的流淌发生变形，从而产生意想不到的画面效果。

> **小贴士**：由于雨天的光线变化大，读者在拍摄前最好先进行测光。而且雨天里的景物明暗对比较小，直接拍摄的画面会显得灰蒙蒙的，因此要适当减少曝光时间来改善画面中明暗的反差。读者还可以设置不同的快门速度，以拍摄雨丝的不同形态。

当在有雾的天气中拍摄风景时，应该巧妙地选择前景、中景和后景的画面结构方式，尽量选择景调较深的景物作为前景，这样前景清晰、中景朦胧、远景模糊，很容易表现出拍摄画面的层次感和纵深感，如图 3-45 所示。

> **小贴士**：雾天的光线色温偏高，读者在拍摄前，一定要设置合适的白平衡模式。由于云雾的亮度也很高，因此需要正确控制曝光量，避免拍摄的照片失去层次感。画面中若隐若现的景物会给观者一种朦胧感，增加照片的意境。

当在下雪的天气中拍摄风景时，特别是在雪后初晴时采用顺光拍摄，画面中将出现湛蓝的天空和洁白无瑕的雪地。由于雪地对光反射强烈，因此想要拍出雪的质感和层次感，最好在清晨或傍晚等时间进行拍摄，如图 3-46 所示，否则拍出来的画面容易缺少细节。

图 3-45 有雾天气的风景照片

图 3-46 拍摄雪景

小贴士：摄影师也可以利用影子让雪景增加立体感，如果在夜间拍摄雪景，则白色雪景在暗色环境的衬托下会很突出。

❑ 调节焦点

在拍摄风景照片时，如果是全景拍摄，但是又想要使画面中的所有景色清晰可见，则必须使用小光圈（光圈在 f/11.0 以上）、短焦距和广角镜头，还要将对焦点对准构图画面的下三分之一中心点上。

如果想要拍摄出突出主体景物的风景照片，就需要虚化背景，以及画面具有层次感。此时，对焦点要对准被拍摄主体，同时尽量使用大光圈或长焦距使景深变小后进行拍摄，如图 3-47 所示。

❑ 控制曝光

读者在进行风景拍摄时，必须保证画面中的被拍摄主体和阴影部分都得到正确的曝光。读者可以根据被拍摄主体来确定曝光量，但是在设置时需要适当增加曝光量，这样才能表现出阴影部分的细节。例如，在为夕阳拍摄剪影效果时，需要根据景物的光亮部分进行曝光，如图 3-48 所示。

图 3-47 突出主体景物的风景照片

图 3-48 为夕阳拍摄剪影效果

如果拍摄画面中的雪景、海面或天空占很大比例，则需要进行曝光补偿或使用包围曝光模式来得到准确的曝光。

小贴士：当在大光比环境下拍摄风景时，拍摄画面经常会出现高光过曝或暗部死黑的情况，导致大量的细节丢失，此时也可以先将照相机设置为包围曝光模式，再进行拍摄。

❑ 添加动态陪体

当以大海、江河、公路或天空为拍摄主体进行拍摄时，如果只拍摄主体，则画面中的景色

会显得平淡、单调，同时只能带给观者一种空旷和静止的感觉。此时，摄影师可以在拍摄画面中合理地添加人物、汽车、船只和飞鸟等动态陪体，既活跃和充实了拍摄画面，又为拍摄画面增加了被拍摄主体的氛围感。

但需要注意的是，无论是人的神情、动作和姿势，还是其他动态陪体的个数、大小、位置和方向等，出现在画面中时都要合理。在拍摄画面中，这些动态陪体只能起到画龙点睛的作用，不可喧宾夺主。图 3-49 所示为不同类型的风景照片中的动态陪体。

图 3-49　不同类型的风景照片中的动态陪体

3.3　任务实施

在掌握了风景拍摄的相关基础知识后，接下来读者需要完成 3 个风景拍摄任务，从而在实践中理解并掌握拍摄不同类型的风景照片的要点和技巧。

3.3.1　任务 1——小场景自然风景拍摄

自然风景包括自然界中的一切景物，如名山、江河、大海、瀑布、深林、田野、地质景观和动植物等。对于刚刚接触摄影摄像的读者来说，如果想要拍摄气势磅礴、主体庞大的景观，则可能难以拍出优秀的风景作品。

此时，读者应该将拍摄范围缩小到自己周围的环境中，选择一些小场景中的景观，并运用前面讲解的拍摄技巧进行多次拍摄练习，如图 3-50 所示。在不断的实践中提升自身的拍摄能力，再尝试拍摄大场景的风景，这样拍摄出优秀风景作品的概率就会提高很多。

图 3-50　小场景自然风景照片

❑ 关键技术——了解光圈范围

景深是指照相机在完成对焦后，在焦点前后仍然能够清晰成像的距离范围。在拍摄时，可以通过控制景深来拍出摄影师想要的效果。例如，在拍摄花草时，可以使主体清晰而背景模糊，以实现精简画面、突出主体的目的；或者在拍摄风景照片或集体合影时，可以使主体和背景都一样清晰，从而实现面面俱到的效果，避免顾此失彼。

景深的大小分别与光圈的大小、拍摄的距离和镜头的焦距有关。图 3-51 所示为光圈与景深的关系。光圈越大，则景深就越小，背景越模糊；光圈越小，则景深就越大，背景越清晰。

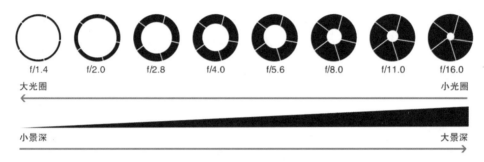

图 3-51　光圈与景深的关系

当在相同条件下拍摄风景照片时，镜头距离被拍摄主体越近，则景深就会越小，背景也会更加模糊；反之，镜头距离被拍摄主体越远，则景深就会越大，背景也会更加清晰。

> **小贴士**：在光圈和拍摄距离相同时，镜头的焦距越长，则景深越小；镜头的焦距越短，则正好相反。例如，设置 f/4.0 的光圈，并在拍摄画面中让被拍摄主体大小相同，则使用焦距长的镜头会让景深变小，背景变模糊。

❑ 拍摄数据

照相机：NIKON D800E	
光圈：f/8.0	
曝光时间：自动	
快门速度：1/99s	
ISO 感光度：250	

拍摄要点

1．使用大光圈和小景深

在拍摄风景照片时，在大多数情况下，摄影师想要得到清晰锐利的画面，因此常用的光圈值为 f/8.0 或更小的 f/16.0，用以避免拍摄画面内的景物因为光圈太大令景深过浅导致照片模糊的情况发生。

2．使用三脚架辅助拍摄

因为设置了较小的光圈，所以快门速度便会减慢，而为了避免手持照相机受到震动的影响，最好使用三脚架辅助拍摄，特别是在光线不足的情况下，如图 3-52 所示。

3．拍摄时间

最佳的拍摄时间是日出、日落前后半小时左右，这时太阳在地平线附近，光线透过云层的散射变得十分柔和，并且天空的色温由暖到冷或漫天金黄色，可以营造出温暖、舒适的画面效果。

4．注意水平线

在拍摄风景照片时，水平线比较重要，读者需要留意水平线是否平直，如果水平线出现偏差，则整个拍摄画面就会出现倾斜效果，如图 3-53 所示。

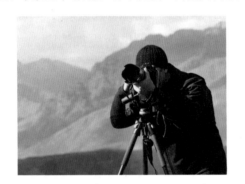

图 3-52　使用三脚架辅助拍摄

图 3-53　画面中的水平线

□ 拍摄技巧

1．设置较低的 ISO 值

除非自然光线很昏暗或动态陪体的移动速度过快，否则在拍摄风景照片时，最好使用比较低的 ISO 值，如 ISO100 或 ISO200。

2．善用引导线

风景照片中的引导线就是指一些由景物组成的线条，它可以引导观者的视线到某一特定的主体。例如，弯曲的小桥、路边的一列栏杆或垂直的灯柱等，都是风景照片中常见的引导线。包含引导线的风景照片还可以给观者带来有趣和主体突出的印象，如图 3-54 所示。

3．选择合理的天气

对于大自然来说，它每时每刻都在发生着变化。因此，读者不应该将拍摄天气局限于晴天。在不同的天气条件下，景物也会有不同的视觉表现。所以，读者可以尝试在不同的天气

条件下拍摄自然风景，如图 3-55 所示。

图 3-54 引导观者视线

图 3-55 不同的天气条件下的自然风景

4．选择合适的构图

对于摄影新手来说，好的构图能够极大限度地提升画面的感染力。所以，可以在拍摄时多留意前景、中景和后景的画面结构，使拍摄完成的风景照片比较平衡和有深度。

3.3.2 任务 2——逆光角度风景拍摄

在风景拍摄中，逆光拍摄是一种既有一定拍摄难度，又可以产生独特艺术效果的摄影手法。经常使用的逆光拍摄效果有两种：一种是剪影效果；另一种是"轮廓光"效果。

由于逆光是从景物背后照射来的，因此，画面中的被拍摄主体往往是没有直射光照射的暗沉部分，这也使得画面中的景物不容易表现出明暗层次和线条，并且拍摄画面具有反差大、变化多等特点，如图 3-56 所示。

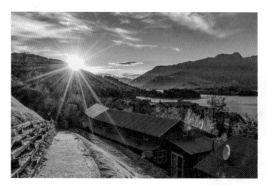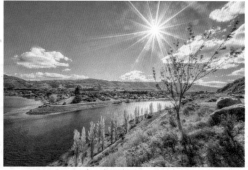

图 3-56 逆光角度拍摄的风景照片

小贴士： 如果读者没有丰富的拍摄技巧和经验，则采用逆光进行拍摄会造成被拍摄主体的曝光不准确，从而造成风景照片失去独特的光影魅力。

❑ 关键技术——了解对焦模式和自动对焦锁功能

对焦是指在进行拍摄任务时，通过调整照相机的镜头来使拍摄画面清晰成像的过程。其方式分为自动对焦和手动对焦两种。

照相机中的对焦模式包括单次自动对焦模式和连续自动对焦模式，与之相配合的还有单点

对焦和多点对焦等选择。

在拍摄大山和建筑等静态风景时，应该选择单次自动对焦模式配合单点对焦或多点对焦；在拍摄江河、大海和花草（遇风则动）等动态风景时，应该选择连续自动对焦模式配合多点对焦。

大部分的风景拍摄使用小景深和大光圈来扩大弥散圈，扩大拍摄画面中的清晰范围，向观者清楚地交代环境。

> **小贴士**：读者需要注意，无论存在多少对焦点，最终合焦点只有一个。从理论上来说，应该只有合焦点的焦平面是清晰的，但是由于弥散圈的存在，实际上对焦点前后一定范围内的景物都是清晰的。

❑ 自动对焦锁

在单次自动对焦模式下，"自动对焦锁"是一个非常有用的照相机功能。执行以下几个步骤就可以完成对焦锁定。

① 对准被拍摄主体。

② 把被拍摄主体放置在对焦点。

③ 半按快门进行对焦。

④ 在被拍摄主体成功对焦后，维持半按快门的状态，移动照相机进行取景构图。

⑤ 在完成取景构图后，全按快门进行拍摄，拍摄完成的风景照片中的被拍摄主体依然清晰。

❑ 拍摄数据	
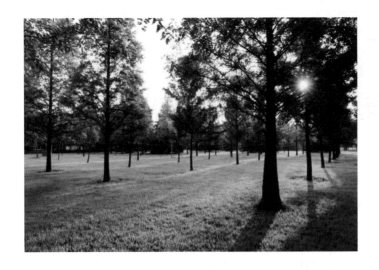	照相机：Canon EOS 60D
	光圈：f/6.3
	快门速度：1/82s
	ISO 感光度：320
	曝光时间：1/80s
	曝光补偿：1/-3 EV
	焦距：35mm
	拍摄要点

1. 以被拍摄主体的曝光量为主

在逆光拍摄风景时，曝光要以被拍摄主体的曝光量为依据。例如，在拍摄日出或晚霞时，就应以天空或太阳的曝光值为主要依据。

2. 选择较暗的背景

在逆光拍摄花卉、植物和动物等轮廓清晰、质感透明的景物时，应选择较暗的背景予以反衬，在曝光时以高光部位为测光依据，用以形成拍摄画面上较强的光比反差、强化逆光光效，从而达到轮廓清晰、突现主体的艺术效果。

3. 选择明亮的背景亮度

在逆光拍摄的条件下，如果想要拍摄剪影效果，则应以明亮的背景亮度作为曝光依据。

4. 注意眩光的影响

由于在进行逆光拍摄时，照相机对着强光源，因此需要注意眩光（眩光是指视野中由于不适宜亮度分布，或者在空间或时间上存在极端的亮度对比，以致引起视觉不舒适和降低物体可见度的光线）对画面的影响。

读者可以使用遮光罩或使用手、帽子和纸板等物体遮挡在镜头前，也可以调整拍摄角度，以防止产生眩光画面。

❑ 拍摄技巧

1. 在背光时可以添加"曝光补偿"

因为在拍摄时是正面朝向太阳的，所以如果使用半自动模式（光圈先决），则照相机可能会把拍摄画面调整得比较暗沉，此时，摄影师需要为拍摄画面进行曝光补偿来修正该种情况。但需要注意的是，调整幅度不能过大，以避免拍摄画面中的背景呈现一片死白的情况。

2. 使用小光圈

使用小光圈进行拍摄，一个原因是在拍摄时面向太阳，所以要避免画面产生过度曝光的情况；另一个原因是太阳光晕可以产生散射效果。

3. 开启照相机曝光补偿功能

现在的很多照相机会自带曝光补偿功能。当摄影师在光差大的环境下进行拍摄时，使用此功能可以平衡拍摄画面中较亮或较暗的部分；当摄影师在背光的情况下进行拍摄时，使用此功能可以将拍摄画面中比较暗沉的部分也显示出来。

Nikon 照相机的曝光补偿选项是"主动式 D-Lighting"，Canon 照相机的曝光补偿选项是"曝光补偿/自动包围曝光设置"，Sony 照相机的曝光补偿选项是"动态范围优化"，后两种照相机的曝光补偿选项设置如图 3-57 所示。

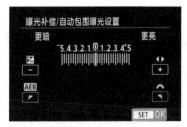

图 3-57　Canon 照相机和 Sony 照相机的曝光补偿选项

3.3.3　任务 3——广角人文风景拍摄

使用广角镜头拍摄的照片一般画面场景比较大，画面中的元素也比较多，可以增强画面的立体感，如图 3-58 所示。

图 3-58　广角人文风景

下面是广角风景作品具有的 3 个特点。

（1）景别比较大，画面给人一种恢宏大气的感觉。

（2）景别大使得画面包含的元素更多，信息也会更多，画面的叙述性相对而言就会增强。当观者查看画面时，会感觉画面的故事性和可读性比较强烈。

（3）画面中的元素具有近大远小的特点，这可以为画面呈现较好的空间感。

❏　关键技术——选择合适的测光模式

现在的大多数照相机的测光模式包括评价测光、中央重点测光和点测光 3 种模式，这 3 种模式各有优缺点。读者在进行风景拍摄时，不能一概而论，而应该在不同的场景选用不同的测光模式。

如果是进行大场景的风景拍摄，包含天空、地面、山川、河流、道路、房屋和林木等，景物分布均匀，没有十分明确的单一主体，并且景物明暗对比大。在这样的场景中，如果单独对某一局部进行测光，则拍摄画面必然会顾此失彼，所以应该以评价测光模式为基础，通过调节曝光补偿，来让高光部分略过曝，暗沉部分略欠曝，这样就可以获得层次分明、曝光准确的风景照片了。

在进行风景拍摄时，如果有非常明确的单一主体，如被拍摄主体为一棵树、一栋房子或一

群人等，则为了更好地突出主体，发挥主体在画面中的视觉中心作用，应该采用中央重点测光模式或点测光模式，让被拍摄主体部分曝光正确，而被拍摄主体周围的环境适当兼顾即可。

☐ 拍摄数据

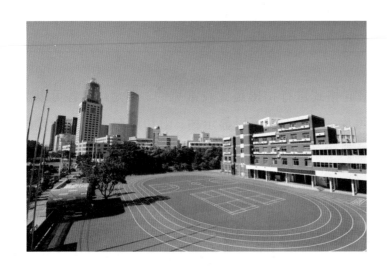

照相机：NIKON D7100

镜头：10.0～24.0mm f/3.5～f/4.5

光圈：f/9.0

曝光时间：1/200s

ISO 感光度：100

拍摄要点

1．适当取舍构图元素

在使用广角镜头拍摄风景时，由于景别比较大且元素比较多，从构图的角度来说，需要对构图元素进行取舍，不能将所有元素都纳入拍摄画面中。摄影师应该从画面构图元素能够表达的意图考虑是否将其纳入拍摄画面中。

同时，由于广角镜头的视角的特点之一是不能通过虚化来突出显示主体，因此，画面需要给观众一种整洁、干净的感觉，这也就需要摄影师在安排画面元素时，排除不必要的干扰因素。

2．渲染前景

广角镜头的优点之一是摄影师可以近距离接触感兴趣的元素，使其在场景中变得更加重要。也就是说，广角镜头改变了框架中元素的感知尺寸，使前景的显示效果变得更大，而后景中的元素看起来更小。

当在实际的拍摄中使用这一技巧时，最佳的拍摄方法是使用低角度将前景元素全部显示。同时由于广角镜头提供更大的景深，因此摄影师可以利用接近前景元素这一特性，使拍摄完成的风景照片获得相当高的清晰度。

3．注意角度

因为广角镜头经常在框架的边缘处产生扭曲，所以直线看起来是向内会聚的。虽然可以将其当作艺术加工，但是摄影师在拍摄时，还是尽量保持照相机与地平线处于同一水平线，这样可以最大限度地减少扭曲效果。

4. 突出广阔的视野

使用广角镜头意味着摄影师可以捕捉更多景观，这对拍摄画面起着比较有利的作用。首先，广角镜头可以展示风景的空间感。其次，广角镜头可以通过把物体放在重要位置来突出显示单个主体的强大效果，也可以显示该主体与整个画面的关系。更重要的是，通过广角镜头可以突出画面前景的纵深感，还可以烘托气氛和渲染周围环境。

❑ 拍摄技巧

1. 拍摄竖构图

在使用广角镜头进行拍摄时，以横向格式进行拍摄是比较常见的。但是，读者可以尝试使用广角镜头拍摄一些竖构图的风景照片，这样不仅可以显示树、山和瀑布等景观元素的全部高度，还可以捕捉这些景观元素在镜头中的整个长度，如图3-59所示。

2. 拍摄狭小空间

有些风景并不是开阔的景观，而是狭小的空间，这对摄影师的拍摄构成了巨大的挑战。在狭小空间的条件下，广角镜头依然具有更宽的视角，可以让摄影师捕捉更多场景。

图3-60所示为在广角镜头下的狭小空间风景照片，可以看到峡谷两侧是全景，而画面中心则是需要观者深入了解的峡谷墙纹理。从图3-60中可以看出峡谷实际上很窄，同时摄影师为画面融入了一些天空元素，也从侧面突出了峡谷的深度。

图3-59　竖构图风景照片

图3-60　狭小空间风景照片

3. 锻炼选景的能力

读者需要知道，不是所有的风景都适合拍摄大场景。对于一个刚刚接触摄影摄像的人来说，参考并模仿成熟摄影师的作品，从中找到成熟的构图方式和摄影技巧，不失为一个很好的学习路径。

4．关于场景的选择

在使用广角镜头拍摄风景时，采用比较单一的背景进行拍摄，是比较容易上手的拍摄方法。也就是说，画面中干涉主体的元素越少越好。可以选择水面、天空或山峰等景观，或者把这几个元素结合在一起，这样虽然被拍摄主体比较少，但是拍摄出的画面还是比较宏大的，是不错的场景选择。

3.4　检查评价

本学习情境完成了 3 个场景的风景拍摄任务。在读者完成本学习情境内容的学习后，需要对读者的学习效果进行评价。

3.4.1　检查评价点

（1）小场景自然风景拍摄中光圈与焦距的设置。

（2）逆光角度风景拍摄中对焦模式的选择和使用。

（3）广角人文风景拍摄中测光模式的设置。

3.4.2　检查控制表

学习情境名称	风景拍摄		组别		评价人		
检查检测评价点					评价等级		
					A	B	C
知识	了解风景拍摄的特点						
	理解光源在风景拍摄中的作用						
	了解风景拍摄中前景、中景和后景的应用						
	了解光圈范围						
技能	能够掌握风景拍摄的器材选择						
	能够掌握风景拍摄的构图技巧						
	能够掌握风景拍摄的构图方式						
	能够掌握风景拍摄的实用技巧						
素养	能够认真、细致地观察环境，明确拍摄意图						
	在拍摄过程中，能够耐心等待，善于捕捉拍摄时机						
	在团队合作过程中，能够主动发表自己的观点						
	能够虚心向他人学习，并听取他人的意见及建议						
	能够细致地观察生活，并反应在拍摄作品中						
	在工作结束后，能够整理并归还器材，同时注意保护自然环境						

3.4.3 作品评价表

评价点	作品质量标准	评价等级		
		A	B	C
主题内容	按照任务要求，选择适当的拍摄对象，主题明确			
直观感觉	画面元素运用恰当，符合当代审美价值导向。作品的真实性不能偏离人们在客观现实基础上的艺术想象，符合大众审美			
技术规范	画面的尺寸与分辨率符合拍摄要求，画幅的长宽比例设置正确			
	滤色镜等器材选择合适			
	构图合理，前景、中景和后景的应用适当			
	光线、色彩、远近和虚实安排等元素的运用到位			
镜头表现	作品体现个人的独到见解和鲜明特征，通过艺术方式表达出对人文环境、人文精神的深切关怀和社会担当			
艺术创新	作品具有创新性，具有更高的艺术探索价值，在技术运用和艺术表达方面有提升			

3.5 巩固扩展

根据在本学习情境中学习的内容，读者能够举一反三，参考如图 3-61 所示的风景作品，运用所学的相关知识拍摄一组风景摄影作品。题材不限，可以是自然风景，也可以是人文风景。要求合理地运用镜头，熟练地操作照相机，将摄影技术（如光源、色彩、前景、中景和后景等元素）充分应用到作品中。

图 3-61 参考风景作品

3.6 课后测试

在完成本学习情境内容的学习后，接下来读者需要通过几道课后测试题来检验一下学习效果，同时加深对所学知识的理解。

一、选择题

1．下面哪个选项不属于风景拍摄的构图基本原则？（　　）

A．要有色彩丰富的画面　　　　　　　　B．要有明确的主题

C．要有动人的单一主体　　　　　　　　D．以上都不是

2．在风景拍摄的构图中，通常可以将一幅照片所表现的景物分为前景、（　　）和后景 3 个部分。

A．近景　　　　　　B．特写　　　　　　C．中景　　　　　　D．远景

3．下列哪个选项不是风景拍摄中经常使用的构图方式？（　　）

A．九宫格构图　　　B．水平线构图　　　C．"S"形线构图　　　D．图案构图

二、判断题

1．在拍摄的风景照片中，画面内的景物要具有前后分明的层次关系，以营造出一定的空间感和纵深感，从而增加作品的表现力。（　　）

2．在拍摄风景照片时，在拍摄画面中合理地添加动态陪体，既活跃和充实了拍摄画面，又为拍摄画面增加了被拍摄主体的氛围感。（　　）

3．在拍摄风景照片时，如果是全景拍摄，但是又想要使画面中的所有景色清晰可见，则必须使用大光圈、短焦距和广角镜头。（　　）

新闻专题拍摄

新闻影片是以现代电子技术为传播手段，以声音和画面为传播符号，对国内外新近或正在发生的政治、军事、经济、外交和文化等领域的时事动态通过电视、手机和计算机等媒体进行报道的影片。

新闻影片具有报道性、记录性、及时性和定期性等制作特点。想要拍摄新闻专题影片，读者在掌握基本拍摄技能的前提下，还需要了解新闻专题拍摄的方法和技巧，以解决新闻专题影片应该拍什么、怎样拍的问题。

4.1 情境说明

新闻专题拍摄根据内容不同可以划分为几种类型，在拍摄不同类型的新闻专题影片时，拍摄的侧重点和拍摄技巧都有所不同。

在本学习情境中，读者将通过学习拍摄会议类新闻影片，来了解新闻专题影片中的重点内容、细节内容和全面内容等不同侧重点的拍摄技巧，从而可以快速掌握新闻专题拍摄的基本技法。

4.1.1 任务分析——掌握新闻专题拍摄的内容

本学习情境将通过完成 3 个方面的任务来完成 1 个场景的新闻专题影片的拍摄任务。通过完成拍摄任务，读者可以由浅入深，逐步地学习拍摄新闻专题影片的方法。

在进行拍摄工作之前，需要先学习摄像机和新闻专题拍摄的相关基础知识，了解摄像机的基本结构、摄像机的持机方式、摄像机的使用方法、新闻专题影片的分类、会议类新闻的角度与切入点、新闻专题影片的画面构成，以及新闻专题影片的拍摄技巧等内容。充分理解这些基础知识，有利于读者完成优秀新闻专题影片的拍摄。图 4-1 所示为本学习情境中所拍摄的会议类新闻影片的部分画面效果。

图4-1　本学习情境中所拍摄的会议类新闻影片的部分画面效果

4.1.2　任务目标——掌握新闻专题拍摄的技法

通过完成3个方面的任务，读者需要掌握以下知识内容。

- 了解摄像机的基本结构
- 掌握摄像机的持机方式
- 理解摄像机的使用方法
- 了解新闻专题影片的分类
- 掌握会议类新闻的角度与切入点
- 掌握新闻专题影片的画面构成
- 掌握新闻专题影片的拍摄技巧

4.2　基础知识

新闻专题拍摄是以摄像技术为手段，以影像和声音为媒介，对新近发生或发现的事实进行报道的一种摄影形式。想要拍摄出优秀的新闻专题影片，就应该熟知新闻专题拍摄的技巧，同时能够熟练地使用摄像机，即将摄像技术与艺术相结合，完成摄像作品。

4.2.1　摄像机的基本结构

摄像就是使用摄像机把光学图像信号转变为电信号，以便存储或传输。当使用摄像机拍摄一个物体时，此物体上反射的光被摄像机镜头收集，使其聚焦在摄像器件的受光面上，再通过摄像器件把光信号转变为电信号，即得到了"视频信号"。

光电信号很微弱，需要先通过预放电路进行放大，再经过各种电路进行处理和调整，最后得到的标准信号可以传送到录像机等记录媒介上记录下来，也可以通过传播系统传播出去或传送到监视器上显示出来，这是摄像作品的成像和播放原理。

在现代化的生活中，视频影片担任着极为重要的角色。因为其直观、真实、传播方式便捷和实用立体等优点，使得视频影片成为当今社会大众记录信息和传播交流的重要工具与手段，同时，观看视频影片也是大众需要和喜爱的娱乐方式之一。图4-2所示为拍摄现场的摄像画面。

图 4-2　拍摄现场的摄像画面

任何影片都不是独立生成的，而是摄像师使用摄像机和一些摄影器材，花费一定时间拍摄完成的。

摄像机是影片制作中重要的设备之一，因为摄像师能否熟练地操作摄像机，对影片质量有着很大的影响。所以，接下来为读者介绍有关摄像机的种类和基本结构，帮助读者初步认识和了解摄像机。

❑ 摄像机的种类

摄像机的用途广泛、种类繁多，按照不同的分类标准有不同的分类方式，具体包括专业用途、存储介质、感光元件和高清指标4种分类标准。其中，常用的分类标准是专业用途，其他几种分类标准，只对读者掌握摄像机的技术特点有明确的帮助，这里不再赘述。

摄像机按照专业用途和成像品质分类，通常分为家用级、专业级和广播级3类。从品质和价位方面来看，家用级摄像机的价格低廉，但是成像品质一般；广播级摄像机的价格较高，但是成像品质精美；而专业级摄像机不管是价格还是成像品质，都介于两者之间。

● 家用级摄像机

家用级摄像机主要应用在图像质量要求不高的场合，如家庭聚会、私人聚会和朋友聚餐等。因为此类摄像机具有体积小巧、重量轻微、便于携带，以及一定的隐蔽性等优点，所以也被称为"掌中宝"摄像机，如图4-3所示。

> **小贴士**：除了用于个人和家庭娱乐，许多特殊条件的拍摄任务也经常采用家用级摄像机，如体育特技摄像等。

图 4-3　家用级摄像机

● 专业级摄像机

专业级摄像机一般应用在广播电视以外的专业领域，如教育、工业和医疗等行业。相比于广播级摄像机，此类摄像机比较轻便，价格也适中，而拍摄的影像的质量只是略低于广播级摄像机拍摄的影像的质量，如图 4-4 所示。

图 4-4　专业级摄像机

小贴士： 由于专业级摄像机的感光元件的制造技术和质量有了很大提高，因此该类摄像机在清晰度、信噪比和灵敏度等重要指标上，已经和广播级摄像机没有多大区别。如果说有不足，那就是在耐用度和特殊性能方面，还达不到广播级摄像机的水平。

● 广播级摄像机

广播级摄像机主要应用在广播电视领域，如电视台、影视公司和专业的广告公司等。相比于其他两类摄像机，此类摄像机拍摄的影像的质量最高，工作性能全面而强悍，机器结实耐用，但是价格也往往相对较高。同时由于功能多，使得此类摄像机的体积也比较大，重量也比其他两类摄像机要重，如图 4-5 所示。

图 4-5　广播级摄像机

❑ 摄像机的基本结构

摄像机拥有众多生产厂商，使得其型号和外观有较大的差异，但是无论是哪款摄像机，其基本的外观结构都是相似的。

从摄像机的外观结构来说，摄像机由镜头、机身、寻像器、话筒和电池等部分组成，如图4-6所示。

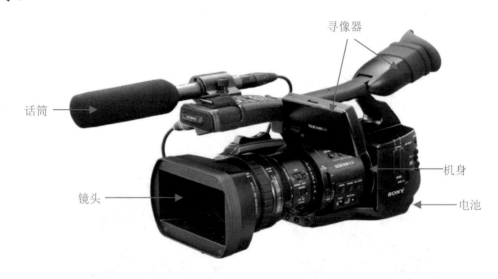

图 4-6　摄像机的外观结构

● 镜头

与照相机的镜头形式相似，摄像机的镜头是由若干组透镜组成的，被拍摄场景通过镜头成像在摄像器件上。摄像机的镜头同样可以分为定焦镜头和变焦镜头。

● 机身

摄像机的机身包括摄像器件、信号处理电路和录像部件。

摄像器件的作用是把经过镜头的光信号转变为电信号；信号处理电路是摄像机中对电信号进行处理的部件；录像部件用于将视频信号存储于记录部件中。

● 寻像器

摄像机中的寻像器也被叫作取景器，实际上是一个微型监视器，其作用是在取景时方便摄像师观察摄像内容，但是寻像器只有在通电的情况下才能使用。

● 话筒

摄像机中的话筒能将声音信号转变为音频电信号，是录制声音的重要工具。摄像机上主要配置内置话筒和外接话筒两部分。

内置话筒可以用来录制语言清晰度要求不是很高的现场同期声。如果想要更加清晰、更加准确地录制现场同期声，则应该采用外接话筒进行收录。

● 电池/电源

电池是保证摄像活动正常进行的重要支持，摄像机可以由交流电源和直流电源供电。当采

用交流电源供电时，交流电源被电源适配器转换为供摄像机使用的直流电源，只要不停电，摄像机都能正常工作。而在流动性较强的摄像任务中，需要采用可移动电源供电。尤其是在户外拍摄，没有交流电源时，电池就成了摄像活动的唯一能源。

❏ 顶部操作面板

在进行摄像的过程中，当对摄像机的参数进行调整时，摄像机顶部的操作面板拥有其他操作面板无法实现的功能，包含转场过渡操作、背光开关、背光调节、时间数据选择、查看电池状态、激活状态屏幕和摄像机信号切换等功能，如图 4-7 所示。

❏ 手柄操作面板

在进行摄像的过程中，摄像师会根据实际情况对摄像机的相关参数进行调整，而摄像机手柄上的操作面板通常是低位拍摄时使用，它包括播放控制区、变焦手柄、变焦开关、音量设置、录制开关和暂停控制杆等，如图 4-8 所示。

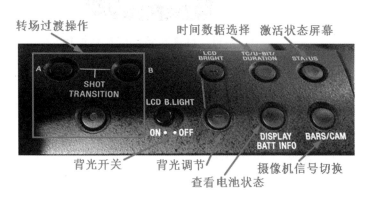

图 4-7　摄像机顶部的操作面板

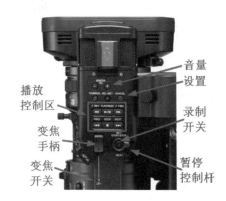

图 4-8　摄像机手柄上的操作面板

❏ 音频输入部件

如今的摄像机不仅是拍摄视频的工具，也是现场同期声的录制设备。所以，摄像机上也拥有音频输入插口、内置话筒和外接话筒支架等部件，如图 4-9 所示。

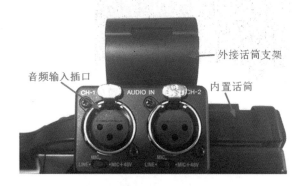

图 4-9　摄像机上的音频输入部件

❏ 把手区域按钮

在拍摄影片的过程中，摄像机的把手是频繁使用的部件，因此摄像机的把手上集中了拍摄影片的常用按钮，包括立刻切换为自动光圈、电动变焦杆、回放、松开把手和录制按钮等按钮，

如图 4-10 所示。

❏ 背部操作面板

摄像机背部的操作面板包含的内容较多，同时电源开关和电池也在背部操作面板中。在日常拍摄中，背部操作面板的使用也是比较频繁的，它包括记录音频、快/慢动作、显示菜单、设置拨盘、返回键、电源开关、直流电源和电池等，如图 4-11 所示。

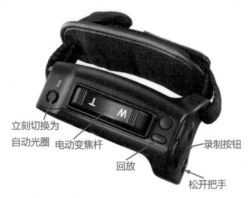

图 4-10　摄像机上的把手区域按钮

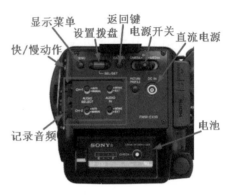

图 4-11　摄像机背部的操作面板

❏ 镜头控制区

镜头是摄像机中的核心部件之一，因此，对摄像机镜头部分的熟练掌握是学习拍摄影片的重中之重，而控制镜头的按钮区域位于镜头的侧面。

区域内包括镜头保护罩、镜头盖开关、对焦环、变焦环、瞬间对焦、光圈环、光圈手动/自动、手动变焦开关和手动对焦开关等按钮，如图 4-12 所示。

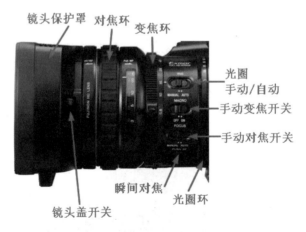

图 4-12　控制镜头的按钮区域

❏ 侧面操作面板

本节介绍的这款摄像机的储存卡插槽位于摄像机左侧操作面板的后方，极大地方便了操作。侧面操作面板通常在拍摄前使用，用以调整或设置目镜拍摄的参数。

侧面操作面板包括滤镜选择开关、可指定按钮区、储存卡选择按钮、斑马线、增益调节、白平衡调节、峰值、全自动和储存卡插槽等，如图 4-13 所示。

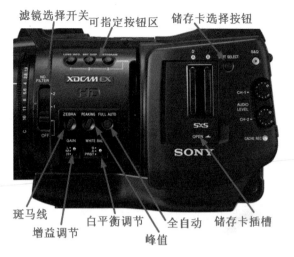

图 4-13　摄像机侧面的操作面板

小贴士：本节以 SONY 的 PMW-EX1R 摄像机为例，对摄像机外观上各个角度的操作面板进行介绍。

4.2.2　摄像机的持机方式

总的来说，无论采用哪种方式握持摄像机，握持摄像机都应该做到平稳、放松和匀速。而使用正确的摄像机持机方式，不仅可以获得理想和稳定的拍摄画面，还可以在一定程度上减轻拍摄的疲累感。

掌握正确的摄像机持机方式，是每一位摄像师提升职业素养时必备的基本功，同时，正确持机才能拍摄出符合要求的影片作品。

❑ 肩扛式

随着摄像机设备的日益小型化、轻便化和一体化，以及运动肩架等减震装置的不断完备，使得在拍摄新闻专题影片、纪实专题影片、广告专题影片和电视剧时，摄像师会使用肩扛式的持机方式来拍摄综合运动镜头，这也从侧面说明，肩扛式持机方式一般适用于专业级摄像机。下面讲解肩扛式持机方式中身体各部位的动作摆放。

● 手部动作

当使用肩扛式持机方式时，摄像师需要将摄像机置于右肩，右手穿过手持带握紧摄像机的主体部位，再把拇指放在录制按钮处，食指和中指按压变焦按钮，其余的手指可以搭在机器的前部。左手托住摄像机并置于对焦环上。采用舒适又稳定的姿势，确保摄像机稳定不动，如图 4-14 所示。

● 眼部动作

右脸颊贴住摄像机机身，再将右眼轻轻靠在寻像器目镜的眼罩上。在拍摄时需要将双眼睁开，以便观察拍摄现场的整体情况。

● 身形动作

在没有三脚架的情况下，摄像师需要利用自己的腰部和手臂动作模拟三脚架的功能。在操作时摄像师的肩膀要放松，右肘紧靠体侧。

● 呼气动作

在拍摄时要使用"腹式呼吸法"，即胸放松，双肩不向上耸动，只利用腹部完成收缩的呼吸方式。此方法可以减少身体震动，利于拍摄。

● 脚部动作

当使用肩扛式持机方式进行拍摄时，双脚应与肩同宽，用于稳定重心，脚尖稍微向外分开，以保持身体平衡，如图 4-15 所示。

图 4-14　肩扛式持机方式的手部动作

图 4-15　肩扛式持机方式的脚部动作

当走动拍摄时，尽量利用膝关节和腰部的缓冲作用以减少拍摄画面的抖动。即双腿可以适当弯曲，蹑着脚走；腰部以上的身体部分要挺直，不受脚下的动作干扰，尽量使传到肩部的震动减弱。腰、腿和脚三者协调配合，使身体达到移动滑行的效果，从而进一步减弱震动。

肩扛式持机方式的优势是具有正常水平的视角，以及运动节奏的"人形"效果，还有调整镜头的灵活性。

❑　手持式

在一般情况下，手持式的持机方式需要站立进行拍摄，在拍摄时要用双手紧紧地托住摄像机，同时肩膀要放松，右手肘紧靠体侧，将摄像机抬到比胸部稍微高一点的位置，如图 4-16 所示。然后右手持机，左手五指并拢，成圆弧状扶住液晶屏的左边沿并罩在其上方，用以挡住左方和上方射进来的光线，以及稳住摄像机。采用舒适又稳定的姿势，确保摄像机稳定不动。

手持式持机方式的优势在于拍摄时有较大的灵活性，在一定范围内可以突破环境的限制，对拍摄环境的变化可以迅速地做出反应，适合在复杂的拍摄环境或运动状态下进行拍摄。

❑　蹲持式

为了适应低机位的拍摄要求，摄像师可以采用下蹲式的持机方式进行拍摄，如图 4-17 所

示。具体的操作方式是把寻像器目镜的眼罩打开，将寻像器调节至最佳观察角度，摄像师左膝着地，再使用右手进行变焦、启动录像和暂停录像等操作，并且左手要扶住摄像机，用以获得稳定的拍摄画面。

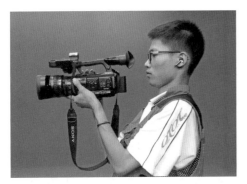

图 4-16　手持式持机方式

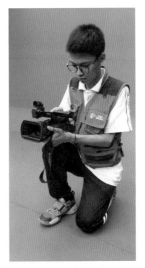

图 4-17　蹲持式持机方式

❑ 掌托式

对于家用级摄像机来说，可以采用掌托式的持机方式，如图 4-18 所示。具体的操作方式为左手托住摄像机的机身，右手持机，并适当调节扣手皮带，同时左右手肘尽量贴紧胸部，形成一个稳定的三角形，用以稳定摄像机的机身，腿部和上身采用与肩扛式持机方式相同的动作。

❑ 托举式

如果拍摄对象被前方人群或物体挡住，则摄像师可以采用托举式的持机方式进行拍摄，如图 4-19 所示。

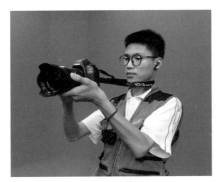

图 4-18　掌托式持机方式

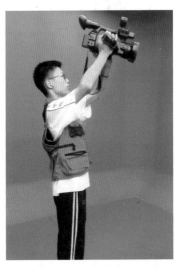

图 4-19　托举式持机方式

具体的操作方式是把摄像机举高，再把寻像器目镜液晶屏向水平线以下调节，右手握机，左手托机，使摄像机可以越过前方的遮挡人群或物体，让摄像师从液晶屏上观察拍摄效果，并且调节方式设置为自动。但是当使用此方式拍摄镜头时，拍摄时间不宜过长。

❑ 抱持式

抱持式的持机方式是指将摄像机置于摄像师腰际进行拍摄，如图 4-20 所示。具体的操作方式是将寻像器目镜的眼罩打开，调整目镜的角度便于观察，使用右手肘夹住摄像机的机身，左手则托住摄像机的底部。

在拍摄时可以使用右手拇指按压变焦按钮，再使用食指按压把手上的录制按钮，保持平缓的呼吸，时间较短的拍摄可以屏息。采用抱持式持机方式进行拍摄，可以灵活地调节摄像机的拍摄角度。

❑ 依托式

为了在拍摄影片的过程中获得更加稳定的画面，在采用肩扛式或掌托式持机方式的基础上，摄像师可以依托拍摄环境中的一些物体进行拍摄。例如，可以将身体依靠在树干和墙等垂直物体上，也可以将手臂支撑在窗台、桌面或箱子等水平物体上，如图 4-21 所示。

图 4-20　抱持式持机方式

图 4-21　依托式持机方式

❑ 摇臂和轨道

在摄影摄像技术日新月异的当下，摇臂摄像技术在棚内综艺、体育赛事和演唱会等类别的影片拍摄中发挥了不可忽视的作用，如图 4-22 所示。它大大丰富了影片的镜头语言，增加了镜头画面的灵活性和多元化，也给镜头画面增添了磅礴的气势和纵深的空间感，使观者有一种身临其境的感觉。

同时，将摇臂摄像机与轨道结合使用完成拍摄任务，其特有的长臂优势和平稳移动优势，经常能够拍摄到其他摄像机捕捉不到的镜头，如图 4-23 所示。

图 4-22　摇臂摄像机

图 4-23　将摇臂摄像机与轨道结合使用

4.2.3　摄像机的使用方法

在第一次使用摄像机时，读者需要详细阅读使用手册，所有的摄像机都有使用手册，它可以帮助读者快速地熟悉摄像机的功能，并提示易犯错误。为了使读者能够更好地完成影片的拍摄任务，接下来讲解拍摄前的准备工作和拍摄影片的操作步骤。

❏　拍摄前的准备工作

不管是何种类型的摄像机，如果想要在拍摄过程中使摄像机保持连续的、顺利的工作状态，就需要在拍摄前进行充分的准备。

●　电源和电池

在拍摄前，首先需要确定电源的类型，并为电池预备充足的电量，如图 4-24 所示。电力是摄像机的生命，断电则意味着拍摄活动的被迫结束。

图 4-24　电源和电池

在拍摄期间，应随时注意电池的电力储备情况，摄像师需要在拍摄现场寻找电源，及时使用充电器补充电力。

> **小贴士**：摄像师应该避免在摄像机处于开机状态时更换电池或连通交流电源，以免对电子设备造成损害。在电量短缺的情况下，应该尽量关闭液晶屏，再使用寻像器取景，并减少推、拉变焦的频率。

● 话筒

在拍摄前选择适合拍摄场景的话筒类型，同时需要确定话筒所用电池的容量。

● 摄像机电缆

传统摄像机与便携录像机之间需要使用多芯电缆线进行连接，在外出拍摄时需要携带电缆线，一体机则不需要电缆线。如果需要在出外景时通过监视器播放已拍摄镜头，则需要带好音频线和视频线等。

● 三脚架

如果拍摄任务对画面的稳定性要求比较高，则摄像师在拍摄前需要准备好三脚架。

● 监视器

LCD 监视器和取景器是摄像师观察拍摄场景的工具，不同场合可以采用不同的方法。通常在室内拍摄时多采用 LCD 监视器，而在室外光线较强的情况下拍摄时则多采用取景器，如图 4-25 所示。

图 4-25　摄像机上的监视器

● 照明设备

在拍摄前，摄像师需要了解拍摄现场的情况，了解拍摄内容是否需要布光设置。如果需要灯光照明，就需要根据场景的需求提前准备好不同的灯光设备、电源转接头和相关工具等。

● 拍摄前观察环境

在拍摄前，摄像师需要观察周围的状况，特别是在包含沟渠、建筑工地和马路等场地时。当在这些地方出外景时，摄像师应该提前做好防护措施和相关注意事项，以免造成不必要的伤害。

❑ 拍摄影片的操作步骤

① 完成拍摄前的各种准备工作，如安装电池、DV 带等部件。

② 取下镜头盖，打开电源开关，打开 LCD 监视器。

③ 根据拍摄环境和画面要求选择一种持机方式，保证持机动作是正确的。使用右手除大拇指外的其余手指穿过手持带握紧摄像机的主体部位，再把拇指放在录制按钮上，最后将其余的手指置于机器的前部即可。

④ 在取景时默认进行自动对焦，不需要手动操作。当需要手动变焦时，通过右手中指和食指推拉摄像机的手动变焦开关按钮来实现变焦。

⑤ 当开始录制时，按下录制按钮开始拍摄。在拍摄过程中，被拍摄场景需要一直在 LCD 监视器上显示。

⑥ 当拍摄结束时，再次按下录制按钮。

⑦ 查看拍摄的视频。在摄像机手柄上的操作面板中，通过按下相应的按钮来播放视频。

4.2.4 新闻专题影片的分类

新闻报道的范围包括政治、经济、军事、外交和文化等各个领域，不同的领域会采取不同的报道方式，甚至在同个领域中因为新闻的性质不同也会采取不同的报道方式。广泛的报道范围使得新闻的种类也比较多，下面介绍以性质为划分标准的新闻种类。

❏ 突发类新闻

突发类新闻不仅包括山洪、泥石流和地震等自然灾害的新闻，还包括车祸、火灾、突击检查和刑事案件等人为灾害的新闻，这类新闻影片的拍摄和制作特点是"快"。图 4-26 所示为突发类新闻的拍摄画面。

图 4-26 突发类新闻的拍摄画面

当拍摄突发类新闻时，到达事发现场的速度要快，到达时间越早，就可以收集越多的信息。甚至有时不用到达现场就可以开始拍摄新闻。同时，当在灾害现场进行拍摄时，要保证自己的人身安全。

例如，在拍摄火灾新闻时，从远处就可以看见浓烟，当前场景就可以作为该新闻的重要内容，开始拍摄记录。在火灾现场进行拍摄，必须做好相关的防护措施。

再例如，在拍摄突击检查新闻时，可以从前往现场的汽车上开始拍摄，包括执法机关工作人员前往现场的画面和到达现场时周围人员的反应，不同人员的不同反应，都会和稍后出现的检查画面形成较为强烈的反差，这在新闻影片播出时将成为很好的信息点。

新闻信息的采集工作是否到位，新闻信息是否完整，是安排新闻信息处理工作的主要依据。当然，在处理突发类新闻的过程中，一些新闻事件的信息链会基于种种原因出现新环，而在出

现新环后，有些信息可以通过逻辑思维和合理推断进行重新连接，而有些信息点则无法省略，这些无法省略的信息点被称为新闻要素。时间、地点、人物、发生原因、处理结果和如何处理等都是新闻要素。而无法省略的新闻要素需要重新拍摄并整理成环，不然只能放弃该条新闻。

❑ 可预见类新闻

可预见类新闻包括大型活动中的小故事、部分社会现象调查，以及日常生活中人们的某些生活习惯等的新闻，如图 4-27 所示。

图 4-27　可预见类新闻

这类新闻的拍摄讲究构思和事先的预习采访，只有在掌握了事件的大概发展脉络之后，才能在大型活动的拍摄现场中以小见大，顺利抓拍活动细节。

例如，2008 年的北京奥运会，奥运会开幕式的举办地点和时间信息大众都是提前熟知的，但是具体内容是什么，现场包含哪些表演、人物和现象，这些都是可以进一步观察和拍摄的内容。图 4-28 所示为北京奥运会开幕式的新闻画面。

再例如，我国国庆时举办的大阅兵活动，对于国民来说，大阅兵活动的举办时间和举办地点同样是熟知的，但是在大阅兵活动进行时，不同人的观看反应、大阅兵活动的内容，以及一些国民自发的活动，都是很好的信息点。这样的新闻切入点小，贴近生活和群众，而反映的背景又可以和大阅兵活动联系起来。图 4-29 所示为国庆大阅兵活动的新闻画面。

图 4-28　北京奥运会开幕式的新闻画面　　　　图 4-29　国庆大阅兵活动的新闻画面

❑ 趣闻类新闻

趣闻类新闻包含大众日常生活中的一些新鲜、有趣的小新闻，如小狗会数数等。趣闻类新闻也可以是自然界中各种难得一见的现象的新闻，如日全食、流星雨或一些其他的自然景观

等。图 4-30 所示为报道纸雕艺术的新闻。

图 4-30　报道纸雕艺术的新闻

这类新闻要用画面说话，画面是新闻报道的核心，解说词将根据画面进行编写，这是这类新闻的主要特点和拍摄要点。在拍摄这类新闻时，要学会利用画面特写和拍摄场景中的不同音源，来完善拍摄内容。

❑ 会议类新闻

会议类新闻是新闻专题影片中的一项重要内容，占有很大分量。成功的会议类新闻报道，应该从新闻内容的特点出发，以独特的角度切入，抓住会议的实质，展现会议的新闻价值。只有这样，会议类新闻报道才有意义，才能真正起到宣传的作用。图 4-31 所示为会议类新闻的拍摄画面。

图 4-31　会议类新闻的拍摄画面

❑ 同期声新闻

人物同期声是指在拍摄新闻时，同步录制人物讲话，包括记者和被采访者的对话等。在新闻影片中，人物同期声与解说词都是重要的声觉形象元素，它们与视觉形象元素一起共同承担着传播信息的功能。

因为人物同期声能够增加新闻的真实性和表现力，所以，其越来越受到新闻记者和编辑的喜爱与重视。如果音源较长，则在拍摄时应采取分段录音或中间改用画外音的形式，用以保证声画统一，最终实现预期的播出效果和提高新闻质量的目的。图 4-32 所示为同期声新闻的采访画面。

图 4-32　同期声新闻的采访画面

小贴士：画外音就是插入与讲话内容相关的图像和资料镜头，用以丰富讲话内容。

4.2.5　会议类新闻的角度与切入点

会议类新闻作为新闻专题影片中的一个重要分类，也是新闻专题影片中常见的报道方式。因此在拍摄时，需要采取一些与其他类新闻不同的角度和切入点，来突出它的作用和特征。

❏　从新信息切入

会议作为一个整体，在拍摄报道时可以采取局部切入法，先抓住会议中的一个点或具体的一个事件进行拍摄。同时在报道时，必须对会议中的信息进行筛选，选取与广大受众关系较为密切的新信息。图 4-33 所示为紧跟时代发展和广大受众比较关心的会议切入点。

图 4-33　紧跟时代发展和广大受众比较关心的会议切入点

善于抓住会议的最新信息进行拍摄报道是非常必要的，这样能使受众明确当前的发展方向和工作进度。从事件的发展来说，选取其中的某一要点或某一方面的具体内容或场面，比简而言之的概括更加容易把握事件的基本特征，也容易给观者留下更为深刻的印象。

❏　从社会焦点切入

一般来说，新闻都是较为严肃和庄重的时事报道，这样的画面氛围很难调动如今更加偏爱放松活动的受众。因此，只有鲜活的、为人所关注的事实，才更加能够成为吸引受众目光的新闻。而如果在拍摄会议类新闻报道时，采用镜头在会场一摇，并且解说仅描述某月某日举行某会议、某领导出席的方式，则更加难以引起受众的兴趣。

众所周知，事情与事情之间有着千丝万缕的联系，其中的某一对或几对之间的关系则更为紧密，如果将关系紧密的事情放在同一"关系场"中，则能产生独特的效果。在每一阶段中，社会上都会出现这样或那样的焦点话题，如果把这些焦点转移到分析社会现实的会议类新闻报道上，就会提升会议的含金量。进行此种处理，既能突出会议的重要性，又能及时表达政府的观点。例如，涉及千家万户的食品安全、就业保障和社会治安等问题。

在拍摄报道画面时，一是要结合当前、当地干部和群众对此的反应，再进行综合分析并拍摄报道；二是将会议类新闻报道放在深化干部和群众的思想认识上，以达到报道与行动统一的目的，使会议类新闻报道的拍摄更加充实、更加全面和更加深刻。图 4-34 所示为结合群众反应的会议类新闻画面。

图 4-34　结合群众反应的会议类新闻画面

❑ 以会议为依据

以会议为依据进行报道是一个颇为巧妙的拍摄角度。它不是正面地、直接地报道能够突出整个会议的核心内容，而是运用与核心内容相关的其他内容来突出报道的主题。使用这种拍摄方式，摒弃了镜头摇来摇去均视台上和台下状态的手法，从而添加与报道内容相关的镜头，用以丰富场景，展示会议背后的真实目的。

程式化的会议类新闻报道，场面往往庄严、肃穆而缺乏生机活力，与受众感兴趣的鲜活画面形成反比。因此，应把镜头的触角伸向更为广阔的空间。例如，当会议提到发展"三高"农业（高产、高质、高经济效益的农产品或项目）时，在画面中添加一些与"三高"农业相关的镜头，再加上一些说明文字，既丰富了新闻报道的内容，又可以加深受众对会议内容的理解。图 4-35 所示为发展"三高"农业会议的现场画面和相关镜头。

图 4-35　发展"三高"农业会议的现场画面和相关镜头

选好拍摄会议类新闻报道的角度与切入点，可以提高会议类新闻报道的宣传力度。作为一名摄像师，在拍摄会议的采访报道时，首先需要认真钻研党和国家的方针政策，切实提高自己的政治敏锐性；其次是经常走访，去了解基层干部和群众最关心的问题，树立群众观念；最后要不断提高职业素养，善于运用各种写作方法和拍摄技巧，真正提高会议类新闻报道的新闻质量。

4.2.6 新闻专题影片的画面构成

从新闻专题影片的拍摄角度来看，新闻专题影片的画面构成可以分为两大类：录像报道和现场报道。

□ 录像报道

录像报道是采用画面与解说相结合的形式报道新闻事实，记者不出镜头。其信息传递的主要手段是画面和解说词，而画面又是由一组不同内容、不同角度、不同景别和不同长度的镜头构成的。

录像报道中的镜头可以分为两部分，分别是介绍性镜头和中心镜头。介绍性镜头是引导观者进入新闻主题的镜头，主要用于交代新闻发生的时间、地点、人物和规模等新闻要素，如图 4-36 所示。而中心镜头则是反映新闻主要内容的镜头，如图 4-37 所示。

图 4-36 介绍性镜头 　　　　　　　　图 4-37 中心镜头

□ 现场报道

现场报道是指包含记者出镜的新闻现场采访和播报，如图 4-38 所示。现场报道和录像报道的主要区别在于添加了记者形象。现场报道的开始是记者的独白，用以介绍新闻的主要内容，相当于新闻报道中的导语。

在拍摄现场报道时，记者会在镜头前进行采访，而在拍摄采访镜头时，首先需要一个交代性镜头，这个镜头需要包括记者和采访对象。如果是棚内采访，则交代性镜头将从记者和采访对象两人的侧面进行拍摄，采用全景或远景，如图 4-39 所示。

在现场报道中，因为记者已经在开始的独白阶段中出现过，所以记者和采访对象之间的交代性镜头一般拍成越肩镜头。当拍摄越肩镜头时，摄像机要处于记者的背后，拍下采访对象的正面镜头和记者的头部与肩部，如图 4-40 所示。

图 4-38 现场报道的拍摄画面

图 4-39 棚内采访的交代性镜头

图 4-40 现场报道中的越肩镜头

如果采访对象回答问题的时间比较长,则应该拍摄采访对象单独的中景、近景或特写镜头,如图 4-41 所示。

图 4-41 现场报道中的中景和近景镜头

为了后期剪辑的新闻影片更加连贯,还需要拍摄一些包含记者的镜头,包括倾听镜头和反向提问镜头两种。倾听镜头用以在采访对象回答问题时,表明记者的态度。在拍摄时,把摄像机放在采访对象的后面,让记者面对摄像机的镜头,如图 4-42 所示。反向提问镜头是记者提问的镜头,也是采用从采访对象的后面进行拍摄的方法。

同时为了后期剪辑的新闻影片更加自然,也会拍摄一些间隔镜头,用来过渡新闻影片中的不同镜头。在一般情况下,这种镜头需要拍摄记者和采访对象的远景,以看不清口型为原则,如图 4-43 所示。也可以拍摄话筒上的台标特写或宣传标语作为间隔镜头。

图 4-42　倾听镜头

图 4-43　间隔镜头

4.2.7　新闻专题影片的拍摄技巧

新闻专题拍摄的技巧其实有很多，经过长期的拍摄实践，简单把新闻专题影片的拍摄方法和规律，整理归纳为以下几点拍摄技巧。

❑ 画面的方向性

在拍摄新闻专题影片的过程中，要注意保证拍摄方向的统一性，这样做的目的是正确处理镜头之间的方向关系，使观者对各个镜头所表现的空间有完整、统一的感觉。想要做到这一点，就必须熟练掌握轴线规律。

"轴线"一般是指被拍摄对象和被拍摄主体的动作轴线，它是根据被拍摄主体的运动轨迹所产生的一条无形的线，所以也被称为主体运动轨迹。在拍摄一组相连的镜头时，摄像机的方向应限于轴线的同一侧。图 4-44 所示为在拍摄时摄像机在新旧轴线区域内的移动范围。

图 4-44　在拍摄时摄像机在新旧轴线区域内的移动范围

小贴士：拍摄角度无论在水平方向上发生怎样的变化，都不能发生越轴现象。

❑ 现场拍摄

当在现场拍摄新闻专题影片时，一定要善于及时抓拍介绍性镜头。因为介绍性镜头一般需要交代新闻六要素中的四个要素，包括何时、何地、何人和何事，都是影片结构中不可或缺的重要内容元素。

因为中心镜头是着重反映事物的发展过程、每个阶段的基本情况和事情发生原因的工具，所以，在拍摄时还要善于利用中心镜头。在拍摄中心镜头时，既要突出重点，又要注意抓细节和富有人情味的场面。一部成功的新闻专题影片，中心镜头的比例应该在70%以上。

❑ 录制同期声

在新闻专题影片的拍摄过程中，声音的录制与画面的拍摄同样重要。让新闻人物直接在镜头中说话，既自然又比解说显得更加真实和可信。

在录制声音时应注意以下几点。

① 做好充分的准备工作，包括话筒功能、特性，以及话筒线、电池等。

② 话筒保持打开状态，避免因为意外而无法在重要场合录音。

③ 使用耳机进行实时监听。

❑ 按照后期剪辑的要求拍摄镜头

制作新闻专题影片的最后一个环节就是剪辑合成，而剪辑工作如何进行又取决于前期素材的拍摄方式，因此，在前期拍摄中必须按照后期剪辑的要求拍摄镜头。

① 在开机、关机前进行充分预留。

② 拍摄足够的转场镜头。

最灵活的转场镜头是人或物体的中性运动方向镜头。中性运动方向是指主体运动由画面深处向正前方行进，或者从画面正前方向纵深处行进。这种垂直方向的运动，除了主体大小的变化，主体的运动感并不强，可以很好地稀释两个画面之间的突兀感。

4.3 任务实施

在掌握了新闻专题拍摄的相关基础知识后，接下来读者需要通过完成3个方面的任务来完成商务会议类新闻影片的拍摄任务，从而在实践中理解并掌握拍摄新闻专题影片不同侧重点的要点和技巧。

4.3.1 任务1——会议类新闻影片的重点拍摄

任务以拍摄商务会议类新闻影片为例。商务会议是指带有商业性质的会议形式，一般包括新产品宣传推广会议、大型的培训沟通会议、招股说明会议、项目竞标会议、上市公司年会、跨国公司年会、集团公司年会、行业峰会、企业庆典、新闻发布会、巡回展示会、答谢宴会、商业论坛、项目说明会议和项目发布会等。

在拍摄大型商务会议类新闻影片时，因为场面较大，摄像师首先需要抓重点，即需要抓住关键的新闻场面和主要的新闻人物，从而使新闻影片播出后，观者可以清楚明白地了解到该商务会议的重点内容。

因为重点拍摄中的关键场景和主要人物都可以使用固定镜头进行拍摄，所以只在会议舞台的正对面安排一台摄像机，同时需要在拍摄前为该摄像机架设三脚架。在拍摄的过程中，三脚架的作用就是保证拍摄的画面更加稳定，没有抖动。图 4-45 所示为主机位的位置设定。

图 4-45　主机位的位置设定

同时，在大型商务会议中，相关参与人员会比较多，这就导致拍摄现场出现突发状况的概率会加大。因此，在拍摄前，摄像师需要对拍摄场地有充分的了解，在条件允许的情况下，最好可以进行实地模拟，保证拍摄工作的顺利进行。

为了能够顺利进行拍摄，前期需要安排拍摄时间和商定拍摄时所需要的各种设备。重点拍摄时所需设备如表 4-1 所示。

表 4-1　重点拍摄时所需设备

设 备 名 称	数　量	用　　途
摄像机	1 台	主机位负责拍摄会议舞台
三脚架	1 架	负责固定主机位摄像机，以保证拍摄画面的稳定性
外接话筒	1 个	学校礼堂空间较大，摄像机的内置话筒的收音效果较差，因此需要准备外接话筒或其他无线收音设备
灯光		根据实际情况决定会议现场的灯光布置
监视器	1 台	在条件允许的情况下，最好准备一台监视器，用以保证拍摄视频的效果

❑　关键技术——固定镜头

在拍摄会议类新闻影片的重点内容时，可以运用固定镜头和黄金分割的构图方式进行拍摄，这样能够简洁明了地表达重点内容。

在拍摄关键场景时多运用固定镜头，但是拍摄时间需要适中，不要太长或太短。同时需要注意的是，变焦前后的三五秒，"活塞"推拉拍摄出的影片的质量十分糟糕，因此不建议使用。

因为会议类新闻影片拍摄的大多数画面动度比较小，所以在拍摄时尽可能多地使用固定镜头，即站好固定位置，使用摄像机对准目标，取景拍摄，以保证拍摄画面的稳定。画面变换要慢，以突出会场严肃的气氛，不要随意快速变换场景，更不要频繁使用变焦镜头，避免给观者一种眼花缭乱的感觉，如图 4-46 所示。

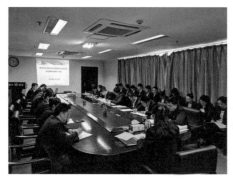

图 4-46　会议类新闻影片中的固定镜头

在拍摄会议类新闻影片的主要人物时，可以采用黄金分割的构图方式进行拍摄，同时背景不能过于复杂，平稳拍摄最重要，简单、纪实又可靠。

在拍摄主要人物时，一般不要把被拍摄者放在拍摄画面的正中央，尤其是当被拍摄者侧对镜头时。应该把被拍摄者放在拍摄画面的 1/3 处，即接近拍摄画面最完美的黄金分割点上，使用黄金分割的构图方式来突出场景中的主要人物，如图 4-47 所示。

图 4-47　使用黄金分割的构图方式拍摄主要人物

在拍摄时，被拍摄者的背景的色彩最好和被拍摄者的色彩差距大一些，而且背景要"干净"一些，这样才会让画面的焦点集中在被拍摄者上，使主要人物拥有突出的表现力。

> **小贴士**：想要拍摄出好的作品，"平"和"稳"二字最重要。只要摄像师持稳摄像机去拍摄，并且力求拍摄画面水平、稳定，则拍摄完成的纪实画面就都在可使用的范围内。

□ 拍摄数据

景别：近景	景别：特写

技术：固定镜头 持续时间：3s 左右 画面内容：会议前入场 会议进度：采用平拍的角度，拍摄会议前参会人员的进场画面，并使用固定镜头和移动镜头交替拍摄的方式，以最少的时间让观者了解入场前的现场状况	技术：固定镜头 持续时间：2s 左右 画面内容：会议前签字 会议进度：采用微俯拍的角度，拍摄参会人员进场前的签字画面，强调会议类新闻的井然有序和主办方对待此次会议的严谨态度
景别：全景 技术：固定镜头 持续时间：10s 左右 画面内容：会议现场 会议进度：采用固定镜头的方式拍摄会议舞台场景，重点突出企业名称及会议主题，同时体现出会场的严肃	景别：近景+特写 技术：推镜头 持续时间：5s 左右 画面内容：主持人发言 会议进度：会议主持人宣布会议正式开始，宣讲会议开场词和下一步的会议内容，采用推镜头的方式拍摄从会议现场的近景画面到主持人的特写画面，注意推镜头的速度
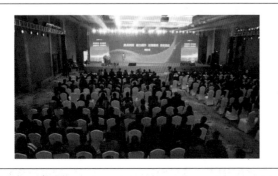	
景别：全景 技术：固定镜头 持续时间：3s 左右 画面内容：会场全景 会议进度：拍摄会场全景，在会议中适当穿插会场全景，突出会场的氛围，缓解观者的视觉疲劳	景别：特写 技术：固定镜头 持续时间：30s 左右 画面内容：领导发言 会议进度：公司领导做年终总结，采用固定镜头的方式进行拍摄，注意画面构图的美观性

4.3.2　任务2——会议类新闻影片的细节拍摄

为了能够更好地拍摄会议类新闻影片的细节内容,将根据会议的大小及摄像机的个数确定机位,根据会场的环境不同,机位的布置也会略有不同。

拍摄现场的机位设定主要受制于场地和电源插口的位置,因此在进行拍摄前,摄像师需要对拍摄场地进行前期查看,以保证长时间拍摄的电源供应。

在拍摄会议类新闻影片的细节内容时,除了拍摄固定镜头的主机位,还需要增加一个随时可以捕捉会场细节的机位。因此,将二机位设定为移动机位,用于捕捉主要新闻人物的表情变化和场景的局部显示等细节。图 4-48 所示为两个机位的位置设定。

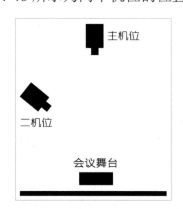

图 4-48　两个机位的位置设定

在机位布置完成后,根据商务会议的场地面积,以及能够对会议类新闻进行细节拍摄的设备要求,需要准备如表 4-2 所示的设备。

表 4-2　细节拍摄时所需设备

设 备 名 称	数 量	用 途
摄像机	2 台	主机位负责拍摄会议舞台,左侧移动机位负责拍摄参会人员和相应的领导
三脚架	1 架	负责固定主机位摄像机,以保证拍摄画面的稳定性
外接话筒	1 个	学校礼堂空间较大,摄像机的内置话筒的收音效果较差,因此需要准备外接话筒或其他无线收音设备
灯光		根据实际情况决定会议现场的灯光布置
监视器	1 台	在条件允许的情况下,最好准备一台监视器,用以保证拍摄视频的效果

❑ 关键技术——声音录制

因为会议类新闻影片拍摄的大多数画面动度比较小,所以要在拍摄会议场景的同时录制声音。此时,声音才是主要吸引观者的点,所以声音的录制一定要非常清晰。

在实际拍摄中,影响声音质量的因素有很多,因此在录制同期声之前,摄像师需要了解拍摄场地的环境声音情况,并做到心中有数。

根据影片创作需要和场地环境情况选择合适的话筒。例如,当在喧闹嘈杂的拍摄环境中进行随机采访时,可以选择使用指向性话筒,如图 4-49 所示;在摄录人员没有办法跟随主持人靠近采访的情况下,可以选择使用无线话筒,如图 4-50 所示;在录制乐器的声音时,应选择

使用宽频带的电容式话筒，如图 4-51 所示。

图 4-49　指向性话筒　　　　　　图 4-50　无线话筒　　　　　　图 4-51　电容式话筒

　　在拍摄会议类新闻影片时，应该将摄像机的话筒通过延长线对准发言人，这样可以使录制的声音更加清晰，同时使得会议主题更加突出。但是需要注意的是，不要使摄像机的采音装置与会场的扬声系统距离太近，否则会产生刺耳的音啸声。图 4-52 所示为拍摄现场的同期声录制。

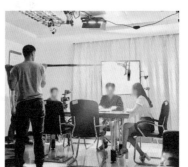

图 4-52　拍摄现场的同期声录制

📖 拍摄数据	
景别：近景	景别：近景
技术：固定镜头	技术：固定镜头
持续时间：15s 左右	持续时间：10s 左右
画面内容：会议主题	画面内容：舞台画面
会议进度：采用固定镜头的方式拍摄会议舞台场景，重点突出企业名称及会议主题，同时体现出会场的严肃	会议进度：公司领导做年终总结，采用固定镜头的方式进行拍摄，注意画面构图的美观性

景别：近景	景别：近景
技术：固定镜头	技术：固定镜头
持续时间：5s 左右	持续时间：3s 左右
画面内容：案例讲解	画面内容：舞台画面
会议进度：采用微仰拍的角度，将会议舞台上的投影和讲解的领导全部拍摄到画面中，在拍摄时注意案例投影的细节内容	会议进度：在会议最后，领导激励员工并进行游戏，需要拍摄会议舞台上投影的细节画面，向观者展示游戏名称或游戏规则

景别：远景	景别：中景
技术：固定镜头	技术：固定镜头
持续时间：3s 左右	持续时间：15s 左右
画面内容：游戏结束	画面内容：会议结束
会议进度：正面拍摄游戏过后的会议舞台场景和参会人员，会议领导宣布会议结束，参会人员热烈鼓掌	会议进度：主持人宣讲会议结束语，需要拍摄会议现场舞台灯光变暗等细节，告知观者会议结束

4.3.3　任务3——会议类新闻影片的全面拍摄

通常在拍摄商务会议类新闻影片时，将根据会议的持续时间，进行40～130分钟不等的连续拍摄。所以，摄像师首先需要对拍摄场地进行了解，并根据实际情况布置机位和布光，以保证在拍摄期间，可以全面地拍摄会议，即在拍摄过程中不遗漏相关镜头，避免出现后期补拍的情况。

就该商务会议而言，需要考虑拍摄场地内的光线是否充足及布光方式等问题，这些问题都

应该在拍摄前完成处理。由于是长时间拍摄，因此在布置机位时，需要考虑电源插口的位置，以及机位架设的位置。

因为全面拍摄包含很多摇镜头和移动镜头，所以在拍摄时需要在前面设备的基础上追加一台摄像机和斯坦尼康，用以拍摄会议过程中的一些全景镜头。图 4-53 所示为三个机位的位置设定。

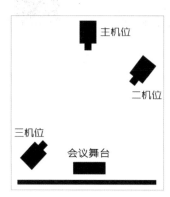

图 4-53　三个机位的位置设定

在机位布置完成后，根据商务会议的实际要求，以及能够对会议类新闻进行全面拍摄的设备要求，需要准备如表 4-3 所示的设备。

表 4-3　全面拍摄时所需设备

设 备 名 称	数　量	用　途
摄像机	3 台	主机位负责拍摄会议舞台，右侧机位负责拍摄参会人员和相应的领导，左侧移动机位负责拍摄其余参会人员
三脚架	1 架	负责固定主机位摄像机，以保证拍摄画面的稳定性
摇臂	1 架	负责遥控三机位摄像机的拍摄任务，以保证拍摄画面的稳定性和全面性
外接话筒	1 个	学校礼堂空间较大，摄像机的内置话筒的收音效果较差，因此需要准备外接话筒或其他无线收音设备
灯光		根据实际情况决定会议现场的灯光布置
监视器	1 台	在条件允许的情况下，最好准备一台监视器，用以保证拍摄视频的效果

❏ 关键技术——顺光布光和移动镜头

在拍摄会议类新闻影片时，可以采用顺光的布光方式、移动镜头和同期录制声音的方式进行拍摄，这样能够最大限度地增加拍摄内容。

● 顺光布光

在拍摄时，可以先采用顺光的布光方式拍摄出好的影像，再采用逆光的布光方式拍摄出补偿效果好的影像。

如果是位置和其他原因，使得在拍摄时摄像师必须采用逆光拍摄，则此时需要把摄像机上的"逆光补偿"（背光补偿）选项打开，如图 4-54 所示，这样被拍摄者就不容易出现"黑脸"的画面效果了。

图 4-54　打开"逆光补偿"选项

● 移动镜头

想要拍摄会议现场的全部画面，可以使用移动拍摄，但是由于在使用移动拍摄时，将会出现镜头跳动等问题影响影片的质量，因此移动拍摄尽量少用。

其实摇镜头和变焦有很多相似之处，因此在摇镜头前后应该固定几秒进行拍摄，这样可以拍摄出看起来比较稳定、自然的影像作品。

在这里为读者介绍拍摄摇镜头的方法：两腿与肩同宽，叉开站好，利用腰部摇动90°左右，并且要做到速度均匀、平稳，这样才能保证影像作品画面流畅。图4-55所示为在使用三脚架拍摄摇镜头时，双脚的两种不同站姿。

图4-55　使用三脚架拍摄摇镜头时双脚的两种站姿

❑ 拍摄数据	
景别：近景	景别：中景
技术：固定镜头+移动镜头	技术：摇镜头
持续时间：3s左右	持续时间：30s左右
画面内容：人员入场	画面内容：会议现场
会议进度：采用平拍的角度，使用固定镜头和移动镜头交替的方式，拍摄会议前参会人员入场的画面	会议进度：使用水平摇镜头的方式拍摄会议现场的人员入场画面，强调会场的规模和会议现场的情况

景别：全景	景别：全景
技术：移动镜头	技术：摇镜头
持续时间：3s 左右	持续时间：30s 左右
画面内容：会场全景	画面内容：参会人员
会议进度：采用固定镜头的方式拍摄会场全景，在会议中适当穿插这些全景画面，突出会场的氛围	会议进度：在领导发言的过程中，采用摇镜头的方式拍摄会场全景，突出会场氛围，缓解观者的视觉疲劳

景别：全景+中景	景别：全景
技术：推镜头	技术：移动镜头
持续时间：15s 左右	持续时间：5s 左右
画面内容：领导发言	画面内容：中场游戏
会议进度：领导发言，采用不同景别、不同角度拍摄会议舞台，注意景别的切换不能过于频繁，必须保证会场氛围的严肃性	会议进度：在会议最后，由领导带领参会人员进行中场游戏，用以激励员工，此时需要拍摄会议舞台全景及会议舞台下方的参会人员，重点强调会场气氛

4.4 检查评价

本学习情境通过完成 3 个方面的任务最终完成了 1 个场景的新闻专题影片的拍摄任务。在读者完成本学习情境内容的学习后，需要对读者的学习效果进行评价。

4.4.1　检查评价点

（1）新闻专题影片中关键场景和主要人物的镜头与构图设置。

（2）新闻专题影片中的细节镜头部分是否合理。

（3）新闻专题影片中全面拍摄的内容是否有遗漏。

4.4.2　检查控制表

学习情境名称	新闻专题拍摄		组别		评价人	
检查检测评价点				评价等级		
				A	B	C
知识	了解摄像机的基本结构					
	了解摄像机按照专业用途和成像品质分类，通常分为家用级、专业级和广播级 3 类					
	了解新闻专题影片的分类					
	掌握会议类新闻的角度与切入点					
技能	能够掌握摄像机的持机方式					
	能够理解摄像机的使用方法					
	能够掌握新闻专题影片的画面构成					
	能够掌握新闻专题影片的拍摄技巧					
素养	具有勤奋、精益求精、创新的学习态度，具有爱岗敬业的职业道德修养					
	具有严谨、求实的职业态度，具有安全保密意识、严格执行行业规范和标准的素质					
	能够虚心向他人学习，并听取他人的意见及建议					
	具有善于沟通和加强合作的能力，具有良好的团队精神和协作意识					
	具有较强的视频创意、拍摄、编辑思维					
	在工作结束后，能够整理并归还器材，同时注意保护自然环境					

4.4.3　作品评价表

评价点	作品质量标准	评价等级		
		A	B	C
主题内容	画面内容符合新闻主题			
直观感觉	固定镜头画面稳定，音频正常，移动镜头拍摄结构完整，移动过程均匀，移动速度适度			
技术规范	画面的分辨率、制式、场序、画幅的比例符合制作要求			
	音频采样率设置正确，音量大小符合标准			
	会议类新闻的角度与切入点镜头拍摄正确			
镜头表现	新闻专题影片中关键场景和主要人物的镜头与构图设置，内容是否有遗漏，细节镜头部分是否合理			
艺术创新	具有较高的镜头艺术呈现和较强的技术表现，具备超前的后期剪辑思维			

4.5 巩固扩展

根据在本学习情境中学习的内容，读者能够举一反三，参考下面的任务要求，运用所学的相关知识拍摄一段以"班会"为主题的新闻影片。要求熟练地操作摄像机，并合理地运用镜头，完成新闻专题影片的拍摄。

（1）观摩各家电视台不同时间段的新闻专题影片，从中寻找拍摄新闻专题影片的制作思路和拍摄思路。

（2）每个摄制组 3～6 人，分配不同的工作任务和角色。

（3）在每个摄制组中，设定拍摄班会新闻的重点内容、细节内容和全面内容。

（4）每个摄制组自行讨论，最终完成新闻专题影片的拍摄计划。

（5）拍摄新闻专题影片并完成剪辑，制作成片。

（6）严格按照拍摄计划进行行程安排，在制作完成后及时对作品进行评价。

（7）摄制组负责人要把控和引导新闻专题影片制作的全过程。

4.6 课后测试

在完成本学习情境内容的学习后，接下来读者需要通过几道课后测试题来检验一下学习效果，同时加深对所学知识的理解。

一、选择题

1. 拍摄的新闻内容包含大型活动中的小故事、部分社会现象调查，以及日常生活中人们的某些生活习惯等，这类新闻是（　　）新闻。

A. 趣闻类　　　　　B. 可预见类　　　　　C. 突发类　　　　　D. 会议类

2. 在采用肩扛式或掌托式持机方式的基础上，摄像师借助拍摄环境中的一些物体进行拍摄，这种持机方式是（　　）。

A. 抱持式　　　　　B. 托举式　　　　　C. 依托式　　　　　D. 以上都不是

3. 下列选项中，哪一个选项不是现场报道所包含的镜头？（　　　）

A. 越肩镜头　　　　B. 倾听镜头　　　　C. 中心镜头　　　　D. 反向提问镜头

二、判断题

1. 录像报道中的镜头可以分为两部分，分别是介绍性镜头和交代性镜头。（　　）

2. 现场报道是指包含记者出镜的新闻现场采访和播报。（　　）

3. 在拍摄新闻专题影片的过程中，应该及时变化拍摄方向，这样做的目的是正确处理镜头之间的方向关系，使观者对各个镜头所表现的内容具有层次感和纵深感的理解。（　　）

纪实专题拍摄

对于摄像师来说，每一场纪实专题影片的拍摄都是一个新挑战，每一场的拍摄都不可掉以轻心，一旦有所失误，将造成无法弥补的遗憾。因此，想要达到完美的拍摄效果，应该确保拍摄人员的经验丰富，以及器材状况良好。

在本学习情境中，读者将学习纪实专题影片的拍摄方法，通过完成 3 个方面的任务来完成 1 个场景的纪实专题影片的拍摄任务，从而了解并掌握纪实专题拍摄的流程和技巧。

5.1 情境说明

纪实专题拍摄根据题材不同可以划分为多种类型，在拍摄不同类型的纪实专题影片时，拍摄的侧重点和拍摄技巧都有所不同。

在本学习情境中，读者将通过学习拍摄婚礼纪录片，来了解纪实专题影片的特点、分类、细节和拍摄技巧等内容，从而可以快速掌握纪实专题拍摄的基本技法。

5.1.1 任务分析——掌握纪实专题拍摄的内容

本学习情境将通过完成 3 个方面的任务来完成 1 个场景的纪实专题影片的拍摄任务。通过完成拍摄任务，读者可以由浅入深，逐步地学习拍摄纪实专题影片的方法。

在进行拍摄工作之前，需要先学习摄影方法和纪实专题拍摄的相关基础知识，了解影片画面的构图、影片的构图形式、纪实专题影片的特点、纪实专题影片的分类、纪实专题影片的细节，以及纪实专题影片的拍摄技巧等内容。充分理解这些基础知识，有利于读者完成优秀纪实专题影片的拍摄。图 5-1 所示为本学习情境中所拍摄的婚礼纪录片的部分画面效果。

图 5-1 本学习情境中所拍摄的婚礼纪录片的部分画面效果

5.1.2 任务目标——掌握纪实专题拍摄的技法

通过完成 3 个方面的任务，读者需要掌握以下知识内容。

- 理解影片画面的构图
- 掌握影片的构图形式
- 了解纪实专题影片的特点
- 了解纪实专题影片的分类
- 掌握纪实专题影片的细节
- 掌握纪实专题影片的拍摄技巧

5.2 基础知识

由于纪实专题影片的拍摄素材大多来源于生活，并且是在真实人物、真实事件的基础上，通过一定的艺术加工与创作完成的拍摄，因此也被称为纪录片。

5.2.1 影片画面的构图

从广义上来讲，在摄像技术中，构图是指将影片从选材、构思、拍摄手法到表现手法的完整创作过程；而从狭义上来讲，构图是指一幅图像中各个元素的摆放位置和面积比例，也就是根据主题和内容的要求，通过将元素安排在画面中的特定位置上，来向观者展示摄像师想要表达的寓意。

构图的目的在于增强画面表现力，更好地表达画面内容，使拍摄完成的影片主题鲜明和形式新颖独特。主体突出、寓意明确和画面美观是摄像构图的基本要求。

单独一个镜头画面不是影片作品的终点，每个镜头画面都是整个影片作品中的基本单位之一。影片画面和照片具有不同的使命与作用，所以不能完全套用摄影构图的处理方式来处理影片画面的构图。

❑ 画面构图元素

光线、色彩、影调和线条等内容是影片画面的构图中的几个重要形式元素。这些元素具有鲜明的特点和表现力，合理地运用这些构图元素是完成一幅影片画面的必要条件。

❑ 画面结构

在一幅影片画面中，根据各个构图元素的不同表现程度和视觉重视程度，可以将影片画面中的元素大致分为主体、陪体、前景和环境4类结构成分。

● 画面主体

当摄像师想要拍摄时，脑海中必须包含一些想法，包括拍摄画面中要着重表现什么，然后通过光线、色彩、运动、角度和景别等拍摄手段来突出这个要着重表现的对象。在拍摄完成后，这个在画面中着重表现的对象就是画面主体，如图5-2所示。

在拍摄影片画面时，曝光和对焦功能主要是为拍摄画面中的主体服务，使主体拥有更加清晰的视觉效果，以及更加符合大众认知的色彩形态。

图5-2 画面主体1

如果画面中没有主体，则内容就失去了意义，所以说主体是表达画面内容的主要对象。同时，主体也是画面的结构中心。图5-3所示为有无主体的影片画面对比。

图5-3 有无主体的影片画面对比

画面主体可以是人、动物、植物或任意物体，任何影片画面中的主体往往是处于不断变化

之中的，切记在一幅影片画面中始终只能表现一个主体，可以通过主体的行动、焦点的虚实及摄像机的运动等不同状态来改变主体的形象。图5-4所示为画面主体通过不同的行动状态来改变形象。

图5-4　画面主体通过不同的行动状态来改变形象

> **小贴士**：在影视作品中，画面主体就是主角，扮演主角的演员被称为主演。但是如果根据具体的镜头画面来讲，则主体可以是主角，也可以是配角。

每幅画面在影片中的停留时间都是短暂的，这就是画面观赏的时限性，这一特性要求影片画面的构图简练、主体突出，使观者可以轻易分辨出影片画面中的主体。

除了主体突出的要求，影片画面还要求主体必须是单一的。所谓的单一主体，是指在一幅影片画面中不能出现两个或两个以上的视觉重点，如图5-5所示。

画面中有两个侧对镜头正在说话的人物，在同一时间，画面始终只有一个人的讲话或动作比较突出，这个人就是视觉重点，就是画面主体。

图5-5　画面主体2

> **小贴士**：从摄像技术上来说，画面主体是曝光和对焦的依据，也是光线处理的重点所在。

● 画面陪体

陪体是指在一幅影片画面中陪衬主体的结构成分，其可以帮助主体体现画面内容，使画面内容表达得更加明确和更加充分。同时，陪体也可以起到均衡画面、美化画面和推动情节发展等作用。

在一幅影片画面中，陪体不能强于主体。因此，陪体的形象常常被处理为不完整的状态。除此之外，摄像师也会在景别、光线、色彩和构图等方面，将陪体设置为不过于抢夺观者视线的状态。从影片的整体上来讲，陪体在画面中占据的时间要相对短于主体。图5-6所示为游戏

手柄是人偶的陪体，图 5-7 所示为主体人物周围的光晕是陪体。

图 5-6　陪体突出主体

图 5-7　陪体营造氛围

小贴士：摄像师在处理影片画面中的陪体时，切忌陪体喧宾夺主，超过画面主体或与画面主体平分秋色。

- 画面前景

画面前景是环境的组成部分。前景在画面中的位置没有硬性规定，它可以位于画面的上边、下边、左边或右边，也可以位于画面的四周，构成框架结构。图 5-8 所示为拥有前景的影片画面。

图 5-8　拥有前景的影片画面

在一幅影片画面中，前景具有如表 5-1 所示方面的作用。

表 5-1　画面前景的作用

作用的方面	详细描述
表达画面内容	直接表现画面中的故事情节、事件的时间、季节、时代特征和地方特色等内容
表现画面的空间深度	在拍摄时，利用前景与远景中同类景物的远近不同，使它们在画面中所占面积有所区分，易于调动观者的视觉想象空间，使画面的空间感和透视感显著增强
深化拍摄主题	将画面中的前景元素虚化，形成前景与背景的虚实对比，这样会显著强化主题表现的预期效果，同时，虚化的前景会给观者一种朦胧美的视觉效果
表达画面气氛	使用门框、床单、窗帘和主体人物的部分肢体作为前景，不仅能营造现场气氛，还会让观者产生一种身临其境的感受

续表

作用的方面	详 细 描 述
表现运动节奏	前景位于镜头最前面，如果是固定镜头，则利用活动前景就会增强镜头的速度感；如果是移动镜头，则利用固定前景或与摄像机逆向运动的前景也会增强画面的动感
美化画面，均衡构图	恰当的前景具有平衡画面的重要作用。如果画面的留白空间过大或人物的情绪过于平静，则会使画面的比例失调，此时，适当的前景分割可以将画面安排得更有节奏感，画面的视觉效果也会更加和谐
增加画面的生活气息	合理地利用活动前景可以增加画面的生活气息和真实感，这是在拍摄纪实专题影片时经常使用的方法

- 画面环境

在影片画面中，人物以外的所有内容均被称为环境，如图 5-9 所示。画面环境可以分为自然环境和社会环境两类。

图 5-9　影片画面中的环境

在拍摄影片时，环境是摄影团队为被拍摄对象提供的背景场地，是故事发生和发展的具体地点。因为拍摄纪实专题影片讲究 4 个真实，包括时间真实、地点真实、人物真实和事件真实。这就使得环境成为纪实专题影片中画面构图的重要结构成分之一。

在一幅影片画面中，环境能在画面构图中起到以下 4 点作用。

① 帮助观者了解事件或故事发生的时间、地点、时代背景和区域特色等。

② 帮助观者了解人物的身份、职业和人物的性格爱好等。

③ 创造气氛，表达情绪。在同一个环境中，使用不同的造型处理环境，可以得到不同的环境气氛。摄像师借助环境气氛来表达人物的情绪，是环境处理的重要任务。

④ 环境是摄像师为了更好地塑造人物而增加的结构成分。即处理环境是为了塑造典型环境中的典型性格，从而能够更好地展示作品风格。

在同一个环境中，不同的拍摄角度会给人不同的感受。因此，要根据情节、内容和人物的性格合理选择拍摄角度。摄像师想要完成优秀的环境处理，需要掌握如表 5-2 所示的原则。

表 5-2　处理环境的原则

原　　则	详 细 描 述
环境要真实	在拍摄影片时，要用视觉形象营造环境。在拍摄前，主创团队将以剧本为基础，把文字环境转换为屏幕视听形象，因此，对每一幅影片画面都要进行逼真的环境营造

续表

原　　则	详细描述
通过环境创造气氛	从表现上来看，除了需要完成剧本提供的环境，还需要表达导演和摄像师等创作人员的创作意图。同一个环境，摄像师可以将其处理成不同情调和氛围的画面
表现摄像师情感，注入摄像师情绪	摄像师在对剧本、人物和主题的理解之上，以独特的方式对环境进行描写，用以表达情感，帮助观者理解作品主题和内容情节。 环境处理还可以暗示剧情发展或表现人物情绪，帮助观者进一步理解画面内容

小贴士： 影片艺术的逼真性决定它所表现的环境和时代背景必须高度还原真实情境，尤其是现代题材的作品，只有这样，观者才能更加准确地理解影片主题。

5.2.2　影片的构图形式

根据影片画面的不同形态，将影片的构图形式分为静态构图、动态构图、综合构图、封闭式构图和开放式构图5类。

❑　静态构图

静态构图就是使用固定摄像的方法，包括机位固定、光轴（拍摄方向）固定和焦距固定，来表现相对静止的对象或运动对象暂时的静止状态，如图5-10所示。

图 5-10　影片中的静态构图画面

小贴士： 摄像中的静态构图与摄影中的构图方式有相似之处，当然也有不同之处。不同之处在于影片画面可以表现其时间过程，并且可以表现被拍摄对象的动势。

静态构图是观者视线处于固定情况下关注对象的一种心理体现。采用静态构图的影片画面，可以让观者轻松、快速地看清主体的体积、空间位置，以及主体与环境的关系。静态构图的基本条件包含下面的3条内容。

①　摄像机和被拍摄对象不存在空间位移，在拍摄时，画面上、下、左、右、前、后基本不变。

②　在拍摄过程中，景别保持不变（不变焦）。

③　在拍摄过程中，画面的构图结构保持不变。

❑　动态构图

从广义上来讲，动态构图具有两个层面的意思：一是指影视构图；二是指影片的构图形式

之一。在影片画面中，表现对象和画面结构不断发生变化的构图形式被称为动态构图，如图 5-11 所示。

图 5-11　影片中的动态构图画面

动态构图是摄像构图区别于摄影构图的一种重要构图形式，也是摄像构图中十分常用的构图形式。使用如表 5-3 所示的 3 种拍摄条件进行拍摄，均可得到动态构图。

表 5-3　可以得到动态构图的 3 种拍摄条件

拍 摄 条 件	具 体 情 况
摄像机保持固定，被拍摄对象进行移动	在拍摄时，人物从远处向镜头靠近或背向摄像机向场景中的纵深处运动，此时景别会发生变化，而环境保持不变，得到的影片画面为动态构图
	在这种条件下的动态构图中，人物的形体动作和面部表情都能得到一定展示，同时采用静态构图的拍摄方法完成拍摄，只是在拍摄过程中需要注意，人物在画面中必须保持平衡
被拍摄对象静止，摄像机移动拍摄	在拍摄时，风景、物体和人物等被拍摄对象保持静止状态，同时摄像机进行推、拉、摇、移或变焦等运动，在画面中产生两个以上的视觉中心，使构图中心变化，景别也相应地发生变化，完成动态构图画面的拍摄
	当使用此条件进行拍摄时，画面的起幅和落幅要有一定的停顿，明确画面主体，并把主体作为画面的结构中心来处理
	由于摄像机是在运动中完成构图的，因此被拍摄对象的大小、空间位置、透视、光线和影调都需要进行重新组合，在组合过程中会产生平衡与不平衡的变化，此时，不能一推到底或一拉到底，应停在构图的形式美点上
被拍摄对象和摄像机同时运动	在拍摄时，被拍摄对象和摄像机同时进行运动，这种构图条件的显著特点是画面空间环境跟随摄像机的运动轨迹进行变化，给观者一种耳目一新的感觉

小贴士： 采用被拍摄对象和摄像机同时运动的条件进行拍摄，在处理构图时需要注意下面的 8 个问题。

① 起幅和落幅都要有一个相对静止的阶段，使画面结构相对完整，并且摄像机和被拍摄对象要同步运动，用以避免泄露摄像机的运动痕迹。

② 被拍摄对象必须是画面的结构中心，始终处于拍摄画面的视觉优势位置。即在拍摄时，被拍摄对象不能忽右忽左、忽上忽下，并要注意视觉均衡，在运动轴线上留有一定空间。

③ 被拍摄对象的运动方向和后景中对象的运动方向相反，利于突出被拍摄对象。

④ 当被拍摄对象运动时，后景中的对象必须相对静止，有助于突出被拍摄对象。

⑤ 为画面合理地添加前景，可以加强动态构图的节奏。

⑥ 当摄像机运动时，要做到平、准、稳、匀，运动过程和谐、自然和流畅，切忌时急时缓。

⑦ 随时调整拍摄画面的平衡，使构图从不平衡达到新平衡。由于摄影机和被拍摄对象都处在不断的运动状态，使得构图元素持续发生变化，这就要求在拍摄中不断调整画面结构。

⑧ 在拍摄时，从运动到静止或从静止到运动，都不能骤然开始或停止。

在相同的拍摄环境下，与静态构图相比，动态构图具有以下5项形式特点。

① 动态构图画面可以详细地表现主体对象的运动过程，同时，主体对象在运动中可以使用肢体动作和面部表情，来展示其要表达的寓意。

② 动态构图画面中的所有构图元素都在变化之中，包括光线、景别、角度，以及主体对象在画面中的位置、环境和空间深度等。

③ 在动态构图画面中，主体对象表现寓意的方式不是开门见山、一览无余，而是会有一个逐次呈现的过程，其完整的视觉形象依靠视觉积累形成。

④ 采用动态构图形式拍摄同一幅影片画面，画面中的主体与陪体、主体与环境之间的关系是可变的。有时，拍摄画面以人物为主；有时，拍摄画面又以环境为主；同时，主体可以变为陪体，陪体也可以变为主体。

⑤ 当采用动态构图形式拍摄影片画面时，画面中主体的运动速度不同，可以表现不同的情绪。

❑ 综合构图

综合构图是指在一幅影片镜头画面中，静态构图和动态构图两种构图形式交叉出现，也称多构图，如图 5-12 所示。在拍摄综合构图画面的过程中，摄像机和被拍摄对象都处于时动时静的状态。

图 5-12　影片中的综合构图画面

图 5-12　影片中的综合构图画面（续）

在采用综合构图形式拍摄影片画面时，摄像机和被拍摄对象之间的动静关系包含下面的几种情况。

① 摄像机三固定，即机位、光轴、焦距固定，并且被拍摄对象相对静止。

② 摄像机处于固定状态，被拍摄对象时动时静。

③ 摄像机处于运动状态，被拍摄对象静止或运动。

④ 摄像机时动时静，被拍摄对象也时动时静。

当采用综合构图形式拍摄影片画面时，摄像师经常将其与"长镜头"的拍摄方式结合，用于表现比较复杂的情节内容。

> **小贴士**：综合构图作为一种有力的画面表现手段，要有目的地使用。摄像师可以在以下几种条件下运用综合构图。
>
> ① 想要使用一个镜头画面来表现比较复杂的情节内容或信息量比较多的情景。
>
> ② 表现人物连续的行为动作。在综合构图的镜头画面中，人物的行为往往是行动位移或相对静止，其过程使用运动和固定摄像的方式连续不间断地予以展示，进而详细地呈现出人物的行为动作。
>
> ③ 表现人物内心情绪的复杂变化。

❑ 封闭式构图

简单来说，封闭式构图就是利用一些框架和线条将画面中的人物、动物和物体等主体对象

框定在一个范围内，使影片画面看起来非常紧凑，如图 5-13 所示。

图 5-13 影片中的封闭式构图画面

在采用封闭式构图形式拍摄的影片画面中，主体和其他各个构图元素的形象都是完整的，事物的运动局限于画内空间，事物之间的联系在画内空间进行充分展现。因此，封闭式构图形式对事物的反映完整而充分，并且对事物的运动也交代得清楚而明确，画面整体的表意完整、清晰、准确。封闭式构图拥有如表 5-4 所示的特点。

表 5-4 封闭式构图的特点

特 点	概 述
主体摆放位置	将被拍摄主体放在画面的几何中心或趣味中心，使画面拥有一种完整感。不管是全景，还是特写，抑或是近景都是如此，画面中不能出现半张脸或半个身体的情况
保持均衡构图	在拍摄人物时，人物处在画面中的任意一侧，另一侧也需要安排一定的视觉形象，用以均衡画面的结构
适当留白	可以把人物处理在画面中的任何一角，但是人物的视线必须是向心的，并且必须在视线前方留有适当空间，给予观者一定的想象

❑ 开放式构图

在采用开放式构图形式拍摄的影片画面中，画内空间与客观世界存在紧密联系，并且画框不再是画内空间与画外空间的严格界限。同时，开放式构图以画面的延伸性、非均衡性和非完整性为主要特征，如图 5-14 所示。

图 5-14 影片中的开放式构图画面

开放式构图的表意空间不仅包括画内空间，还包括画外空间。画内空间是影片环境中的实

际空间，即影片画面呈现给观者的直观视觉效果；而画外空间则是虚拟空间，需要观者进行联想才能得到感受或体会，为观者反映更为广阔的客观世界。

> **小贴士**：在开放式构图画面中，画内空间和画外空间是部分与整体的关系，它们二者被紧密地联系在一起。

开放式构图具有以下两个特点。

① 不受传统构图规律约束，在拍摄时注重画内空间与画外空间的联系，形成不完整和不均衡的画面结构，并重视画外空间的表现。

② 在处理主体时，放置在画面边角位置并且视线离心。例如，在人物的背后留有大量空间，用以强调画面结构的不均衡和不协调。

在采用开放式构图方式拍摄影片画面时，可以将画外音作为画面的结构依据，从而在观者心理上产生一种完整感和均衡感。

当开放式构图表现主体与画外空间的联系时，不要求人物和摄像机在运动过程中保持构图均衡，反而要求拍摄画面出现从均衡到不均衡，再从不均衡到均衡的多样变化。此时，可以使用活动前景，包括来往的人物和车辆，用以显示画内空间与画外空间的整体联系，如图 5-15 所示。

图 5-15　显示画内空间与画外空间的整体联系

5.2.3　纪实专题影片的特点

纪实专题影片是以真实生活环境为创作题材，并以真人真事为表现对象，通过对其进行艺术加工，来强调尊重生活并能够引发观者思考的影片艺术形式。从它的定义上看，其具有纪实性和艺术性的特点。

❑ 纪实性

纪录片的本质是真实，强调拍摄过程与事物发展保持同步，冷静、客观地将生活事件的过程展示出来，在拍摄过程中，导演和摄像师需要排除自己的主观色彩。

在拍摄时，影片画面应该以自然光为主，通过在构图、造型、环境和道具等方面的真实内

容，来还原事件的真实场景和生活原貌。图 5-16 所示为农业纪录片《大国农业》中真实的水稻种植和成长画面。

图 5-16 农业纪录片中真实的水稻种植和成长画面

❑ 艺术性

优秀的纪录片是在充分尊重真实事件的基础上，通过不同的表现手法来展现影片主题的艺术性，从而使纪录片内容能够引起观者的兴趣，给予观者心灵上的冲击和美的享受。

为纪录片的画面增加艺术效果，会使纪录片拥有较长时间的欣赏价值或永久的文献价值，如图 5-17 所示。

图 5-17 纪录片中的艺术性画面

5.2.4 纪实专题影片的分类

因为纪实专题影片都是以真人真事为基础进行拍摄的，所以根据选材的不同对其进行分类，大致可以分为社会现实题材与文化、艺术、历史等题材及政论、人物传记题材这 3 类。

❑ 社会现实题材

社会现实题材类的纪录片以社会发展进程或大众的现实生活状态为主要拍摄对象，突出和强调影片的真实性，以纪实的手法客观地反映生活中的人物与事件，揭示生活的蕴意。这类纪录片具有一定的新闻性，更加贴近现实生活，同时更能体现时代精神。

图 5-18 所示为社会现实题材类纪录片的部分画面，该纪录片为观者展现了一个特殊历史时期产生的行业。在改革开放初期，重庆因为忽高忽低的地势，搬运货物十分费力。于是在重庆本地出现了一批靠力气运送货物的男性，被称为棒棒。然而随着社会的发展，这种低效率的劳作模式被淘汰。该纪录片真实地记录了这个行业的兴盛与衰落，从人物的角度映射了时代的发展。

图 5-18　社会现实题材类纪录片的部分画面

　　图 5-19 所示为社会现实题材类纪录片的宣传海报，该纪录片为观者呈现了一个平凡又不平凡的励志故事。纪录片从人文关怀的角度出发，向观者展示了一位残疾人虽然生活平凡，但是心怀不平凡梦想的励志故事，影片的张力在这种平凡与不平凡之间格外突出。

图 5-19　社会现实题材类纪录片的宣传海报

　　❑ 文化、艺术、历史等题材

　　文化、艺术、历史等题材类的纪录片，多以展示古今中外的历史、文化和艺术等为主要目的，突出知识的同时不乏趣味，表达审美的同时不忘抒情。

　　这类纪录片在表现手法上更注重艺术性，画面精美、构图讲究、解说翔实、辞藻华丽、配乐丰富和旋律优美，能给观者一种如诗如画的视听感受。

　　图 5-20 所示为历史题材类纪录片的画面，这部纪录片着眼于丝绸之路的黄金地带——河西走廊，使用大气磅礴的画面，描绘了从公元前 141 年到 21 世纪这 2000 多年来河西走廊的发展变化，充满了历史沧桑感与厚重感。

　　图 5-21 所示为文化和艺术题材类纪录片的画面，这部纪录片分为三集，每一集都收录了不同故宫文物修复师的坚守精神，同时向世人传播着中国文化的魅力和中国匠人的传世技艺。

图 5-20　历史题材类纪录片的画面

图 5-21　文化和艺术题材类纪录片的画面

❑ 政论、人物传记题材

政论、人物传记题材类的纪录片有着鲜明的主题思想，注重哲理与思辨，并突出政治性。其中，政论题材类纪录片更加强调形象性与科学性的统一，在拍摄时包含浓厚的政治色彩。

这类题材的纪录片在表现手法上以画外音解说为主，画面内容一般是现实场景和资料画面，通过图片和影像资料，以及情景再现等补充画面，再辅以同期声录制的专家讲评，这样综合起来以达到充分表现主题的作用。

图 5-22 所示为人物传记题材类纪录片的画面，该纪录片以大量珍贵的历史文献、众多的人物采访、丰富的实拍镜头、纪实的手段和朴实的语言，叙述了钱学森先生非凡的人生经历，形象地展现了科学家的爱国情怀、科学贡献、学术精神与人格魅力。

图 5-22　人物传记题材类纪录片的画面 1

图 5-23 所示为人物传记题材类纪录片的画面，该纪录片以苏轼在黄州的四年生活为线，从文学、艺术、美食和情感等多维度，解读苏东坡先生的生命感悟、精神转变和艺术升华的过程。同时，以当今最新的苏东坡研究成果，再现了一个最接近本真的苏东坡形象。

图 5-23　人物传记题材类纪录片的画面 2

5.2.5 纪实专题影片的细节

在拍摄纪实专题影片的重要部分时，每一个珍贵镜头都不能错过。这就要求摄像师有极好的现场把控能力，最好能有两个或三个摄像师同时拍摄，以远景、近景和特写等多角度记录此阶段的全部情景，如图 5-24 所示。

图 5-24　以不同角度拍摄

因为摄影摄像技术的发展，使得观者和创作团队逐渐不满足于最开始的流水账式的拍摄方法，开始追求内容更加丰富、符合影片主题的氛围及独特的表现形式，用以增加纪录专题影片的画面表现力。图 5-25 所示为婚礼纪录片中的引入形式画面，以增加影片画面的表现力，使观者对之后的婚礼行程充满期待。

图 5-25　婚礼纪录片中的引入形式画面

在拍摄时，镜头的变化要模仿人眼的运动规律，因为人眼不会像镜头一样推来拉去，但是使用变焦将造成异常的视觉感受，所以不使用极快速和极缓慢的变焦，而使用中速变焦，其更适合人的视觉习惯。

> **小贴士**：在具体拍摄时，被拍摄主体的移动会给镜头变焦提供动因。在镜头变焦的同时移动摄像机，摄像机产生的动作可以掩饰改变焦距产生的动作。

在拍摄细节画面时，特写镜头不同于采用远景、中景和近景等景别拍摄的镜头，它就像使用放大镜观察人物，实际拍出的物体甚至比真实的还要大。在对人物特写之前要仔细观察，找出美点。美点因人而异，比较常用的特写部位有眼、口、颈、肩、胸、手。或分别拍摄，或连贯拍摄。图 5-26 所示为纪录片《舌尖上的中国》中的特写镜头。

图 5-26　纪录片《舌尖上的中国》中的特写镜头

5.2.6　纪实专题影片的拍摄技巧

纪实专题拍摄的技巧其实有很多，经过长期的拍摄实践，简单把纪实专题影片的拍摄方法和规律，整理归纳为以下几点拍摄技巧。

□ 确定影片主线

主线就是贯穿纪录片始末的主要线索，通过展示人物活动或历史文化、揭示事件真相或矛盾、解决冲突或问题等内容，来表现影片的创作意图和中心主题。

例如，在纪录片《舌尖上的中国》中，创作团队以"中华美食"为主要内容，围绕不同地域、不同民族的美食这条主线，向观者展现了中国博大精深、源远流长的饮食文化。图 5-27 所示为纪录片《舌尖上的中国》的主线画面。

图 5-27　纪录片《舌尖上的中国》的主线画面

纪录片的主线不仅可以向观者表现影片主题，还可以使影片保持严谨的结构，呈现清晰的层次感，使观者对影片产生很强的兴趣。例如，在纪录片《蓝色星球 2》中，创作团队以各种各样的海洋生物为主线，向观者展示了海底世界中奇妙的生命链，如图 5-28 所示。

图 5-28　海底世界中奇妙的生命链

小贴士：在主线的基础上，可以为影片安排主要人物或重要物体作为贯穿影片始末的主要形象，从而增加影片的可看性，丰富影片的趣味性。

❑ 升华主题

真实是纪录片的主要特性。但是在拍摄过程中，这个特性不是将真实事件或生活一分不差地记录到影片中，而是使用一种艺术形式，即在不违背真实性原则的前提下，融入创作团队的审美感受和符合社会价值的思想，用以升华影片的主题，并向观者传达影片的主题。

图 5-29 所示为纪录片《舌尖上的中国》中的作物成熟画面和特色节日画面，把这些与主线相关的真实场景拍摄成画面，不仅将美食主题升华为珍惜粮食，还丰富了纪录片的画面内容。

图 5-29　纪录片《舌尖上的中国》中升华主题的画面

❑ 把握细节

每部纪录片都包含一定的情节，这些情节一般通过专门刻画的细节画面得以展现，也就是说，细节是组成整部纪录片的细胞。

纪录片中的细节画面可以分为人物表情细节、人物动作细节、自然景观细节、文化作品细节、背景环境细节、道具装饰细节、音乐旋律细节和解说词细节等。图 5-30 所示为纪录片中的细节画面。

图 5-30　纪录片中的细节画面 1

纪录片通过具象化的细节可以塑造真实、生动的人物形象，同时深化纪录片的主题，引发观者思考并产生情感共鸣。但是需要注意的是，细节画面必须是创作团队通过细心和长久地观察，从现实生活中捕捉并运用到影片中的内容，而不是通过主观臆造、编辑剧本及刻意演绎而展现的画面，如图 5-31 所示。

图 5-31　纪录片中的细节画面 2

❑ 采用长镜头

在纪录片中，运用长镜头是表现纪实性的重要手段。长镜头通过连续不间断的画面为观者呈现一个现实情节，消除该情节的作假可能，从而为影片增加可信度。

长镜头可以将事件过程和现场氛围完全展示出来，使观者产生一种身临其境的感受。长镜头通过对人物表情、形态和动作的连续描述，外化人物的情感变化过程，是塑造真实人物形象的有效手法。图 5-32 所示为纪录片中使用长镜头拍摄的画面。

图 5-32　纪录片中使用长镜头拍摄的画面

> **小贴士：** 因为长镜头具有节奏较慢、不容易明确和突出重点，以及拍摄难度较大的特点，所以在使用长镜头进行拍摄前，一定要对整个情节的表达内容和镜头运用有详尽周密的计划。

❑ 抓拍手法

纪录片可以通过抓拍的拍摄手法来记录一段人物或事件的动态精彩时刻，真实生动的抓拍不仅可以为影片的细节刻画起到事半功倍的作用，还能吸引观者的注意力，在突出主题上具有很好的表现力。

抓拍并不是对主体人物或物体随便拍摄一段画面即可，它不仅对摄像师有着很高的技术要求，还需要拥有一定的运气。

因为自然与社会始终处于运动状态，所以在稍纵即逝的自然变化中，想要捕捉具有典型意义的精彩时刻和具有鲜明特征的人物动作，就要依靠摄像师的拍摄经验、预判能力、动态思维、敏锐观察和操作水平。而且抓拍需要在不干涉被拍摄对象的原则下，拍摄到真实的画面和现实生活的原始面貌。

❑ 跟拍手法

纪录片中的跟拍是对人物的生活状态或事件的发展过程进行长时间的连续记录，它需要摄像师长时间且耐心地跟踪拍摄。

琐碎的忠实记录过程就像一面镜子，能够客观细致地反映人物的情绪或事件的发展情况，使观者感受到影片中的丰富内涵并产生对比感受，进而达到情感认同。

5.3 任务实施

在掌握了纪实专题拍摄的相关基础知识后，接下来读者需要通过完成 3 个方面的任务来完成婚礼纪录片的拍摄任务，从而在实践中理解并掌握拍摄纪实专题影片的拍摄要点和技巧。

5.3.1 任务 1——婚礼纪录片的重点拍摄

在一般情况下，婚礼纪录片的拍摄不是固定的，将根据被拍摄对象和拍摄场地而进行变化，同时，因为是多人群体活动，所以在拍摄过程中，可能会出现各种各样的突发状况。基于这些条件，作为摄像师，首先需要具备过硬的拍摄技能和职业素质，同时需要对婚礼的拍摄流程熟记于心，这样才能保证拍摄的顺利进行。

摄像师在正式进行拍摄前，首先需要熟悉拍摄场地。就婚礼而言，拍摄场地地点较多且分散，一般包括新郎家、新娘家、接亲路途和婚礼现场 4 个。因为每个拍摄场地的环境都不相同，所以在拍摄前，摄像师应该进入上述地点进行熟悉与了解，以便在正式拍摄时能够顺利完成拍摄。

> **小贴士：** 由于是长时间拍摄，并且多处拍摄需要进行跟摄，因此，摄像师需要提前准备几块电池和存储卡，以及在婚礼现场架设机位时，需要考虑电源插口的位置。

当为一场婚礼策划纪录片时，拍摄重点包含下面 5 个场景的内容。只有把这 5 个场景全部拍摄完成，婚礼纪录片才拥有比较完整的故事情节和比较丰富的画面内容。

● 新娘妆发的拍摄

拍摄从清晨开始，摄像师来到新娘家，拍摄新娘整理妆发的部分画面、新娘换好礼服后的全身照和半身照，以及新娘和女宾合影等，作为历史的记录。

● 新车接人的拍摄

拍摄时间从早上来到上午，此时摄像师需要跟拍新郎接人的画面。在这一阶段，需要拍摄花车和沿途的部分画面；在到达新娘家后，需要着重拍摄新娘对父母和熟悉生活环境的依依惜别之情，以丰富婚礼纪录片的内容。

● 车队及外景的拍摄

在接到新娘后，需要拍摄花车离开新娘家去婚礼现场的外景画面。在这一阶段，拍摄内容包括新娘上花车、花车行驶的路径、外景中的新人、一些标志性建筑和特殊景色等。当想要拍摄整个车队时，可以从第一辆车的左侧（或右侧）拍摄或使用水平移拍的方式从头到尾地拍摄整个车队。

● 婚礼仪式前的拍摄

在婚礼仪式开始前，需要拍摄婚礼现场的环境、新人迎宾画面和宾客入场画面等内容，为即将开始的婚礼仪式增添氛围感。

● 婚礼仪式过程的拍摄

婚礼仪式的过程是整个婚礼纪录片的重点，在这一阶段，需要对整个婚礼仪式过程进行跟踪拍摄，在必要时可以使用两台或多台摄像机从不同的角度拍摄，也可以抓拍宾客的表情等。

在拍摄过程中，可以为一些关键场面摄像留念，如主持人发言、证婚人发言、新人亲友发言、新人交换信物和新人向双方父母行礼等场面。

由于时间和环境的限制，任务以婚礼现场的拍摄为例。根据婚礼现场中重点拍摄内容的实际要求，将其设置为固定机位，需要准备如表 5-5 所示的设备。

表 5-5　重点拍摄时所需设备

设 备 名 称	数 量	用 途
摄像机	1 台	固定机位负责拍摄婚礼仪式过程中的关键场面和主要人物
三脚架	1 架	负责稳定婚礼现场的固定位机，保证婚礼纪录片画面的清晰度和稳定性
外接话筒	1 个	通常婚礼现场较为杂乱，摄像机的内置话筒的收音效果较差，因此需要准备外接话筒或其他无线收音设备
灯光		根据实际情况决定是否需要准备补光灯或机头便携补光灯

❑ 关键技术——多运用跟摄和拉镜头

在婚礼纪录片的拍摄过程中，可以多使用跟摄镜头，以带给观者一种现场感。例如，使用前跟摄镜头拍摄新郎接亲时被前呼后拥的热闹画面，让观者仿佛也置身于此情此景中，如图 5-33 所示。

图 5-33　跟摄新郎接亲时的热闹画面

再例如，使用侧跟摄镜头拍摄两位新人向双方父母敬茶和献花的关键画面，如图 5-34 所

示。这样既能交代新人的运动轨迹，也能保证拍摄画面的连贯性。在跟摄时，摄像师一定要注意拍摄画面的稳定性。

图 5-34　跟摄两位新人向双方父母敬茶和献花的画面

在婚礼纪录片的拍摄过程中，也可以使用拉镜头，将画面从一个人物或景物的特写逐渐扩展到更大的范围，使观者的视线后移，看到局部与环境的关系。

例如，在婚礼仪式开始前，近景拍摄婚礼现场巧妙布置的一角，然后向后拉镜头，拍摄此处布置的全景，以渲染喜庆、美好和欢乐的氛围，如图 5-35 所示。

图 5-35　使用拉镜头拍摄婚礼现场的画面

❑ 拍摄数据

景别：近景	景别：近景+中景
技术：固定镜头	技术：移动镜头+固定镜头
持续时间：10s	持续时间：60s
画面内容：婚礼主持人开场	画面内容：新郎上场

婚礼进度：开场音乐响起，婚礼主持人上场，婚礼仪式开始	婚礼进度：音乐响起，新郎手持鲜花缓缓进场，走向舞台，全称跟拍新郎走向舞台的过程，当新郎站定于主持人旁边时，进行固定拍摄，突出主要人物
景别：近景+特景 技术：摇镜头+移动镜头 持续时间：30s 画面内容：新娘入场 婚礼进度：新娘在父亲的陪伴下缓缓走向舞台，新郎从新娘父亲手中接过新娘的双手，重点拍摄手上的动作及神态，前侧面拍摄新郎与新娘携手走向舞台中央的过程，注意在拍摄时减少画面抖动	景别：近景 技术：固定镜头 持续时间：10s 画面内容：交换信物 婚礼进度：新婚二人的信物由无人机进行传递，拍摄无人机传递信物的过程，正面拍摄新郎与新娘交换信物的过程
景别：近景 技术：固定镜头 持续时间：10s 画面内容：致辞过程 婚礼进度：正面拍摄主婚人上台致辞的过程，然后拍摄证婚人上台致辞的过程，给予新人诚挚的祝福，为婚礼纪录片添加多元素材	景别：中景+近景 技术：固定镜头 持续时间：30s 画面内容：向父母敬茶 婚礼进度：拍摄双方父母上台的过程，多角度拍摄两位新人向双方父母敬茶的过程，表现两位新人对双方父母的喜爱与敬重

5.3.2 任务 2——婚礼纪录片的细节拍摄

在拍摄婚礼仪式的过程中，如果画面不稳定，则观者无法将视线集中到主体细节上，同时会觉得头晕目眩，此时，拥有再高分辨率的摄像机都没有作用。而且相对于水平方向的颤动或抖动，垂直方向的上下抖动更容易让观者感觉到不舒服。图 5-36 所示为摄像机抖动时拍摄的高糊画面，图 5-37 所示为摄像机稳定时拍摄的清晰画面。

图 5-36　摄像机抖动时拍摄的高糊画面

图 5-37　摄像机稳定时拍摄的清晰画面

基于上述情况，当摄像师坐在婚车上进行拍摄或在婚礼现场进行跟摄时，最重要的事项就是保持摄像机的稳定。此时，可以采用如表 5-6 所示的 3 个方法来解决此问题。

表 5-6　解决摄像机抖动问题的方法

方法 1	在拍摄时，使用两只手握紧机身。首先使用双手紧紧地托住摄像机并将双臂紧贴两肋，然后将摄像机放置在稍高于胸部的位置。小型摄像机使用一只手臂就能托起，但是摄像师最好还是将右臂紧贴右肋，然后使用左手轻轻地扶住摄像机。这样就能减少抖动，进行稳定的拍摄了
方法 2	尽量避免使用长焦距镜头，而改用广角镜头，广角镜头的视角很大，不易察觉幅度较小的抖动或颤动
方法 3	如果摄像机具有图像稳定功能，则摄像师可以在手持摄像机进行拍摄时打开此功能，以帮助摄像师稳定拍摄画面。在拍摄时，摄像师可以使用婚礼现场的道具摆设来固定摄像机，然后手动调整光圈拍摄新人，显示出跟摄的动感效果

根据婚礼现场中细节拍摄内容的实际要求，在拥有一个固定机位的基础上，再添加一台摄像机并将其设置为移动机位，需要准备如表 5-7 所示的设备。

表 5-7　细节拍摄时所需设备

设 备 名 称	数 量	用 途
摄像机	2 台	固定机位负责婚礼仪式过程中关键场面和主要人物的拍摄，移动机位负责跟摄两位新人，当遇到需要突出细节的画面时，进行特写镜头的拍摄
三脚架	1 架	负责稳定婚礼现场的固定机位，保证婚礼纪录片画面的清晰度和稳定性
外接话筒	1 个	通常婚礼现场较为杂乱，摄像机的内置话筒的收音效果较差，因此需要准备外接话筒或其他无线收音设备
灯光		根据实际情况决定是否需要准备补光灯或机头便携补光灯

❑ 关键技术——巧用光源和推镜头

在婚礼仪式中，由于新郎、新娘和宾客等被拍摄主体一直都处于运动状态，并且活动方向也不确定，因此使得移动机位的摄像机需要跟随被拍摄主体四处移动，导致拍摄画面中的光线很不稳定。

在移动拍摄的阶段内，摄像师应该尽可能地寻找环境光作为主光、补光和轮廓光，也可以借助其他辅助光源。

如果婚礼现场是室内较暗环境，则可以将感光度适当调高或设置较低的快门速度，以增加进光量，从而提高拍摄画面的亮度，还可以使用如图 5-38 所示的便携式 LED 补光灯；如果婚礼现场是户外逆光环境，则可以使用如图 5-39 所示的反光板进行补光，以确保影片的拍摄质量。

图 5-38　便携式 LED 补光灯　　　　　　　　　　　　图 5-39　反光板

在婚礼纪录片的拍摄过程中，可以使用推镜头将观者的注意力引导到被拍摄主体上，使重要的人或物从环境中突显出来，有助于表现细节。

例如，使用推镜头拍摄正在化妆的新娘，镜头由远至近，慢慢推向新娘，以强化新娘化妆时的状态，表现出纵深空间感。

❑ 拍摄数据	
景别：近景+特写	景别：近景+特写
技术：移动镜头	技术：固定镜头
持续时间：10s	持续时间：30s
画面内容：接过新娘双手	画面内容：互相佩戴戒指
婚礼进度：新郎从新娘父亲手中接过新娘的双手，重点拍摄手上的细节动作及神态，表现新人对婚礼和彼此的重视，同时表达新人此时欢喜的情绪	婚礼进度：多角度拍摄两位新人互相为对方佩戴戒指的过程，并且使用特写的方式拍摄戒指细节和新人的面部细节，表现新人对婚礼的喜爱

景别：近景 技术：固定镜头 持续时间：10s 画面内容：交杯酒活动 婚礼进度：正面拍摄新郎与新娘喝交杯酒的细节和全部过程，表现出交杯酒活动对于婚礼的重要程度，也向观者展示两位新人会同甘共苦的决心	景别：中景 技术：固定镜头 持续时间：15s 画面内容：点蜡烛 婚礼进度：拍摄新郎与新娘共同点蜡烛的过程，寓意两位新人今后的婚姻生活像燃烧的蜡烛一样红红火火
景别：近景 技术：固定镜头 持续时间：20s 画面内容：倒香槟塔 婚礼进度：前侧面拍摄两位新人一同倒香槟塔的过程，用以表现出两人甜蜜的状态，同时寓意他们的婚姻和爱情如这香槟塔一样牢不可破	景别：特写+近景 技术：固定镜头 持续时间：30s 画面内容：伴娘送祝福 婚礼进度：前侧面拍摄伴娘对新娘的祝福和期望，为两位新人即将开始的新生活进行展望，同时丰富了婚礼纪录片的画面内容

5.3.3 任务3——婚礼纪录片的全面拍摄

在拍摄婚礼纪录片时，由于拍摄场景不固定，包括室内、室外、车上和车外等，因此使得光线变化比较大，此时，摄像师需要手动调整白平衡，尤其是在日光或灯下。如果来不及使用

手动调整，则可以将白平衡调整为自动。

小贴士：当在车内拍摄主要人物时，摄像师需要稳住身体，减少由于车辆行驶中的震动或摇晃造成的画面模糊。由于车内光线比较暗，因此需要手动调整白平衡，如果条件允许，则可以启动自动摄像灯，以改善车内的光线条件。

□ 关键技术——捕捉闪光元素和摇摄

在婚礼纪录片的拍摄过程中，摄像师要善于捕捉闪光元素，将闪光元素融入拍摄画面中，为婚礼画面增添层次感和氛围感，如图 5-40 所示。摄像师还可以通过拍摄喜字、花束、气球、婚纱照和一些小摆件等具有象征意义的物品，来增加拍摄画面的温馨感，营造愉悦、浪漫、唯美的现场气氛。

图 5-40　利用闪光元素为婚礼画面增添层次感和氛围感

在拍摄婚礼外景时，使用摇摄的方式可以把周围的景色全部收于镜头画面中，用以交代拍摄环境的全景。摇摄一般分为垂直方向摇摄和水平方向摇摄两种方式，如图 5-41 所示。婚礼纪录片的拍摄常用左右摇摄。一个完整的摇镜头包括起幅、摇动和落幅 3 个关联的部分。

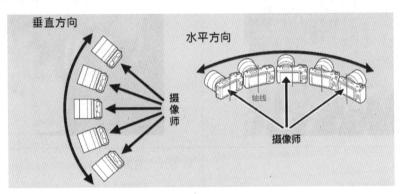

图 5-41　两种摇摄方式

水平方向摇摄的方法是：首先，摄像师将身体朝向摇镜头的终点方向，两脚分开使摄像机稳定朝向终点的拍摄方向；然后身体扭向摇镜头的起点方向并开始拍摄。拍摄时在起幅处拍摄 5 秒左右的固定镜头作为起幅，再慢慢向终点摇过去，到摇摄结束时再拍摄 5 秒左右的固定镜头作为落幅。这样既拥有了稳定的镜头画面，又能为之后的影片剪辑提供方便。

> **小贴士**：当使用摇摄的方式拍摄画面时，摄像师的身体需要慢慢地、均匀地向终点方向转动，直到完成整个摇镜头过程。同时，当摄像师以手持机进行摇摄时，身体转身的角度不需要超过90°，如果超过90°，则身体会觉得不舒服，最终造成拍摄画面的不稳定。如果转身的角度超过120°，则需要借助脚步的移动，并且在转动时还需要注意控制身体重心，切忌用碎步转身，否则会加剧摄像机机身的晃动。

❑ 拍摄数据

景别：近景+中景

技术：摇镜头

持续时间：5s

画面内容：婚礼宾客

会议进度：在婚礼刚开始，主持人开场时，采用水平摇镜头的方式拍摄参加婚礼的宾客，突出婚礼的热闹氛围，以及使用不同的拍摄方式全面记录婚礼仪式的过程

景别：近景+全景

技术：移动镜头+固定镜头

持续时间：20s

画面内容：两位新人携手入场

会议进度：两位新人共同步入新婚殿堂，采用正面的拍摄角度，跟随两位新人进行多景别的拍摄，为婚礼纪录片增加比较全面的画面。在拍摄移动镜头时，注意拍摄画面不要抖动

景别：近景+中景

技术：移动镜头+固定镜头

持续时间：15s

画面内容：无人机传递信物

会议进度：婚礼采用无人机传递两位新人的信物，在拍摄时，使用近景、中景和特写等景别拍摄无人机传递信物的过程，为婚礼纪录片增加全面的活动画面

景别：全景+近景

技术：移动镜头

持续时间：20s

画面内容：儿童的诚挚祝福

会议进度：采用正面的拍摄角度，拍摄孩子为两位新人赠送祝福的过程，表达了到场宾客对两位新人的期望，同时丰富了婚礼纪录片的画面内容

景别：中景	景别：中景
技术：固定镜头	技术：固定镜头
持续时间：60s	持续时间：20s
画面内容：双方父母送祝福	画面内容：婚礼结束
会议进度：采用正面的拍摄角度，拍摄双方父母代表上台发言的全过程，注意画面的美观性	会议进度：婚礼仪式结束，灯光变暗，新郎搀扶新娘走下舞台，表示婚礼结束

5.4　检查评价

本学习情境通过完成 3 个方面的任务最终完成了 1 个场景的纪实专题影片的拍摄任务。在读者完成本学习情境内容的学习后，需要对读者的学习效果进行评价。

5.4.1　检查评价点

（1）婚礼纪录片中重点拍摄的镜头与拍摄方式。

（2）婚礼纪录片中细节拍摄的画面景别是否合理。

（3）婚礼纪录片中全面拍摄的内容是否有遗漏。

5.4.2　检查控制表

学习情境名称	纪实专题拍摄		组别		评价人	
检查检测评价点				评价等级		
				A	B	C
知识	理解影片画面的构图					
	了解纪实专题影片的特点					
	了解纪实专题影片的分类					
	掌握影片的构图形式					
技能	能够按照纪实专题影片的主线完成拍摄任务					
	能够掌握纪实专题影片的拍摄技巧					
	能够拍摄稳定的固定镜头					
	能够运用移动拍摄呈现镜头					
	能够掌握纪实专题影片的拍摄细节					

续表

学习情境名称	纪实专题拍摄		组别		评价人		
检查检测评价点					评价等级		
					A	B	C
素养	具有勤奋、精益求精、创新的学习态度，具有爱岗敬业的职业道德修养						
	具有严谨、求实的职业态度，具有安全保密意识、严格执行行业规范和标准的素质						
	能够虚心向他人学习，并听取他人的意见及建议						
	具有善于沟通和加强合作的能力，具有良好的团队精神和协作意识						
	具有较强的视频创意、拍摄、编辑思维						
	在工作结束后，能够整理并归还器材，同时注意保护自然环境						

5.4.3 作品评价表

评价点	作品质量标准	评价等级		
		A	B	C
主题内容	画面内容围绕纪实活动的主线，呈现整体环节和主要内容			
直观感觉	固定镜头画面稳定，音频正常，移动镜头的起幅—移动—落幅结构完整，移动过程均匀，移动速度适度			
技术规范	画面的分辨率、制式、场序、画幅的比例符合制作要求			
	音频采样率设置正确，音量大小符合标准			
	机位布置合理，方向角度及布光合适，多机位协同拍摄			
镜头表现	纪实专题影片中关键场景和主要人物的镜头与构图设置，内容是否有遗漏，细节镜头部分是否合理			
艺术创新	对婚礼仪式的场面、情绪及氛围的整体把握，具有较高的镜头艺术呈现和较强的技术表现，具备超前的后期剪辑思维			

5.5 巩固扩展

根据在本学习情境中学习的内容，读者能够举一反三，参考如表 5-8 所示的工作计划，运用所学的相关知识，以升旗仪式为基础拍摄一段影片。要求熟练地操作摄像机，并合理地运用镜头、构图形式和构图元素等，完成纪实专题影片的拍摄。

表 5-8　工作计划

拍 摄 时 间	周一课间操时间
拍 摄 地 点	学校操场
拍 摄 内 容	升旗仪式
摄像机数量	2 台
拍 摄 时 长	30 分钟
成 片 时 长	5 分钟左右
完 成 时 间	3 个工作日

5.6 课后测试

在完成本学习情境内容的学习后，接下来读者需要通过几道课后测试题来检验一下学习效果，同时加深对所学知识的理解。

一、选择题

1. 下列哪个选项不是组成影片画面结构的元素？（ ）

A. 画面主体　　　　B. 画面背景　　　　C. 画面陪体　　　　D. 画面前景

2. 下列哪个选项不属于纪实专题影片的分类？（ ）

A. 社会现实题材类　　　　　　　　B. 文化、艺术、历史等题材类

C. 商业、婚礼题材类　　　　　　　D. 政论、人物传记题材类

3. 在下列拍摄手法中，（ ）是在拍摄户外纪实专题影片时使用的拍摄手法。

A. 跟拍手法　　　　B. 摇摄方式　　　　C. 抓拍手法　　　　D. 固定拍摄

二、判断题

1. 人物传记题材类的纪录片在表现手法上更注重艺术性，画面精美、构图讲究、解说翔实、辞藻华丽、配乐丰富和旋律优美，能给观者一种如诗如画的视听感受。（ ）

2. 静态构图就是使用固定摄像的方法，包括机位固定、光轴（拍摄方向）固定和焦距固定，来表现相对静止的主体或运动主体暂时的静止状态。（ ）

3. 主线是贯穿纪录片始末的主要线索，通过展示人物活动或历史文化、揭示事件真相或矛盾、解决冲突或问题等内容，但主线不是纪实专题影片的必备条件。（ ）

广告专题拍摄

广告是向社会广大公众告知某件事物，而广告专题拍摄则是一种告知途径。因此，广告专题拍摄具有强烈的说服性，对观看影片的观者具有一定的引导性质。

在本学习情境中，读者将学习广告专题影片的拍摄方法，通过完成 3 个方面的任务来完成 1 个场景的广告专题影片的拍摄任务，从而了解并掌握广告专题拍摄的流程和技巧。

6.1 情境说明

广告专题拍摄根据不同用途可以划分为多种类型，在拍摄不同类型的广告专题影片时，拍摄的侧重点和拍摄技巧都有所不同。

在本学习情境中，读者将通过学习拍摄公益微电影，来了解广告专题影片的特点、类型、画面构成和拍摄技巧等内容，从而可以快速掌握广告专题拍摄的基本技法。

6.1.1 任务分析——掌握广告专题拍摄的内容

本学习情境将通过完成 3 个方面的任务来完成 1 个场景的广告专题影片的拍摄任务。通过完成拍摄任务，读者可以由浅入深，逐步地学习拍摄广告专题影片的方法。

在进行拍摄工作之前，需要先学习摄影方法和广告专题拍摄的相关基础知识，了解固定镜头的拍摄、运动镜头的拍摄、拍摄运动镜头的方式、广告专题影片的特点、广告专题影片的类型、广告专题影片的画面构成，以及广告专题影片的拍摄技巧等内容。充分理解这些基础知识，有利于读者完成优秀广告专题影片的拍摄。图 6-1 所示为本学习情境中所拍摄的公益微电影的部分画面效果。

图 6-1　本学习情境中所拍摄的公益微电影的部分画面效果

6.1.2　任务目标——掌握广告专题拍摄的技法

通过完成 3 个方面的任务，读者需要掌握以下知识内容。

- 理解固定镜头的拍摄
- 掌握运动镜头的拍摄
- 了解拍摄运动镜头的方式
- 了解广告专题影片的特点
- 掌握广告专题影片的类型
- 掌握广告专题影片的画面构成
- 掌握广告专题影片的拍摄技巧

6.2　基础知识

广告专题影片是品牌或企业塑造形象和宣传产品的一种有力手段。所以，广告专题拍摄都带有明确的目的性和商业性。这使得在开始拍摄前，必须准备好相关的剧本、器材和场景等。充分的准备工作，可以让广告专题影片的拍摄过程十分顺利。

6.2.1 固定镜头的拍摄

影片是展示人物和事物运动轨迹的有效手段之一。运动表现是影片画面的重要造型特性，也就是说，在运动中表现被拍摄主体是影片画面造型的一大优势。

通过拍摄固定镜头和运动镜头，让静止画面成为拥有运动轨迹的连续画面，使被拍摄主体更加富有动感，从而实现创造性拍摄。图 6-2 所示为固定镜头和运动镜头的机位。

图 6-2　固定镜头和运动镜头的机位

在摄影摄像技术发展初期，在拍摄影片时使用最多的是固定镜头。因此，想要学习摄像技术，首先需要熟练运用固定镜头。

❑ 固定镜头的概念

固定镜头是指摄像机在机位、镜头水平方向和垂直视角、镜头焦距固定不变的情况下拍摄的影片画面。图 6-3 所示为在拍摄固定镜头时的机位布置。

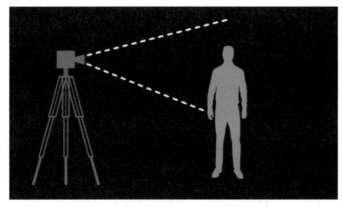

图 6-3　在拍摄固定镜头时的机位布置

在拍摄固定镜头时，被拍摄主体无论是处于静止状态还是处于运动状态，其核心都是画面构图、拍摄背景和环境空间等内容的固定状态。

固定镜头的拍摄比较简单，即选好构图、摆好机位、对准场景及调好焦距就可以拍摄了，

其视觉效果与人们在生活中观察事物时的视觉感受相吻合。图 6-4 所示为拍摄固定镜头的机位和视觉效果。

图 6-4　拍摄固定镜头的机位和视觉效果

❑ 固定镜头的作用

固定镜头适合表现静态场面。简单来说，就是静止的场景框架和稳定的视觉中心有利于客观地记录和反映被拍摄主体自身的动作行为。固定镜头也可以交代影片的剧情背景和拍摄环境，如图 6-5 所示。

图 6-5　通过固定镜头来交代影片的剧情背景和拍摄环境

❑ 拍摄固定镜头的要求

固定镜头的视点比较单一，即在一幅画面中构图不会出现明显变化，容易显得呆板。同时，对于运动范围较大的被拍摄主体来说，使用固定镜头进行拍摄，让其很难得到好的运动表现。因此，在拍摄固定镜头时需要注意以下几点要求。

● 捕捉动态元素

在拍摄固定镜头时，如果场景中没有动态物体，则观者会认为拍摄画面是一张摄像照片，暴露拍摄画面的单调和枯燥感，这会使观者产生视觉疲劳感。

因此，在拍摄固定镜头时，应尽可能地捕捉拍摄场景中的动态元素，依靠动态元素自身的运动轨迹，为拍摄画面营造一种活跃、生动的气氛，使拍摄画面富有生机和动感。图 6-6 所示为拥有动态元素的固定镜头。

图 6-6　拥有动态元素的固定镜头

- 表现空间层次感

在拍摄固定镜头时，由于受到拍摄方式的限制，因此，如果构图框架内前后景别不是特别明显，就会出现被拍摄对象主次关系模糊、没有纵深调度及画面缺少三维空间感等情况。

此时，就需要摄像师通过自己的丰富经验为画面进行巧妙的构图设计，通过对布景和拍摄角度的精心调整，以被拍摄主体为依据，有意识地捕捉光线与阴影由于交替和间隔所产生的光影层次，尽量提炼拍摄场景中具有纵深感的线条和形状等造型元素，让画面向纵深方向延伸，呈现出空间层次感，如图 6-7 所示。

图 6-7　固定镜头中的空间层次感

- 镜头的连贯性

在拍摄固定镜头时，摄像师需要充分考虑到不同景别的拍摄画面之间的衔接问题。例如，在拍摄以人物为主体的画面时，如果要衔接的两组镜头之间的景别变化很小，但是人物的动作却变化很大，则观者在观看时就会产生视频中的人物在突兀的"跳动"等感觉。

所以，在衔接镜头时应该让不同景别的镜头组将关系拉开，包括全景衔接近景和中景衔接特写等，这样可以使拍摄画面的视觉效果流畅很多。图 6-8 所示为衔接近景和远景的固定镜头。

> **小贴士**：另外，还可以通过拍摄不同角度的固定镜头及同一机位不同景别的固定镜头，来方便摄像师在后期剪辑时，使衔接镜头承上启下的视觉效果更加符合观者的视觉习惯。

图 6-8　衔接近景和远景的固定镜头

- 构图的艺术效果

在拍摄固定镜头时，其实对画面的构图要求很高。一般来说，拍摄画面既要有艺术性，也要有可视性，这样的固定镜头才能够被留用。

拍摄固定镜头需要摄像师具备艺术审美、塑造视觉形象和捕捉光影等多方面的能力，这样才能拍摄出构图精美、画面主体突出和画面信息集中紧凑的出色影片画面。图 6-9 所示为构图精美的固定镜头画面。

图 6-9　构图精美的固定镜头画面

- 画面的稳定性

在拍摄固定镜头时，保持拍摄画面的稳定性是第一要素。这就要求摄像师使用一些辅助器材增加摄像机的稳定性，如三脚架等，如图 6-10 所示。

图 6-10　使用三脚架增加固定镜头的画面稳定性

当使用三脚架固定摄像机时，首先需要将三脚架放置在平稳的地面上，再将摄像机安装牢固，并避开振动源。如果因为客观环境和条件所限无法使用三脚架，则摄像师可以根据实际情况因地制宜，在所处拍摄环境中寻找稳定的支撑物来帮助拍摄。

6.2.2 运动镜头的拍摄

在摄像师可以熟练运用固定镜头后，接下来开始学习运动镜头的拍摄。在摄像师可以得心应手地运用两种拍摄方式后，在拍摄影片时，需要处理好运动镜头和固定镜头的关系。

❑ 运动镜头的概念

运动镜头是指摄像机在不断地改变机位、镜头水平方向和垂直视角、镜头焦距的情况下拍摄的影片画面。图 6-11 所示为在拍摄运动镜头时的机位布置。

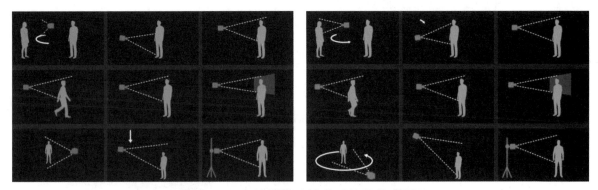

图 6-11 在拍摄运动镜头时的机位布置

拍摄运动镜头所获得的画面，可以突破固定镜头画面的视觉限制，扩展拍摄画面的构图空间，使得运动镜头十分显著的特征就是画面框架是运动的。

❑ 运动镜头的作用

运动镜头具有景别角度多变、活动空间多变和画面背景多变等特点，它已经成为如今影片拍摄中常用和主要的拍摄方式。

运动镜头可以充分交代事物发生的地点和环境，以及事物之间的关系；而与固定镜头相比，运动镜头能够突破景物描述的局限性，也可以表现出被拍摄主体的运动轨迹和状态，还能引导观者视线对创作团队的主观意图进行解读，从而营造丰富的戏剧效果。

> **小贴士**：固定镜头和运动镜头的拍摄都是以摄像师的观察习惯和视觉心理为依据的，它们各有各的功能，各有各的优势。在拍摄影片时，只需要合理运用两种拍摄方式，即可将它们的优势最大化。

6.2.3 拍摄运动镜头的方式

根据摄像机的不同运动方式和方向，可以将运动镜头分为推摄、拉摄、摇摄、移摄、跟摄、升降拍摄和综合运动拍摄 7 种拍摄方式。

❏ 推摄

推摄是指被拍摄主体的位置不变，摄像机向被拍摄主体的方向推近，或者改变镜头焦距使拍摄画面中的被拍摄主体由远到近的拍摄方式，如图 6-12 所示。

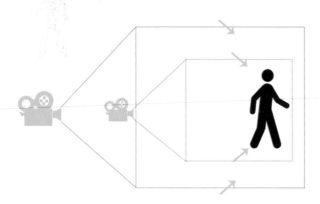

图 6-12　推摄的方式

采用推摄的方式拍摄运动镜头，拍摄画面会形成视觉前移的视觉效果，拍摄画面表现为取景范围由大变小，而拍摄画面中的被拍摄主体则表现为由小变大，如图 6-13 所示。

图 6-13　视觉前移的视觉效果

采用推摄的方式拍摄运动镜头，拍摄画面将会具有下面所述的优势。

① 有利于强调和突出画面中的主体人物、重要细节和重要情节等内容。

② 在一个镜头中可以连贯地交代整体与局部、环境与主体的关系。

③ 推摄速度的快慢可以改变画面节奏，进而影响观者的情绪。

④ 可以加强或减弱运动主体的动感。

⑤ 通过从整体形象推进到某个重要细节，来引导观者的注意力，进而启发思考。

⑥ 从整体到细节的连续递进镜头，可以增加事件发生的真实性和可信度。

❏ 拉摄

拉摄是指被拍摄主体的位置不变，摄像机逐渐远离被拍摄主体，或者改变镜头焦距使拍摄画面中的被拍摄主体由近到远的拍摄方式，如图 6-14 所示。

采用拉摄的方式拍摄运动镜头，拍摄画面会形成视觉倒退的视觉效果，拍摄画面表现为取景范围由小变大，而拍摄画面中的被拍摄主体则表现为由大变小，如图 6-15 所示。

图 6-14　拉摄的方式

图 6-15　视觉倒退的视觉效果

采用拉摄的方式拍摄运动镜头，拍摄画面将会具有下面所述的优势。

① 有利于表现物体局部与整体的关系、主体与环境的关系。

② 可以使画面中的局部形象逐渐完整。

③ 可以有效调动观者对画面内容的猜测和联想，增加悬念感。

④ 与采用推摄的方式拍摄的画面相比，采用拉摄的方式拍摄的画面给观者一种意犹未尽的感觉。

⑤ 拉摄的方式常被用作结束性镜头或转场镜头的拍摄。

❑ 摇摄

摇摄是指摄像机机位不动，借助三脚架上的云台或以摄像师的身体为中心，进行上下、左右、斜线、曲线和半圆等各种形式的摇动的拍摄方式，如图 6-16 所示。

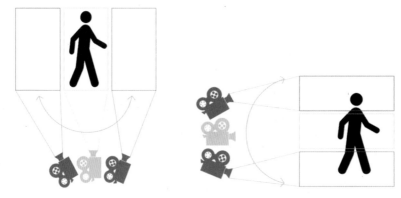

图 6-16　摇摄的方式

在一般情况下，摇摄画面就像人们转动头部环顾四周或将视线由一处移向另一处的视觉感受，如图 6-17 所示。一个完整的摇摄画面的过程包括起幅、摇动和落幅 3 个连续的部分。

图 6-17　摇摄画面

采用摇摄的方式拍摄运动镜头，拍摄画面将会具有下面所述的优势。

① 摇摄能为观者展示广阔的空间，扩大视野。

② 摇摄可以在表现宏大场面和景观时突破画面框架的限制，通过较小的景别画面呈现整个场面或物体的信息。

③ 摇摄能够表现同一场景画面中两个物体之间的内在关系。

④ 摇摄能够充分表现拍摄环境的整体场面及物体的细节部分。

⑤ 摇摄能够引导观者的视线，迫使观者不断地转移注意力。

⑥ 利用摇摄的速度反映情感。例如，快摇可以表现兴奋、紧张和激动等情绪，慢摇可以表现悠闲、舒适和平静等情感。

⑦ 摇摄能够在具有多个主体的拍摄场景中，稍做停顿形成间歇摇摄，用以突出拍摄画面中的每个主体。

⑧ 摇摄能够通过运动主体的不同背景或环境变化来表现出主体的运动轨迹。

⑨ 摇摄有推动事件情节发展的作用，也可以将摇摄画面当作转场效果。

❑ 移摄

移摄是指在被拍摄主体走动时，摄像师将摄像机沿着一定方向做直线运动或旋转移动的拍摄方式，如图 6-18 所示。移摄分为前后移动、左右移动、上下升降移动和旋转移动 4 种类型。其中，旋转移动是以被拍摄主体为圆心，摄像机做圆形或弧形运动的拍摄方式。

图 6-18　移摄的方式

移摄与推摄、拉摄、摇摄不同的是，当采用推摄、拉摄和摇摄的方式进行拍摄时，摄像机的位置可以保持不变，而通过改变摄像机的镜头焦距或角度进行拍摄。

但是对于移摄来说，在拍摄过程中，不仅要改变摄像机的镜头焦距和角度，还要使摄像机的位置也处于连续不断的运动状态之中，如图 6-19 所示。

图 6-19　移摄时摄像机的位置变化

采用移摄的方式拍摄运动镜头，拍摄画面将会具有下面所述的优势。

① 移摄可以将拍摄画面中的人物通过不同角度呈现出各种运动变化。

② 移摄可以表现出不同人物和不同景观的多层次空间变化。

③ 移摄可以多方向的移动镜头，使观者产生一种身临其境的感觉。

④ 移摄适合将多景物、多层次和复杂的大场景拍摄出气势恢宏的效果。

❏ 跟摄

跟摄是指摄像机始终跟随被拍摄主体进行移动的拍摄方式，如图 6-20 所示。当采用跟摄的方式拍摄画面时，摄像机的运动方向和运动速度与被拍摄主体的运动方向和运动速度保持一致，让画面景别和被拍摄主体在拍摄画面中的位置保持不变，而拍摄画面的环境背景具有明显变化，使观者的视线紧紧地跟随被拍摄主体的运动轨迹。

图 6-20　跟摄的方式

采用跟摄的方式拍摄运动镜头，拍摄画面将会具有下面所述的优势。

① 采用摄像机跟随被拍摄主体边走边拍的跟摄方式，可以直接将观者带入剧情。这种拍摄方式可以突出运动中的被拍摄主体，并详尽表现运动主体的运动方向、速度和体态，如图 6-21 所示。

② 在跟摄过程中跟随被拍摄主体一起运动，通过被拍摄主体的固定位置和不断变化的环境背景，来表现主体与环境的关系。

③ 采用从人物背后跟摄的方式，可以使观者与人物的视点统一，产生极富参与感的主观性镜头，如图 6-22 所示。

图 6-21 跟随被拍摄主体边走边拍

图 6-22 从人物背后跟摄

④ 镜头跟随人物、事件及场面的运动和变化进行记录的跟摄方式具有极强的客观性，在纪实专题影片和新闻专题影片的拍摄中起到真实记录的作用。

❑ 升降拍摄

升降拍摄是指摄像机借助升降装置等一边进行升降运动一边进行拍摄的拍摄方式，如图 6-23 所示。升降拍摄可以在摄像机运动的过程中形成多视点的画面特点，其具体运动方式可以分为垂直升降、斜向升降和不规则升降等。这种拍摄方式通常需要使用专用的升降摇臂或升降车来完成。

图 6-23 升降拍摄的方式

采用升降拍摄的方式拍摄运动镜头，拍摄画面将会具有下面所述的优势。

① 升降拍摄能够展现大场面的规模与气势。

② 升降拍摄可以通过固定景别准确再现纵向高大物体的局部细节。

③ 升降拍摄可以扩大或收缩画面视野，用以交代被拍摄主体与整体环境的空间关系。

④ 升降拍摄可以逐次呈现高低处或远近处的景物和人物，用以表现更多的空间层次。

⑤ 升降拍摄可以在从高到低或从低到高的拍摄过程中，实现一个镜头中不同主体的转换或不同环境的调度。

⑥ 升降拍摄可以通过上升或下降的视角变化，来强调拍摄画面中的内容及主体人物的情

绪状态。

❑ 综合运动拍摄

综合运动拍摄是指在一个镜头中将推摄、拉摄、摇摄、移摄、跟摄和升降拍摄等各种拍摄方式不同程度地有机结合起来进行拍摄的拍摄方式。

采用综合运动拍摄的方式拍摄影片画面，拍摄画面将会具有下面所述的优势。

① 采用综合运动拍摄的方式拍摄的画面，其运动复杂多变，可以在一个镜头中多景别和多角度地交代被拍摄主体和空间的关系。

② 综合运动拍摄可以立体地表现被拍摄主体和空间环境的关系。

③ 综合运动拍摄可以通过不同的人物、形态、动作、环境和事件等，形成多结构和多视点的画面效果，用以丰富拍摄的画面内容。

④ 综合运动拍摄可以通过连续的动态拍摄，来保证画面情节和结构的完整，用以体现拍摄画面的真实性。

⑤ 综合运动拍摄可以让画面的节奏变化、运动旋律与背景音乐同步，使画面内容与背景音乐呈现一体化。

6.2.4 广告专题影片的特点

广告专题影片是特殊的影片艺术作品，其中，电视广告片和网络广告片是使用较多的影片类型。

广告专题影片的核心功能是诉求性宣传。它是广告主出于实用目的，出资聘请创作团队策划并创作的宣传性视听产品。因此，它的宣传目的是推销或推广某个对象，这个对象可以是一款产品、一家企业或事业单位，也可以是品牌或公众活动，还可以是某种观念、理念、政策和口号等。

在摄影摄像技术发展的过程中，广告专题影片也逐渐被发明并加以利用。如今的广告专题影片，采用大量的高科技制作手段和现代艺术表现手法，使得影片的可视性不断被增强，艺术性也得到显著提高，给受众带来特别的视听享受和审美愉悦。图 6-24 所示为一款巧克力商品的广告专题影片画面。

图 6-24 一款巧克力商品的广告专题影片画面

广告专题影片的显著特点是超越广告主的实用目的，扮演文化价值的创作者和代言人。例如，以"亲情"为主题的公益广告影片，通过不同人物以不同方式回家过年的艰难和执念，来唤起观者内心对家人的思念情绪，表达了春节与家人团圆的传统文化观念。图 6-25 所示为公益广告影片的部分画面。

图 6-25　公益广告影片的部分画面

再例如，某手机的广告影片，除了宣传"便捷生活"的高科技时代人文理念，还通过充满科技基调的场景、色彩、用光、快节奏的画面剪辑、强烈的音乐及演员的潮流发型和服饰，为现代流行文化的时尚特点进行了生动形象的阐释。图 6-26 所示为某手机的广告影片中体现便捷生活的部分画面。

图 6-26　某手机的广告影片中体现便捷生活的部分画面

6.2.5　广告专题影片的类型

对于企业来说，如何选择适合企业发展阶段的广告影片类型，是相对重要的一个选择。按照狭义的广告来说，所有带有宣传性质的视频都叫广告专题影片。根据不同的划分方式，广告专题影片包含多种类型。

❏　根据诉求划分

根据观者的诉求对广告专题影片进行划分，可以分为理性诉求型广告和感情诉求型广告。

理性诉求型广告会使用直观展示、原理解释、事实说明、证人证言和对比介绍等方法，向观者推广或推销对象。

而感情诉求型广告则会通过温馨而富有理想色彩的视听形象、故事情节和场景氛围来感染观者，让观者对宣传对象产生好感，进而达到推销或推广的目的。

❑ 根据应用方式划分

根据应用方式对广告专题影片进行划分,可以分为宣传片、电视广告片和网络广告片、微电影及病毒视频4种常见的类型。

● 宣传片

宣传片的主要目的就是为形象、产品或活动等进行宣传,根据对象和目的不同,可以分为形象宣传片、产品宣传片和活动宣传片等。

宣传片的时长大多数是2分钟~5分钟,因为它的制作费用比电视广告片低一些,同时播放渠道也比较灵活,所以宣传片在商业上的应用十分广泛。图6-27所示为某城市的形象宣传片的部分画面。

图6-27　某城市的形象宣传片的部分画面

对于一个品牌或一家企业来说,在发展的初期阶段(即创业期),可以为品牌或企业拍摄一段宣传片,向大众介绍企业的品牌、产品和服务等,突出自身优势,将宣传片尽可能多地投放在网络、官网或展会中,让受众对品牌或企业有一个初步的认知。

● 电视广告片和网络广告片

大众经常在电视、手机和计算机上看到的带有推广性质的影片就是电视广告片和网络广告片,它的时长大多数是15秒~30秒,缺点是收费高,优势是覆盖人群广。图6-28所示为一款食品的电视广告片的部分画面。

图6-28　一款食品的电视广告片的部分画面

如果品牌或企业的发展进入稳定期,同时拥有不错的发展前景,则可以根据品牌或企业的战略目的和费用预算,进行电视广告片和网络广告片的拍摄和投放。它可以帮助品牌或企业快速打开市场、建立认知和抢夺客户,并进一步扩大品牌或企业的影响力。

● 微电影

微电影是具有完整故事情节的广告片。因为要展示完整的故事内容，所以微电影的时长比宣传片、电视广告片和网络广告片的时长都要长，一般是 10 分钟～30 分钟。图 6-29 所示为某部微电影的部分画面。

图 6-29　某部微电影的部分画面

在品牌或企业进入成熟期后，可以通过叙事的拍摄方式，向受众讲述品牌或企业故事，与受众达成情感上的共鸣，以强化品牌或企业的形象。但是微电影也具有制作成本较高和拍摄难度较大的缺点。

● 病毒视频

病毒视频是指一些借助社交平台或视频网站，撒网式投放并引起大量关注和转载的视频，它的时长一般是 1 分钟以内。

病毒视频通常都是幽默诙谐、带有搞笑性质的一种影片，发布者可以是原创，也可以是改编。它能在引起受众共鸣的同时获得大面积传播，有着巨大的影响力。

6.2.6　广告专题影片的画面构成

在广告专题影片的拍摄过程中，需要选择合适的构图实现拍摄画面的"电影感"，即"高级感"。每次面对取景器时，摄像师必须在脑海中明确画面尺寸、画面构图和画面景深等内容。

❑　画面尺寸

在开始拍摄前，摄像师需要明确制作完成的影片的投放渠道是什么，然后根据投放渠道决定拍摄画面的尺寸。目前，流行的画面尺寸有下面两种。

① 1.33:1（即 4:3）。

② 1.78:1（即 16:9）。

当摄像师选择画面尺寸时，应该考虑哪种画面尺寸符合故事的叙事要求。大多数人认为16:9 的画面尺寸的拍摄效果应该更加完美一些，但是在很多叙事情景下，16:9 的画面尺寸的拍摄效果并不理想。

如果影片的故事包含规模庞大的群演和高水平的艺术效果，则 16:9 的画面尺寸将会有助于环境表达。

如果采用 16:9 的画面尺寸进行拍摄，但是画面环境中只有白墙，则此时的宽阔的屏幕只会让观者感到厌烦。而如果拍摄内容是一部情景剧，或者拍摄环境很逼仄，许多东西都要放在画面外，则 16:9 的画面尺寸会是很好的选择。图 6-30 所示为 16:9 的画面尺寸。

相对于 16:9 的画面尺寸，4:3 的画面尺寸可以轻而易举地表现成人和孩子的身高差异及一些很亲昵的画面。图 6-31 所示为 4:3 的画面尺寸。

图 6-30　16:9 的画面尺寸

图 6-31　4:3 的画面尺寸

❑ 画面构图

如果前期工作已经完成，则接下来就需要考虑拍摄画面中的内容，以及如何摆放这些内容。摄像师可以向质感式的电影和低成本的微电影学习一些技巧，如质感式的电影会在演员表演空间刻意地设置环境背景。读者可以从以下几个方面入手，为广告专题影片增加"电影感"。

● 让被拍摄主体与墙面保持一定的距离

让被拍摄主体与墙面保持一定的距离，否则会降低画面视觉角度和画面深度，如图 6-32 所示。

● 对着墙角进行拍摄

如果拍摄环境是一间封闭的房间，则可以对着墙角进行拍摄。这是在拍摄影片时一个常用的简单技巧。因为顺着房间的对角线拍摄会增加空间的深度，能让画面看起来更具有纵深感，如图 6-33 所示。

图 6-32　让被拍摄主体与墙面保持一定的距离

图 6-33　对着墙角进行拍摄

● 将外景添加到画面中

如果当前的拍摄场地有窗户，则可以增加室内的照明，减少室内外光线的反差，让观者通

过窗户看见窗外的风景。如果技术允许，则可以使用绿屏拍摄的方法"营造"窗外的风景。

当摄像师将窗外的风景添加到画面中时，模糊、弱化的窗外风景可以很好地暗示环境，从而使影片画面优美地展开，为画面增加戏剧化和深度，如图6-34所示。

• 在画面中添加特殊背景

在户外拍摄时，可以尝试将一些地标性的建筑物添加到画面中，用以更加直观地交代环境。如果在广阔的原野中拍摄，则可以将民房或农机置于背景中；如果在城市中拍摄，则可以在画面中添加街道的风貌，用以展示当地的人文情况。这些元素只需要出现在背景中即可，不需要出现在焦点上，因此可以被虚化，如图6-35所示。

图6-34　将窗外的风景添加到画面中

图6-35　在画面中添加特殊背景

❑　画面景深

在拍摄时，需要注意景深对画面的影响。初学者误以为"大光圈浅景深"就等于"电影感"，但其实景深只是构成电影感的众多要素之一，浅景深与深景深各有其表现效果。在平时拉片的过程中，读者应多注意画面的景深控制。

小贴士：拉片

　　拉片就是将拍摄好的影片进行一帧一帧地反复复盘，同时分析和记录复盘时所看和所总结的内容。一帧一帧地深度解读影片，然后把每个镜头的内容、场面调度、运镜方式、景别、剪辑、声音、画面、节奏、表演和机位等内容都记录下来，最后进行总结。

　　拉片与影评的相同点：目的都是评析影片，都是大众了解电影的一种方式。

　　拉片与影评的不同点：拉片通常会选择一个切入点，包括视、听或语言等角度解读影片，有一定的学术性和专业性，文字较为冷静和客观；而影评在题材上比较随意和自由，同时内容广泛，一般从主题思想等方面立意，文字内容带有作者的主观意识。

在拍摄影片时，通常在以下两种情况下使用浅景深。

• 拍摄有很多信息量的半全景

当拍摄环境中包含非常多的信息时，摄像师可以拍摄浅景深的半全景，用以引导观者的视线，让其注意某个重要的对象，如图6-36所示。

• 拍摄特写和中景画面

当使用浅景深拍摄特写和中景画面时，可以帮助观者将注意力放在对话的内容上，如

图 6-37 所示。

图 6-36　使用浅景深拍摄的半全景画面

图 6-37　使用浅景深拍摄的特写和中景画面

除了浅景深，摄像师当然也可以使用深景深拍摄画面。因为画面的深度不够，使得广告影片给观者一种封闭的感觉。所以，在拍摄广告专题影片时，摄像师可以为拍摄画面添加一些深景深的全景镜头。在拍摄多人之间的对话时，也可以使用深景深进行拍摄。适当的深景深画面会让广告专题影片的画面更具"高级感"，如图 6-38 所示。

图 6-38　更具"高级感"的广告专题影片画面

6.2.7　广告专题影片的拍摄技巧

在拍摄广告专题影片时，一部影片中包含许多采用不同拍摄方式拍摄而成的画面。采用不同的拍摄方式，可以使用该拍摄方式的技巧来完成出色影片画面的制作。

❑ 推摄技巧

当采用推摄的方式拍摄画面时，首先，摄像师应该明确拍摄的重点目标。在起幅、推近和落幅这 3 个阶段的镜头中，落幅是表现的重点，应该根据影片的情节需要停止在恰当的景别上。

其次，因为推摄方式的起幅和落幅是静态结构，所以从起幅到落幅的画面构图必须严谨、统一、规范和完整。在拍摄中间的推镜头过程中，不能盲目、仓促地处理目标，而是要注意控制落幅的视觉范围和景别，同时保持被拍摄主体始终处于画面结构的中心位置。

最后，采用推摄方式拍摄的镜头，其运动节奏要与画面内的气氛和情绪相匹配。例如，当画面环境处于气氛安宁、情绪镇静时，推镜头的速度要相对缓慢，如图 6-39 所示；而当画面环境处于气氛紧张、情绪激动时，推镜头的速度要相对快速，如图 6-40 所示。

图 6-39　缓慢地推镜头

图 6-40　快速地推镜头

小贴士：在推近镜头的过程中，不管摄像机与被拍摄主体的距离多么近，也要保证被拍摄主体一直在景深范围内，使被拍摄主体始终清晰。

❑ 拉摄技巧

拉摄的操作要求与推摄的操作要求基本相同，包括在镜头拉开的过程中，需要注意保持被拍摄主体处于拍摄画面的中心位置；在整个起幅、拉开和落幅的拍摄过程中，需要保持画面的平稳性，以及画面的清晰度。

在拉开镜头时，摄像师需要控制好速度和节奏，并控制好画面拉开后的视觉范围和景别，使拍摄画面可以得到不同氛围和情绪的环境背景。

❑ 摇摄技巧

摇摄必须有明确的目的性，需要根据拍摄内容和画面效果的要求进行使用。因为摇摄由起幅、摇动和落幅 3 个运动过程组成，所以摇摄过程要有计划，落幅要有依据，起幅与落幅要有内在联系，起幅与落幅的画面构图必须完整、充实，这样才能突出、鲜明地表达被拍摄主体。

摇摄时的速度需要摄像师精心设计与控制。当摇摄的速度比较均匀时，拍摄画面比较稳定；而当摇摄的速度是时快时慢或镜头晃动幅度较大时，容易让观者产生视觉疲劳和厌恶影片画面等情绪。

摇摄的速度还可以根据所拍事物的辨识度进行调整。当拍摄不易辨识的事物和复杂的景物时,摇摄的速度应该相对缓慢,如图 6-41 所示;反之,则摇摄的速度应该相对快速,如图 6-42 所示。如果使用很快的摇摄速度,则摄像师需要提高快门速度,否则容易产生丢帧频闪现象。

图 6-41　相对缓慢的摇摄速度

图 6-42　相对快速的摇摄速度

❑ 移摄技巧

移摄是在摄像机的运动中进行拍摄的一种方式,所以拍摄画面的稳定性难以把握。基于此种限制,摄像师在拍摄前需要设计好移动线路,在拍摄时尽量将摄像机安置在带有轮子的支撑物上,如带滑轮的三脚架、移动轨道、升降机、摇臂和斯坦尼康稳定器等工具,用以保证摄像机可以匀速、平稳地移动,如图 6-43 所示。

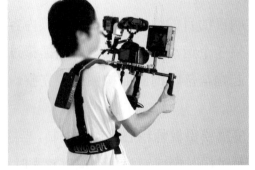

图 6-43　稳定摄像机的工具

当受到拍摄环境的限制，无法借助稳定工具完成移动拍摄时，摄像师可以通过肩扛式的持机方式，随着摄像师的步伐，协调配合身体各部分的动作来保持摄像机的稳定。

> **小贴士**：此时，摄像师需要双腿屈膝，使身体重心下移，保持腰部以上身体的姿势为竖直，脚步平稳交替，尽量减少行进中身体的起伏，使摄像机在移动时达到滑行的效果。

在此拍摄阶段中，如果安排一些划过拍摄画面的前景物体，或者让移摄的方向与主体的运动方向相反，则可以为画面营造出更加强烈的动感视觉效果。

❏ 跟摄技巧

当采用跟摄的方式拍摄画面时，首先，需要跟准被拍摄主体，即摄像机的跟随运动速度始终与被拍摄主体的运动速度保持一致。

其次，必须将被拍摄主体稳定在拍摄画面的合理位置上，拍摄画面中不能没有被拍摄主体，即无论被拍摄主体出现怎样的运动姿态变化，跟摄的画面都应该保持平稳的垂直或平行运动。

最后，在跟摄过程中，镜头的起伏、晃动幅度不能过大，否则很容易使观者产生视觉疲劳。另外，跟摄是拍摄运动镜头，所以在拍摄时也必须考虑拍摄环境中光线、角度和焦点的变化。

❏ 升降拍摄技巧

当采用升降拍摄的方式拍摄画面时，摄像师需要提前规划空间，这样较大幅度的升降画面才能表现出理想的视觉效果，同时需要保证摄像机在升降过程中平稳、匀速地移动。

在升降拍摄过程中，当被拍摄主体不变时，要始终保证将画面的表现重心放在被拍摄主体上。摄像师需要注意的是，升降拍摄的画面视点带有摄像师的主观意图，因此可能会出现与观者视点不同的情况。因此，在拍摄新闻专题影片和纪实专题影片时，升降拍摄的方式需要慎重使用。图6-44所示为使用升降拍摄的方式进行影片拍摄的画面。

图6-44　使用升降拍摄的方式进行影片拍摄的画面

❏ 综合运动拍摄技巧

在综合运动拍摄前，摄像师需要先设计好运动路线，这样在拍摄时，才能有目的、有计划地进行拍摄。

因为机位、角度、景别和环境等元素在运动拍摄中都会发生变化，所以要充分考虑这些元素的变化对拍摄画面的影响。例如，如果焦点发生变化，则镜头就会模糊，所以需要将被拍摄

主体始终放在景深范围内；如果环境光线发生变化，则被拍摄主体的颜色可能会出现偏差，所以需要采取相应的措施加以调整和控制。

> **小贴士**：当采用综合运动拍摄的方式拍摄画面时，运动过程要保持平行、稳定的状态，运动方式的转换要流畅。镜头的运动要尽量与被拍摄主体的运动相协调，还要与画面中的情节和情绪的转换相结合。拍摄现场的指挥要统一，摄录人员也要做到步调一致，这样才能较好地完成拍摄工作。

6.3 任务实施

在掌握了广告专题拍摄的相关基础知识后，接下来读者需要通过完成 3 个方面的任务来完成公益微电影的拍摄任务，从而在实践中理解并掌握拍摄广告专题影片的拍摄要点和技巧。

6.3.1 任务 1——拍摄微电影的起因情节

从字面意思解读微电影的概念，微电影就是微型电影，因此又被称为微影。微电影通过新媒体平台传播，适合观者在短途出行状态下或短时休闲状态下观看。

因为微电影具有完整的故事情节，又以"微时"、"周期制作短小"和"规模投资超小"的类电影视频为特点，所以使得其题材内容包括了幽默搞怪、时尚潮流、公益教育和商业定制等众多类型。同时，微电影与电影、电视剧等影片拥有相同的特性，可以单独成篇，也可以系列成剧。

美丽的校园往往是大众最怀念的地方之一，当有一天离开这里，会发现这里的点点滴滴都是珍贵的回忆。在校园中任意挥洒青春岁月，是学生特有的朝气与活力。为了记录珍贵的校园时光，可以以一个公益理念为题材，并分别以校园和同学为环境背景和主要人物，拍摄一部微电影。

在拍摄微电影前，需要策划拍摄方案、定制拍摄周期、撰写剧本、选景和准备拍摄所需器材等。作为摄像师，需要根据实际情况提出自己的建议，在保证拍摄效果的前提下，尽量提升成品的水平和质量。根据拍摄需求，整理归纳出如表 6-1 所示的工作单。

表 6-1 拍摄微电影的起因情节的工作单

拍 摄 时 间	周六、周日及其他课余时间
拍 摄 地 点	学校、教室及学校周边
拍 摄 内 容	根据剧本设定内容拍摄微电影中的所有起因情节画面
摄像机数量	1 台
拍 摄 时 长	30 分钟以内
成 片 时 长	5 分钟以内
完 成 时 间	2 个工作日

❑ 关键技术——剧本和选景

在拍摄微电影之前，创作团队必不可少的工作就是撰写剧本或挑选剧本，并根据剧本的描述选择合适的拍摄环境。

● 剧本是关键

剧本的选择十分关键。由于微电影的时长和经费等，许多初学者对微电影的拍摄抱有一种一腔孤勇的心态，凭着一腔热情和一闪而过的灵感，想要使用一台摄像机完成一部微电影的制作。这是不对的。

虽然微电影的成片时长较短，但是它也强调动人的情节，因此，在拍摄前一定要撰写一个可操作的剧本。同时，由于没有太多的时间完成剧情铺垫，因此剧本不宜太过复杂，但是剧本一定要足够吸引人和打动人，还能利用较短的时长获得更多的效果。而且，剧本也需要根据创作团队的资金、器材和演员等条件进行编制，符合要求的剧本才具有可行性。

● 合理的选景

在拍摄前，创作团队需要根据剧本的描述选好拍摄场地。选择的拍摄场地要适合剧情的发展和人物的塑造，力求做到情、景、剧相融合。

在一般情况下，创作团队可以选择当地比较出名的景点、校园或公园等地方进行拍摄。如果资金允许，则也可以进行布景拍摄。

> **小贴士**：在拍摄微电影时，正确地把握光线对拍摄非常重要。为了节约成本，首先应该利用自然光。如果是白天拍摄，则太阳的光线会很强，可以使用泡沫遮光板或挡光板进行遮挡；如果是晚上拍摄，则可以选择合适的节能灯或白炽灯辅助拍摄，也可以利用路灯辅助拍摄。同时，在拍摄过程中，需要注意运用顺光、逆光、侧逆光和散射光等布光方式来表现环境与人物或物体的关系。

❑ 拍摄数据

景别：特写

技术：固定镜头

持续时间：14s

画面内容：新闻播报

剧情进度：重点拍摄电视节目的内容，影片开头强调雾霾主题。转场采用了黑场淡入淡出的效果，用以突出雾霾天气的严重

	景别：全景+近景 技术：固定镜头 持续时间：3s 画面内容：进入车内 剧情进度：后侧面拍摄主角走到汽车旁并打开车锁。侧面拍摄主角打开车门，迈步进入车内的过程，重点拍摄主角的表情状态
	景别：近景 技术：固定镜头 持续时间：3s 画面内容：打开收音机 剧情进度：前侧面拍摄主角在车内打开收音机的动作，以及收听新闻后的面部神态
	景别：特写 技术：固定镜头 持续时间：3s 画面内容：主角神态 剧情进度：前侧面拍摄主角神态表情，重点突出主角通过车窗观察车外的环境，以及在观察环境时的表情细节
	景别：近景 技术：固定拍摄 持续时间：3s 画面内容：主角侧脸 剧情进度：硬切，侧面拍摄主角的肢体动作和若隐若现的表情，用以表现主角的思考与动作

景别：特写	
技术：固定镜头	
持续时间：10s	
画面内容：摇头娃娃	
剧情进度：采用黑场淡入淡出的转场效果，将镜头对准车饰摆件，拍摄主角拨动车内的摇头娃娃，用以表明主角当前的摇摆心情	

6.3.2　任务2——拍摄微电影的经过情节

在一般情况下，想要完成一部微电影的拍摄，需要在不同的场景中进行拍摄。而多个场景就无法保证全部使用交流电源，因此，通常采用电池供电。基于此种情况，创作团队在拍摄前要检查机器，保证电池电量及存储卡容量等充足，如果长时间在室外拍摄，则最好携带备用电池及存储卡，以保证拍摄过程不受影响。

根据剧本内容的需要，整理归纳出此阶段的工作单，如表 6-2 所示。

表 6-2　拍摄微电影的经过情节的工作单

拍 摄 时 间	周六、周日及其他课余时间
拍 摄 地 点	学校、教室及学校周边
拍 摄 内 容	根据剧本设定内容拍摄微电影中的所有经过情节画面
摄像机数量	3 台
拍 摄 时 长	1 个小时以内
成 片 时 长	15 分钟以内
完 成 时 间	3 个工作日

在根据工作单完成工作周期和器材的准备工作以后，由于微电影的经过情节需要大量的人物角色，因此在拍摄前，需要根据剧本内容分配微电影中的各个角色。读者可以自由组合，合作完成这部微电影中的所有经过情节画面的拍摄。

❑ 关键技术——平摄的拍摄手法

拍摄手法一般包括平摄、俯摄和仰摄 3 种。

平摄是指摄像机保持水平的角度进行拍摄的拍摄方式，其可以使拍摄画面保持平和、稳定的状态，同时，采用平摄手法拍摄的画面也比较符合大众的审美视角。在拍摄微电影时，创作团队往往想要使拍摄完成的画面与观者拥有一样的视点，因此常常采用平摄手法进行拍摄。图 6-45 所示为采用平摄手法拍摄的影片画面。

图 6-45　平摄画面

俯摄是指摄像机的高度高于被拍摄主体的高度，拍摄角度是从上往下的拍摄方式。采用俯摄手法完成全景和中景的画面内容的拍摄，可以表现画面的层次感和纵深感。因此，俯摄常用于拍摄远景或大场面，如图 6-46 所示。仰摄就是从下向上进行拍摄的拍摄方式，这样会使被拍摄主体显得高大，如图 6-47 所示。

图 6-46　俯摄画面

图 6-47　仰摄画面

俯摄与仰摄的拍摄效果截然相反。使用俯摄会削弱画面中的人物的气势，使观者对画面中的人物产生一种居高临下的感觉，如图 6-48 所示；而使用仰摄则会使画面中的人物变得高大，让观者认为画面中的人物拥有强大的能量，如图 6-49 所示。

图 6-48　俯摄的画面效果

图 6-49　仰摄的画面效果

在拍摄微电影时，大部分的影片画面采用平摄手法进行拍摄，这样拍摄完成的画面更容易被大众接受和认可。同时，摄像师也可以根据创作需要，使用俯摄和仰摄的拍摄手法完成影片部分画面的拍摄，运用多种拍摄手法，使微电影的画面情感充沛、灵性十足。

❑ 拍摄数据

	景别：近景 技术：固定镜头 持续时间：15s 画面内容：新闻播报 剧情进度：采用黑场淡入淡出的转场效果，将镜头对准电视节目，重点拍摄电视节目的内容，影片过程中继续强调雾霾主题
	景别：近景 技术：固定镜头 持续时间：10s 画面内容：取出自行车 剧情进度：侧面拍摄主角思考时的神态表情，在主角思考完毕后，正面拍摄主角下车从后备厢中取出自行车的动作，正面拍摄主角戴上口罩和耳机骑自行车离去，用以表明主角思考过后的实际行动
	景别：近景 技术：移摄镜头 持续时间：10s 画面内容：佩戴口罩 剧情进度：正面拍摄主角戴上口罩和耳机骑自行车离去，体现雾霾天气的危害和防护措施
	景别：近景 技术：固定镜头+跟摄镜头 持续时间：10s 画面内容：骑自行车 剧情进度：首先拍摄主角离开后空荡的背景，然后持续使用镜头跟随主角进行移动拍摄，正面拍摄主角骑自行车在道路上行驶，用以体现雾霾天气下的环境

6.3.3 任务3——拍摄微电影的结束情节

在微电影的结束情节中，包含了两种不同色调的表现手法。两种表现手法都需要通过后期制作来完成，由此可以看出，后期制作是微电影成片过程中的一道重要程序，也是一个难点所在。

在微电影的后期制作中，需要对录制好的视频进行裁剪和拼接，对于多余的视频内容及错误的部分，需要剪切掉，只保留合理的、能够进行拼接的画面。同时，后期制作需要根据剧情来对影片画面的色调进行调整，使画面的视觉效果更加符合剧情发展，这是微电影后期制作的关键。

根据剧本内容和后期制作的需要，整理归纳出此阶段的工作单，如表6-3所示。

表6-3 拍摄微电影的结束情节的工作单

拍 摄 时 间	周六、周日及其他课余时间
拍 摄 地 点	学校、教室及学校周边
拍 摄 内 容	根据剧本设定内容拍摄微电影中的所有结束情节画面
摄像机数量	3台
拍 摄 时 长	15分钟以内
成 片 时 长	3分钟以内
完 成 时 间	5个工作日（拍摄时间+后期制作时间）

❑ 关键技术——运动摇摄和移摄

当观者观察静止或运动的物体时，头部和眼睛都会做水平或垂直摇动，"摇摄"就是模拟了人类的这种运动。例如，使用摇摄的方式拍摄一群孩子奔跑的画面，在拍摄时，利用摄像机的水平摇动来表现孩子们活泼、欢快的形象。图6-50所示为使用摇摄的方式拍摄完成的运动画面。

图6-50 使用摇摄的方式拍摄完成的运动画面

使用移摄的方式拍摄完成的画面，其框架持续处于运动状态之中，画面内的物体无论是处于运动状态还是处于静止状态，都会呈现出位置不断移动的轨迹。例如，将摄像机置于飞驰的火车车窗上拍摄窗外的景物，画面犹如车内乘客的视点，可以表现出窗外飞驰而过的景物。图6-51所示为使用移摄的方式拍摄完成的车窗画面。

图 6-51　使用移摄的方式拍摄完成的车窗画面

由此看来，在拍摄微电影时，多运用摇摄和移摄的方式进行拍摄，可以使画面富有变化和节奏感，同时能让观者以自己的视点体验影片，犹如身临其境地体验了电影内容，加深观者对电影内容的印象，更加利于宣传和推广。

❑　拍摄数据	
	景别：全景 技术：移摄镜头 持续时间：4s 画面内容：过马路 剧情进度：背面拍摄主角推着自行车从人行横道穿过马路，迎面而来的人摘下了口罩，用以暗示雾霾有所减轻
	景别：近景 技术：跟摄镜头 持续时间：14s 画面内容：骑自行车 剧情进度：正面拍摄主角骑自行车在校园内行驶，用以表明主角将节能减排、保护环境的行动贯彻到底
	景别：近景 技术：跟摄镜头 持续时间：10s 画面内容：环境变化 剧情进度：当主角路过校园的各个道路时，发现校园内许多积极维护环境的人，画面由黑白变为彩色，用以表明在雾霾减轻后，环境和风景的变化

	景别：近景 技术：跟摄镜头 持续时间：5s 画面内容：骑自行车 剧情进度：在环境变好后，前侧面拍摄主角摘下口罩继续骑自行车在道路上行驶，注意此时可以为主角拍摄特写画面，用以突出主角看到没有雾霾的环境后的心情与神态
	景别：全景 技术：摇摄镜头 持续时间：3s 画面内容：天空风景 剧情进度：使用摇镜头拍摄从主角画面到晴朗天空的风景画面，用以表明影片主题可以带给观者理想的生活环境
	景别：特写 技术：固定镜头 持续时间：4s 画面内容：摇头娃娃 剧情进度：重点拍摄车内摇头娃娃欢快地动起来，呼应影片起因情节中黑白拍摄画面中的摇头娃娃，暗示雾霾减轻，大家的心情都非常欢喜和快乐

6.4 检查评价

本学习情境通过完成 3 个方面的任务最终完成了 1 个场景的广告专题影片的拍摄任务。在读者完成本学习情境内容的学习后，需要对读者的学习效果进行评价。

6.4.1 检查评价点

（1）拍摄起因情节时的剧本与场景的设置是否贴合。

（2）拍摄经过情节时拍摄手法的运用是否正确。

（3）拍摄结束情节时拍摄运动镜头的方式运用是否合理。

6.4.2 检查控制表

学习情境名称	广告专题拍摄		组别		评价人		
检查检测评价点					评价等级		
					A	B	C
知识	理解固定镜头的拍摄						
	掌握运动镜头的拍摄						
	了解拍摄运动镜头的方式						
	了解广告专题影片的特点						
	掌握广告专题影片的类型						
技能	能够掌握广告专题影片的画面构成						
	能够掌握广告专题影片的拍摄技巧						
	能够拍摄不同类型的运动镜头						
	能够拍摄合适的综合运动镜头						
	能够按照剧本或导演的要求拍摄正确的镜头						
素养	具有勤奋、精益求精、创新的学习态度，具有爱岗敬业的职业道德修养						
	具有严谨、求实的职业态度，具有安全保密意识、严格执行行业规范和标准的素质						
	能够虚心向他人学习，并听取他人的意见及建议						
	具有善于与导演及演员沟通和合作的能力，具有良好的团队精神和协作意识						
	具有较强的视频创意、拍摄、编辑思维						
	在工作结束后，能够整理并归还器材，同时注意保护自然环境						

6.4.3 作品评价表

评价点	作品质量标准	评价等级		
		A	B	C
主题内容	画面内容完整，与剧本或导演的要求相符			
直观感觉	固定镜头画面稳定，构图正确，人物景别准确，音频正常；运动镜头的起幅—运动—落幅结构完整，运动过程均匀，运动速度适度			
技术规范	画面的分辨率、制式、场序、画幅的比例符合制作要求			
	音频采样率设置正确，音量大小符合标准			
	机位布置合理，方向角度及布光合适			
镜头表现	广告专题影片中关键场景和主要人物的镜头与构图设置，内容是否有遗漏，综合运动镜头表现部分是否合理			
艺术创新	对微电影故事情节的整体把握，具有较高的镜头艺术呈现和较强的技术表现，具备超前的后期剪辑思维			

6.5 巩固扩展

根据在本学习情境中学习的内容，读者能够举一反三，参考如表 6-4 所示的工作计划，运用所学的相关知识，以"爱护环境"为主题，拍摄一段校园公益广告影片。要求熟练地操作摄像机，并合理地运用固定镜头、运动镜头和拍摄技巧等，完成广告专题影片的拍摄。

表 6-4　工作计划

拍 摄 时 间	周六、周日及其他课余时间
拍 摄 地 点	教学楼、教室及学校操场
拍 摄 内 容	根据剧本设定内容进行拍摄
摄像机数量	2 台
成 片 时 长	10 分钟左右
完 成 时 间	5 个工作日

6.6 课后测试

在完成本学习情境内容的学习后，接下来读者需要通过几道课后测试题来检验一下学习效果，同时加深对所学知识的理解。

一、选择题

1. 采用固定镜头拍摄的影片画面，其视觉效果与人们在生活中观察事物时的视觉感受（　　　）。

A. 有所差别　　　　　B. 基本吻合　　　　　C. 完全不同　　　　　D. 以上都不对

2.（　　　）是指一些借助社交平台或视频网站，撒网式投放并引起大量关注和转载的视频。

A. 宣传片　　　　　　　　　　　　B. 电视广告片和网络广告片

C. 微电影　　　　　　　　　　　　D. 病毒视频

3. 根据摄像机的不同运动方式和方向，可以将运动镜头分为几种？（　　　）

A. 5 种　　　　　　　B. 6 种　　　　　　　C. 7 种　　　　　　　D. 8 种

二、判断题

1. 运动镜头是指摄像机在不断地改变机位、镜头水平方向和垂直视角、镜头焦距的情况下拍摄的影片画面。（　　　）

2. 在很多叙事情景下，采用 16:9 的画面尺寸，可以得到非常完美的拍摄效果。（　　　）

3. 在拍摄固定镜头时，被拍摄主体无论是处于静止状态还是处于运动状态，其核心都是画面构图、拍摄背景和布光方式等内容的固定状态。（　　　）